高等院校动画专业系列教材

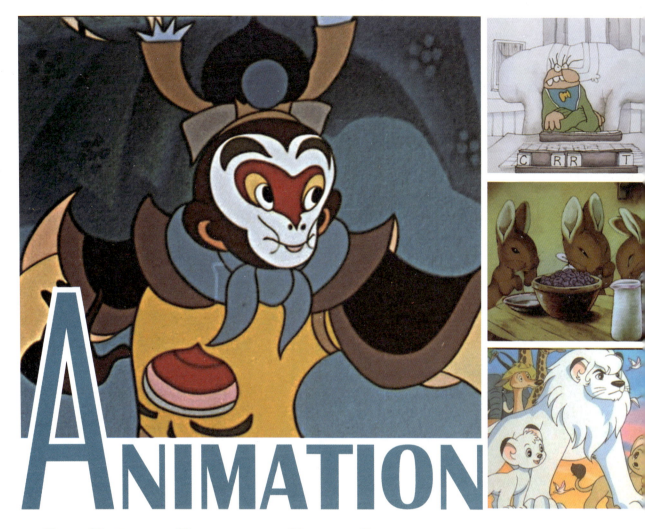

ANIMATION
中外动画史略
Chinese and Foreign Animation History

张 颖 ● 编著

华东师范大学出版社

图书在版编目(CIP)数据

中外动画史略/张颖编著.—上海：华东师范大学出版社，2018
高等院校动画专业系列教材
ISBN 978-7-5675-7293-5

Ⅰ.①中… Ⅱ.①张… Ⅲ.①动画片-电影史-世界-高等学校-教材 Ⅳ.①J909.1

中国版本图书馆CIP数据核字（2018）第231976号

中外动画史略

编　　著	张　颖
项目编辑	蒋梦婷
责任校对	郭　琳
版式设计	吴　余
封面设计	俞　越

出版发行　华东师范大学出版社
社　　址　上海市中山北路3663号　邮编200062
网　　址　www.ecnupress.com.cn
电　　话　021-60821666　行政传真 021-62572105
客服电话　021-62865537　门市（邮购）电话 021-62869887
地　　址　上海市中山北路3663号华东师范大学校内先锋路口
网　　店　http://hdsdcbs.tmall.com/

印 刷 者　常熟市文化印刷有限公司
开　　本　787×1092　16开
印　　张　12
字　　数　267千字
版　　次　2018年12月第1版
印　　次　2020年1月第2次
书　　号　ISBN 978-7-5675-7293-5/J・346
定　　价　40.00元

出版人　王　焰

（如发现本版图书有印订质量问题，请寄回本社客服中心调换或电话021-62865537联系）

一、为什么要学动画历史

首先,学习与研究中外动画电影艺术史,无非是对前人的经验教训进行总结,给未来动画的发展提供依据,指明方向。其次,温故才能知新。没有继承就不可能有发展。因为任何艺术使用的基本技巧和手段都不是现代人的发明创造,而是前人给我们留下的遗产;继承各民族的艺术传统和创作技法为动画电影创造出优秀作品提供了丰富的养料。同时,继承也是有条件有选择的,时代在不断向前发展,过去的观念、审美情趣、表现手法等已不再能满足新时代观众对动画电影的诉求。因此,从前人的作品中汲取养料,在继承的基础上创作出新的动画经典作品是当下动画电影创作者的使命。第三,学习掌握中外动画电影艺术史是动画及相关专业学生的专业素养,要了解你所从事的这门艺术的来龙去脉,学习史是最直接的方式。中外动画电影艺术史的学习与研究直接关系到创作,只有站在前人的肩膀上,获得一个较高的起点,传承且创新才能避免少走或不走弯路,越过陷阱,这是一条行之有效的创作之路。

二、有关分期的问题

任何历史的讨论都涉及分期问题。动画电影的历史与电影的历史之间有着很大的关联,因为动画是电影的一种类型,"动画是'自然电影的传奇创始人兼继承人',这个观点已经被人们普遍认可。"* 电影史相比较其他艺术的历史非常短暂,只有区区百年,在其他艺术的历史上,还不够一个时期。中外动画电影艺术史的研究目前还是一门较新的学问,分期只能参照相关电影史论资料。在对历史分期的讨论上,由于着眼点的不同,切入的时间点界定的时期也有所不同。有以技术发展作为分期的标志,也有从经济发展角度着手的,还有直接以年代来划分的。

如法国的乔治·萨杜尔把电影艺术的发展历史分为6个时期,即发明期(1832—1896)、奠基期(1896—1908)、成形期(电影成为艺术、成为大企业,1908—1918)、无声期(1918—1927)、有声期(1929—1939)、战时和战后期(1937—1955)。

美国的莫纳科则把其分为从杂耍成为艺术(1896—1912)、无声电影时期(1913—1927)、技术和经济的过渡时期(1928—1932)、好莱坞称霸时期(1932—1946)、电视竞

* 见《动画电影》第54页,(法国)塞巴斯蒂安·德尼斯著,谢秀娟译,浙江大学出版社,2013年。

争与电影国际化时期(1947—1960)和新浪潮时期(1960—)等6个时期。

另一位美国电影史学家阿瑟·奈特将其分为3个时期,即诞生期(1895—1920)、成长期(1920—1930)和有声电影时期(1930年至今)。

英国的艾立克·罗德直接用年代来分期,分为5个时期,即1920年以前、20世纪20年代、20世纪30年代、1940—1956年、1956—1970年。*

笔者认为,不同的切入点会造成不同的分法,各种分法也各有所长。尽管以上各家的分期各不相同,但声音的出现与战争的发生成为各家的共同点,也在某种意义上表明世界性的政治、经济和社会变革都会给电影艺术带来的重大影响。

由于各国政治、经济、科学、技术等方面的不同,在同一时间点或同一时期上也会呈现出各具民族特点的动画作品,分期是为了更好地讨论历史,因此,以该国或该地区的政治、经济、技术为切入点来分较为科学。本书在各国或各地域动画分期上,以动画起源,由政治、经济、技术等变化引起的或重大事件引发的动画发展各阶段或重要作品为主要时间点来界定分期,围绕着政治、经济、技术等因素为读者梳理出整个中外动画电影艺术史的纵向与横向的脉络。

三、本书讨论的范围

一般而言,传统的电影史讨论范围可涉及美学电影史、技术电影史、经济电影史和社会电影史等方面。本书着重讨论美学动画电影史。因为本书的定位为大专院校动画相关专业"一史一论"的教材范畴而非动画的专著。笔者欲从宏观、客观的角度介绍近百年来世界动画史上主要国家、地区的重要作品及在动画史上有一定影响力的人物。尽力兼顾到世界动画史发展的时间纵向与各国同时期作品的横向的比较,为读者构建起较清晰、立体的世界动画发展史的框架。

书中提及的重要作品的选择依据是该动画作品在历史发展进程中的地位与其的创新性,作品完成的时间点截止在2000年前后。

四、掌握动画历史需建立的观点及需培养的能力

要学好动画史,为动画作品的创作找到理论依据与方向,则在动画历史的学习过程中要培养与建立起以下的能力与观点:

1. 学会思考,切忌人云亦云

对动画作品的解读与分析要有自己的判断,要敢于挑战,不迷信权威。因为每个人的认识水准都在不断发展,包括专业的权威人士。动画的理念也是在不断发展中的。如在中国动画片发展的早期,有一种观点认为,凡是真人实景影片不擅长拍的题材就是动画片合适拍的

* 见《西方电影史概论》第6页,邵牧君著,中国电影出版社,1994年。

题材,但今天日本动画中的写实片恰恰是用动画的表现方式去演绎真人实景影片的题材;还有一种观点认为,动画片中应该少用对白而多用动作去推进故事情节,但今天的电视动画则运用了大量的对白以增强信息量,进而推进故事的发展。迪士尼早期作品中强调角色动作的弹性与惯性,给观众带来了极具想象力和趣味性的视觉享受;而日本导演庵野秀明将动作省到不能再省的地步的动画作品(如《他和她的故事》第19集,几乎没为这集画过原动画)同样深受其观众的推崇。不同的创作理念直接导致了作品不同的视听效果。

丰富多彩的世界、喜好各异的观众,需要多元化的动画作品。不同国家不同类型的高质量的动画作品风格不同,很难分出优劣,不断地创新求变是动画这门艺术的生命所在。

2. 尊重历史,实事求是

动画的发展与政治、经济、科学、技术等方面密切相关。动画制作手段随着技术的发展日新月异;对动画作品从内容到形式的审视,需要将我们的视点还原到创作作品的当时、当地,从创作者的理念出发,客观地分析作品中的各个元素。例如中国"文革"年代的动画作品,如撇开当时的政治意识,不少作品在艺术处理的手法上还是有可圈可点之处的。

3. 学会"拿来",创新求变

动画历史的学习直接关乎到创作,站在前人的肩膀上去创作不失为一个好方法。对初学者与动画发展暂时处于落后的国家与地区,学会先拿来再去创新是一条可走的捷径。动画大国日本也是从学习美国动画起步的,近年来迅速崛起的韩国动画的起步阶段也曾从为美国动画做加工开始的。即使是动画大国的美国,在动画题材上同样先"拿来"再创新,如:影院片《花木兰》的剧本就是"拿"中国的传统故事《木兰辞》"来"创新的。日本著名导演宫崎骏的作品中的环境与造型同样"拿来"了欧洲的一些元素。

"拿来"之后如何"创"?如何"新"?艺术上的创新是要在深入研究传统的基础上才能实现的,并不是强行求变,这样只能创出既无内涵也没审美新意的产品。任何一个国家任何一个导演的作品都应把真正属于自己民族的东西展示给世界动画。美国动画《花木兰》的题材虽然取自中国,但它将原来题材的主题拓展了,并升华成了美国精神——个体价值的实现。宫崎骏的《千与千寻》场景设计有欧洲的元素,但作品展示的内涵与精神却是地地道道日本的。

4. 掌握新技术,为艺术服务

技术的进步为动画艺术的创作提供了多种甚至是无限的可能性,先进的技术使动画创作人员如虎添翼。与动画的纯手工制作时期比较,今天的动画人焦虑的不是制作的问题,更多的是创意的问题,真可谓达到了"不怕做不出,就怕想不出"的境地。但面对新技术,要避免为了技术而炫技术与排斥新技术这两种倾向,动画创作者对新技术不仅要理解而且要能够驾驭,对新技术既不走火入魔也不视而不见。

首先,不走火入魔。任何事物都有两面性,动画人要让新技术为艺术作品服务,避免仅仅陶醉于对新的视听效果表层的追求,因为一部好作品最终留在观众脑海里的是

打动人心的故事,而非视听形式对感官的强烈冲击。好的形式最终是为了故事表达得更美、更易于被观众接受,形式是服务于故事的,新技术是一种新工具。其次,不视而不见。部分动画人由于观念或自身技术的不足,对新技术存在抗拒或恐惧的心理。这种心理往往使动画创作止步不前。

中国动画著名导演钱运达老师曾对以上这两种倾向有过生动的表述:对新技术走火入魔是疯子,不用新技术简直是傻子。再先进的技术终归还是工具。选用什么工具,由作品的艺术风格来定夺。工具的好坏不由工具的新旧而定,合适的就是好的。好的动画作品是叙事风格、美术风格与动作风格相统一的,形式与内容一定是相匹配的。

五、学好动画历史的方法

要学好美学动画电影史,为创作作品找到理论的依据,应做到理论与实践相结合。

理论层面,掌握动画历史中的基本概念、基本原理及建立起世界动画发展史纵向横向两条清晰的脉络。

实践层面,大量地、反复地观看、研读中外各类动画影片,尤其是经典影片。日本动画大师手冢治虫都曾把《白雪公主》与《小鹿斑比》看了(应该为解读)百遍以上。实践的第一步是根据自己的喜好在经典作品中选出自己喜欢的影院片、TV片及艺术短片,完成动画作品分解练习,用画面分镜纸记录下经典作品(短片)或段落(影院片)的镜头时间、景别、动作、对白、音响、场景转换方式等,并写出从故事主旨、剧情场次段落、主要人物分析与理解、蒙太奇手段、美术风格到影片特色分析的解读报告。尽管两项练习需要花费大量的时间与精力,但完成后定能让你收获颇丰。实践的第二步是尝试创作动画作品,当然这还需要其他动画学科的学习作为基础。

六、本教材的编写原则与特点

原则——编写力求以较详尽的史实为重,让读者直接面对历史材料,通过所发生的具体史实和过程,寻找到历史的动因。

特点——由于各国家、各地区、各导演、各作品在世界动画史上的地位与重要性不同,也由于笔者能力的局限及动画史论资料的限制,本书的每一章节会各有所侧重,并没有用强求统一的体例去编写,这样的布局是为了使读者在阅读完本书后,能够具备进一步学习中外动画电影史的自学能力,随着时间的推移能够不断在本书的构架上再长出新的枝丫,去丰满中外动画电影史。"一切历史都是当代史",从对史的分期(把握动画的发展与政治、经济、科学、技术等方面的关系)和对重要作品、重要人物的分析(理解作品的特点、创作者的创作理念)找到解决眼前问题的方法。

此外,本书以动画历史为主要着眼点,辅以其他理论与美学观点,简明扼要,突出重点,抓住脉络,以期引发读者思考。

Contents 目录

第一章 美国动画 /1
第一节 美国动画的起源 /1
第二节 沃尔特·迪士尼与迪士尼动画公司 /4
第三节 美国其他商业动画公司 /23
第四节 美国联合制作公司（UPA）与艺术动画 /29

第二章 加拿大艺术动画电影 /33
第一节 加拿大国家电影局动画发展历程 /33
第二节 非加拿大裔的动画大师的探索与贡献 /42

第三章 英国、法国、德国动画电影 /49
第一节 英国动画发展历程 /49
第二节 法国动画发展历程 /65
第三节 德国动画发展历程 /80

第四章 俄罗斯动画 /91
第一节 萌芽阶段（1912—1929）/92
第二节 发展阶段（1930—1939）/92
第三节 黄金阶段（1940—1959）/95
第四节 风格转变期（1960—1990）/98
第五节 低落期（1991年至今）/103

第五章　南斯拉夫动画与萨格勒布学派 /105

第一节　萨格勒布学派 /105
第二节　南斯拉夫动画史 /105

第六章　中国动画与中国学派 /113

第一节　中国学派 /114
第二节　中国学派发展历程 /116
第三节　中国学派产生的土壤 /140
第四节　中国学派作品的特点 /142

第七章　日本商业动画 /151

第一节　战前草创期（1917—1945）/151
第二节　战后的复兴与探索期（1945—1974）/152
第三节　题材的确立期（1974—1982）/161
第四节　画技突破期（1982—1987）/163
第五节　成熟期（1987—1990年代初）和风格创新期（1990年代初—）/173

我的读后感 /183

第一章
美国动画

第一节 美国动画的起源

1896年,法国的乔治·梅里爱(图1-1-1)用单格曝光让记录动态对象成为可能,之后,动画在美国慢慢开始酝酿了。许多漫画与插画家开始加入到动画创作的行列,詹姆斯·布雷克顿(图1-1-2)就是其中的一个。他的作品《奇幻的图画》是应用定格运转的实验,也是美国最初动画发展的源头。他在1906年的《滑稽脸的幽默相》(图1-1-3)、1907年的《闪电剪影》(图1-1-4)和1909年的《魔术钢笔》作品中运用了许多不同的动画形式与技术。

另一个影响美国早期动画的重要人物是温得莎·麦克凯(图1-1-5),他虽然不是第一个发明动画的人,但却是第一个为动画产业下定义的人。他的动画技术在之后的25年中几乎无人能及,为此他被誉为动画的先知。在他1911年的《小莫尼》(图1-1-6)、1912年的《一只蚊子的故事》(图1-1-7)、1914年的《恐龙葛蒂》(图1-1-8),以及1918年的《芦西塔尼亚号的沉没》(图1-1-9)中都可以看出他对动画技术的探索与尝试,并获得了成效。

图1-1-3 《滑稽脸的幽默相》

图1-1-1 乔治·梅里爱

图1-1-2 詹姆斯·布雷克顿

图1-1-4 《闪电剪影》

图 1-1-5 温得莎·麦克凯

图 1-1-6 《小莫尼》

图 1-1-7 《一只蚊子的故事》

图 1-1-8 《恐龙葛蒂》

图 1-1-9 《芦西塔尼亚号的沉没》

图 1-1-10 乌拉·巴瑞

图 1-1-11 查尔斯·包尔

图 1-1-12 麦克斯·佛莱休

1912年之后，美国动画迅速地成长，许多动画工作室相继成立。这些动画工作室在动画技术与艺术上的探索为日后美国成为动画王国奠定了坚实的基础。

乌拉·巴瑞（图1-1-10）工作室是美国第一个专业的动画工作室，"动画定位尺"就是乌拉·巴瑞发明的。1916年，乌拉·巴瑞与查尔斯·包尔（图1-1-11）成立了巴瑞—包尔工作室，在其中工作的麦克斯·佛莱休（图1-1-12）发明了逐格扫描机（可将真人电影中的动作转描在赛璐珞片或纸上的设备）。他在1916—1929年创作的作品《墨水瓶人》（图1-1-13）和《小丑可可》（图1-1-14）就是利用扫描机将动画合成实景的作品。

创立约翰·兰道尔夫·布瑞工作室的约翰·兰道尔夫最为人所熟知的贡献是运用透明纸张使对象对位，这使得动画技术又向前跨了一大步。

电影特效的始祖威利斯·欧布莱恩（图1-1-15），也是美国偶动画的开创者。1917年电影《金刚》（图1-1-16）中看似自然移动的金刚，实是他运用已制作好的小模型，拍摄慢慢移动的单格（逐格）过程造成的视觉幻觉效果。

大约在1918年，由威廉·郝斯特（图1-1-17）带领创作

图1-1-13 《墨水瓶人》

图1-1-14 《小丑可可》

图1-1-15 威利斯·欧布莱恩

图1-1-16 《金刚》

图1-1-17 威廉·郝斯特

图1-1-18 《菲力猫》

的,依据连环漫画改编的影片《疯狂猫》开始跃上大屏幕。

1920年,出自派特·沙利文工作室的动画《菲力猫》(图1-1-18)诞生。菲力猫成为美国连续10年内最受欢迎的卡通明星。它也是第一个成为商品的卡通角色。此时,创意新颖的电影销售模式也因此建立了起来。沙利文的菲力猫给动画片,同时也给连环画指出了一个新的发展方向。

以上所有这些早期的动画人在艺术、技术等方方面面的不断实践与探索,都为美国日后成为动画王国奠定了基础。

美国是个商业动画大国。从1937年的《白雪公主和七个小矮人》(图1-1-19)开始,美国商业动画就一直以傲视群雄的姿态吸引了全世界观众的目光。动画发展的早期,因温得莎·麦克凯(图1-1-20)的动画片取得的不凡的经济利益,而使动画走向了艺术(片)与商业(片)两个不同的发展方向。当欧洲的动画不断向艺术短片发展时,美国动画人以及可能从事动画事业的投资者看到了动画片的美好商业前景。

尾随温得莎·麦克凯的成功者还有麦克斯·佛莱休和达夫·佛莱休(图1-1-21)兄弟。1916年到1929年间,他们创作的《从墨水瓶里跳出来》、《小丑可可》、《大力水手》(图1-1-22)等系列片,快速地行销到世界各地。这些动画作品

图1-1-19 《白雪公主和七个小矮人》

图1-1-20 温得莎·麦克凯

中外动画史略

图1-1-21 达夫·佛莱休　　图1-1-22 《大力水手》

也吸引了中国动画的开创者——万籁鸣、万古蟾和万超尘三兄弟进入了动画之门。但此时的动画仍未被大众真正认可，仅仅是逗乐的玩意，正餐后的甜点而已。万籁鸣曾说过，当时的动画"内容无非就是强者欺负弱者，小人物跳进跳出，毫无意义的逗趣动作及大量的广告等，观众看多了就会发腻"。直到华尔特·迪士尼的出现，才让动画真正成为一门独立且极具创意的艺术。

第二节　沃尔特·迪士尼与迪士尼动画公司

"所有这一切都是由一只老鼠开始的。"

1927年，沃尔特·迪士尼（图1-2-1）创作的卡通形象"米老鼠"诞生。这只卡通老鼠以不可思议的魅力风靡全球，成为商业动画的代名词。从此，迪士尼独领商业动画国际市场60年。

人们称迪士尼是一个传奇。非凡的想象力、自信乐观、有创造力，以及不懈的努力是他成功的秘诀。

一、沃尔特·迪士尼

图1-2-1　沃尔特·迪士尼

迪士尼1901年12月5日出生在美国芝加哥，排行老四，从小就对艺术感兴趣。他父亲的坚韧乐观，母亲的充满爱心、好开玩笑，以及幼年在农场和堪萨斯的生活经历对他一生的动画创作及其他领域获得的成功都功不可没。

迪士尼对自然和动物兴趣浓厚，在芝加哥上高中时学习了绘画和摄影。1918年秋，迪士尼加入红十字会被派往法国，成了一名救护车司机，他的车因车身上画了漫画，而从没有被攻击过。

1919年退役后他加入广告业，成立了一家仅维持了一个月的广告公司。随后进入堪萨斯城影片广告公司，专门制作故事片前加映的动画广告短片，从此进入动画行业。

图1-2-2 《不来梅的四位音乐家》　　图1-2-3 《杰克与豆茎》　　图1-2-4 《灰姑娘》

1922年，迪士尼成立了他自己的第一个动画工作室——欢乐卡通公司，制作故事性强的动画短片。其间作品有《不来梅的四位音乐家》（图1-2-2）、《杰克与豆茎》（图1-2-3）、《灰姑娘》（图1-2-4）等等。不幸的是，这个工作室在隔年就遭破产而停止了营业。但迪士尼并没有放弃，1923年，迪士尼来到好莱坞，开始了他一生真正的发展。

二、迪士尼与迪士尼动画公司

图1-2-5 《爱丽丝喜剧》

迪士尼独领风骚半个多世纪，至今也无人能够超越他在世界动画史（商业电影）上的地位。可以说，迪士尼一生的动画创作生涯几乎就是美国商业动画的发展史。

美国商业动画史发展可分为以下五个阶段：

（一）开创时期（1923—1942）

1923年迪士尼创作了处女作——系列真人动画合演的黑白无声短片《爱丽丝喜剧》（图1-2-5）、《小欢乐》（图1-2-6）和《小红帽》（图1-2-7）等。当时他的作品要依靠兜售才会有公司愿意买去播放。同年，迪士尼兄弟卡通工作室诞生。

1927年，《幸运兔奥斯华》（图1-2-8）诞生，并获得良好反响。

1928年2月，当迪士尼与夫人到纽约洽谈卡通下一期的合约时，却发现下属出卖了他，奥斯华的形象已经被盗！无法再拥有奥斯华的迪士尼得到一个教训：一定要拥有影片的版权。在回家的火车上，迪士尼萌发了关于一只老鼠的灵感。迪士尼想为他取名MORTIMER MOUSE，但他的夫人却想到一个更好

图1-2-6 《小欢乐》

图1-2-7 《小红帽》

图1-2-8 《幸运兔奥斯华》

图1-2-9 《飞机迷》

图1-2-10 《飞奔的高卓人》

图1-2-11 《汽船威利号》

图1-2-12 《贝蒂·布普》

图1-2-13 《大力水手卜派》

的名字——MICKEY MOUSE。随后迪士尼与伙伴创造了第一部有关米奇的卡通片《飞机迷》(图1-2-9)。但是,此片并没引起人们的兴趣。他没有放弃,继续推出作品《飞奔的高卓人》(图1-2-10),但观众的反应还是很冷淡。

1927年,电影界发生了一个重大的转变——声音与图像的结合——有声电影时代开始了。随即迪士尼就第一个尝试将同步配乐带入动画。1928年11月18日,第三部米奇卡通,也是动画电影史上第一部有声卡通作品《汽船威利号》(图1-2-11)在纽约殖民大戏院上映。这次观众反应空前热烈。许多人涌进影院不是为了看正片,而是为了看正片之前的卡通片《汽船威利号》。这部作品的票房相当成功,迪士尼因此名声大噪。迪士尼首次尝到名利双收的滋味。

20世纪30年代,全世界的动画几乎只有一个分水岭,就是"迪士尼"与"其他所有的动画"。当时,迪士尼影片的标准成为其他制片厂衡量卡通影片品质的指针。在品质上能够和迪士尼并驾齐驱的只有佛莱休兄弟,兄弟俩的代表作品分别是《贝蒂·布普》(图1-2-12)和《大力水手卜派》(图1-2-13)。卜派在20世纪30年代受欢迎的程度可与米老鼠相抗衡。

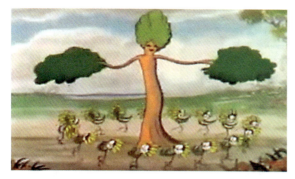
图1-2-14 《花与树》

图1-2-15 《三只小猪》

1930年10月16日,《米老鼠》连环画首次亮相。

1930年,迪士尼公司成立了专门负责剧本的故事部,发明了分镜表。

1932年,世界首部彩色动画《花与树》(图1-2-14)诞生。这部作品是迪士尼一生获得的32个奥斯卡金像奖中的第一个。影片中,花朵和树木的动作和音乐节拍保持一致。迪士尼很快就发现音乐和画面完美结合带来的巨大力量——观众会为之倾倒,并在米奇的第一部彩色动画《乐队音乐会》(1935)中实现了完美的音画同步。

整个20世纪30年代,迪士尼几乎每月都要制作一集卡通片,共拍摄了60多部动画短片,同时也几乎包揽了10年里所有的奥斯卡最佳动画短片奖,如:《三只小猪》(1934)(图1-2-15)、《龟兔赛跑》(1935)(图1-2-16)、《乡巴佬》(1937)(图1-2-17)、《老磨房》(1938)(图1-2-18)、《公牛费迪南》(1939)(图1-2-19)。1937年,迪士尼公司因设计和应用层次摄影机的成果,而获得奥斯卡最高技术奖。《老磨房》则是首次运用多层次摄影机营造视觉深度的影片。

图1-2-16 《龟兔赛跑》

其间,迪士尼还创造了唐老鸭、布鲁托、高飞等许多经典的卡通人物。许多角色后来甚至比米老鼠更著名,但米老鼠是他们的创作源泉。所以迪士尼一直说:所有这一切都是由一只老鼠开始的。

面对如此成绩,迪士尼并不满足,他有一个更大的梦想,就是要拍一部完全是卡通的电影,而不是电影正片放映前的十几分钟的仅供娱乐的短片。于是1934年起,迪士尼公司着手制作第一部长片、影院动画电影《白雪公主和七个小矮人》(图1-2-20)。

当时,许多影评家都对之不屑一顾,但当1937年12月21日《白雪公主和七个小矮人》在戏院首映时,获得了包括卓别林等名人观众的长时间起立鼓掌,片中的歌曲也成为脍

图1-2-17 《乡巴佬》

> 中外动画史略

图1-2-18 《老磨坊》　　　　图1-2-19 《公牛费迪南》

图1-2-20 《白雪公主和七个小矮人》

炙人口的旋律。《白雪公主和七个小矮人》的成功,开启了动画史的新篇章。从此卡通不再是卡通,而成为一门极富创造力的独立艺术形式——动画。这部成本为1 499 000美元(票房为14 000 000美元)的影片成了动画史上的一座不朽的纪念丰碑。

1937年诞生的《白雪公主和七个小矮人》是主流动画电影概念形成的代表作。而"迪士尼"在某种意义上也成了"主流"的代名词。*动画电影《白雪公主和七个小矮人》的出现,不仅给迪士尼公司带来了丰厚的利润,而且成了以后商业动画片生产制作的典范。由《白雪公主和七个小矮人》所派生出来的一些有关主题、人物、结构、风格、样式的经验,不但成为迪士尼公司奉行的金科玉律,同时也成为以后大部分商业动画电影制作所仿效的重要典范。

《白雪公主和七个小矮人》的成功证明动画电影是受欢迎的。由此,迪士尼的经营方针由短片转为了长片。

为了赢得更多的观众,迪士尼扩大了他的工作室。他用《白雪公主和七个小矮人》获得的利润在伯班克抵押了一块50英亩的地,成立了一个专门用于动画电影制作的现代化工作室。20世纪40年代至50年代的许多动画电影都在这个工作室完成。

1940年2月7日,迪士尼推出第二部动画片《木偶奇遇记》(图1-2-21),首次拿下奥斯卡金像奖两项音乐大奖,在美国也获得不错的票房,但因为二战的爆发失去了欧洲市场。高成本

图1-2-21 《木偶奇遇记》

* 聂欣如,《动画概论》(第二版),复旦大学出版社,2009年,第99页。

的制作让迪士尼几乎难以获利,但此时迪士尼已经在世界范围奠定了动画龙头的地位。

1940年11月13日,迪士尼推出了古典音乐电影《幻想曲》(图1-2-22)。当时因为它结合古典音乐与抽象的影像与通俗的卡通风格而受到批评,但多年以后,这部影片却被视为迪士尼最优秀的长片之一(此片在1998年美国电影协会(AFI)为纪念好莱坞100周年诞辰评选"美国影史百部最佳影片"时被选入,动画片《白雪公主和七个小矮人》也在其中)。

尽管失去了欧洲市场的支持,迪士尼随后还是推出了《小飞象》(1941)(图1-2-23)和《小鹿斑比》(1942)(图1-2-24),且在美国获得了不错的票房。但随着珍珠港事件爆发,美国一下子被卷入世界大战。

(二)战间调整时期(1943—1949)

1940年代初,出于外交需要,美国重视与中南美洲国家之间的关系。由于迪士尼之前的几部电影早已风靡当地,美国国务院就邀请迪士尼做亲善大使到中南美洲访问。

图1-2-22 《幻想曲》

1941年,他花了大约6周出访,顺便拍了不少当地的风土人情,回国后剪辑制作成两部类似纪录片性质的动画电影——《致侯吾友》(1943年上映)和《三骑士》(1945年上映),都是由唐老鸭主演。当两部影片上映时,美国早已卷入战争。这两部影片是迪士尼最早的动画纪录片,并带有较强的时代意义。

美国参战之后,迪士尼的一半员工被征兵,大部分片厂也被政府征作军事用途,迪士尼的长片计划因此停止,转而接受政府委托拍摄一些宣传从军、纳税之类的影片。

这一时期,迪士尼虽然无法继续推出长片,但为了维持,迪士尼把一些短片组合起来,成为一部长片。所以,在1942年的《小鹿斑比》之后的6部动画电影都不是长篇剧情片,包括两部纪录片《致侯吾友》和《三骑士》,两部短篇合辑音乐片《为我谱上乐章》(1946)(图1-2-25)和《旋律时光》(1948)(图1-2-26),两部中篇合辑剧情片《米奇与魔豆》(1947)(图1-2-27)和《伊老师与小蟾蜍大历险》(1949)(图1-2-28)。

图1-2-23 《小飞象》

1946年上映的《南方之歌》(图1-2-29)和1949年上映的《悠情伴我心》(图1-2-30)是迪士尼最早的两部真人动画合成的长篇剧情片,并获得过奥斯卡最佳歌曲奖和荣誉奖。

许多影片正式公映都已经是二战结束之后了。

随着二战渐趋尾声,战况逐渐乐观,许多当初被征召入伍的员工相继回厂。迪士尼重新计划拍摄长片,并迎来了他的黄金时期。

图1-2-24 《小鹿斑比》

图1-2-25 《为我谱上乐章》　　图1-2-26 《旋律时光》　　图1-2-27 《米奇与魔豆》

图1-2-28 《伊老师与小蟾蜍大历险》　　图1-2-29 《南方之歌》　　图1-2-30 《悠情伴我心》

（三）黄金时期（1950—1966）

迪士尼在这一时期推出的首部动画长片是《仙履奇缘》(1950)（图1-2-31）。本片构思在二战时就已经产生，但直到战后才正式开拍，片中主题曲被视为和平反战的代表作。

随后迪士尼又推出《爱丽丝漫游仙境》(1951)（图1-2-32)和《小飞侠》(1953)（图1-2-33）；1955年推出的《小姐与流浪汉》(图1-2-34)更是第一次把场景从幻想王国搬到现实世界中来了；随后还拍摄了《睡美人》(1956)（图1-2-35）、

图 1-2-31 《仙履奇缘》　　图 1-2-32 《爱丽丝漫游仙境》　　图 1-2-33 《小飞侠》

图 1-2-34 《小姐与流浪汉》　　图 1-2-35 《睡美人》　　图 1-2-36 《101 只斑点狗》

《101 只斑点狗》(1961)(图 1-2-36)、《石中剑》(1963)(图 1-2-37)。可以说,迪士尼几乎拍遍了所有的动画题材。

在黄金时期,迪士尼还拍摄了许多真人电影和关于野生动植物的纪录片。1950 年的《金银岛》(图 1-2-38)是迪士尼第一部真人电影。1964 年推出的真人动画合成电影《欢乐满人间》(图 1-2-39)一举获得 13 项奥斯卡提名并最终拿到 5 座小金人,成为迪士尼影史上成就最高的电影。

与此同时,迪士尼的娱乐王国也不断在扩张中。

迪士尼从 1954 年开始制作电视片,并于 1961 年在电视上

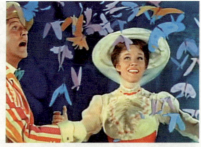
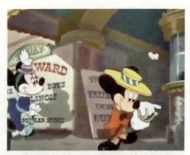

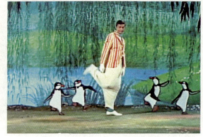

图1-2-37 《石中剑》　　　　图1-2-39 《欢乐满人间》　　　　图1-2-40 《米奇俱乐部》

图1-2-38 《金银岛》

取得良好效益,成为电视业的开拓者。1954年《迪士尼乐园》系列片在电视上首播,经3家电视台,6次易名,持续播出29年,成为至今占用黄金时段播出时间最长的系列片。1955年《米奇俱乐部》(图1-2-40)首次在儿童节目上演播,成为美国电视的经典作品。

1955年,加州的迪士尼乐园正式开幕,成为吸引全世界动画迷的梦幻世界。迪士尼晚年把重心都放在筹划佛罗里达州的新迪士尼乐园,并计划在加州建一个滑雪胜地。

迪士尼晚年罹患肺癌,于1966年12月15日去世,最终没等到他的第19部电影《森林王子》上映(1967)(图1-2-41)。迪士尼的去世,标志着黄金时代的结束。

图1-2-41 《森林王子》

（四）蛰伏摸索时期（1967—1988）

迪士尼在世时，身兼导演、编剧等数职，是公司的创意来源。他的去世使公司当即陷入了失去创意的窘境。为了寻找新的出路，公司的动画创作必须重新进行摸索。

创意枯竭的同时，动画电影的产量也随着迪士尼的去世而减少。整个20世纪70年代，迪士尼公司仅推出4部影院片，包括只是集结旧作而成的《小熊维尼历险记》(1977)(图1-2-42)，以及《猫儿历险记》(1970)(图1-2-43)、《罗宾汉》(1973)(图1-2-44)和《救难小英雄》(1977)(图1-2-45)。其中影片《救难小英雄》可以视作是转型期的作品，片中除了有传统迪士尼讨人喜爱的人物情节外，还增加了新的元素——流行感十足的主题曲。

随着动画片的减产，迪士尼公司的主要利润来自主题乐园，因此迪士尼公司才会授权日本东方游乐园公司（OLC）成立东京迪士尼乐园，以增加公司稳定营收。

到20世纪80年代，当初的老动画家们都到了退休的年纪，公司开始着手积极培养新人。1981年的《狐狸与猎狗》（图1-2-46）就是由两代动画师共同完成的作品。

《黑神锅传奇》(1985)是迪士尼动画中最另类的作品。片中弃用模式化的载歌载舞的方式，不但没有任何歌曲，而且还有许多黑暗面的表现方式（模式化的主题是以邪不压正，不暴力为主），以当时美国的标准是不太适合儿童观看的。可以看出，这一时期，观众定位逐渐在走向更成人化。除了在对题材

图1-2-42 《小熊维尼历险记》

1-2-43 《猫儿历险记》

图1-2-44 《罗宾汉》

图1-2-45 《救难小英雄》

的价值取向上进行摸索外，拍摄技巧的探索也在持续进步中。《黑神锅传奇》中第一次采用计算机动画辅助设计，尽管当时只是短短的几个画面而已。

1986年推出的《妙妙探》（图1-2-47）是迪士尼大规模运用计算机动画技术的影片。1988年的《奥利佛历险记》（图1-2-48）更是运用计算机制作了很多精彩画面。

（五）第二黄金时期（1989—）

20世纪80年代，因主流动画模式化带来的观众审美疲劳，百老汇式的载歌载舞的结构方式的影片逐渐失去了光环。为了求创新求突破，迪士尼公司在动画创作的各个环节中都进行尝试与摸索，具有体现在以下各个方面：

① 改进歌曲音乐和剧情的统一问题。1989年《小美人鱼》（图1-2-49）的制作，一改以前歌曲与作品分开作业，造成内容上脱节，最后拼凑在一起的状况，使歌词与剧情、主题更贴切。

② 尝试具有流行元素的主题曲在作品中的运用。1991年的歌舞结构影片《美女与野兽》（图1-2-50）成功结合了流行音乐，成为唯一被提名奥斯卡最佳影片的动画片。从此之后迪士尼动画都有流行版的主题曲。

③ 计算机动画技术越加完善。在《美女与野兽》和《阿拉丁》(1992)（图1-2-51）中，计算机还只能绘制场景；在《狮子王》(1994)（图1-2-52），计算机技术已经用在动物上；到了《钟楼怪人》(1996)（图1-2-53），更是广泛运用在群众人物上；到1995年11月22日，迪士尼终于推出一部全计算机动画作品《玩具总动员》（与皮克斯合作）（图1-2-54）。

图1-2-46 《狐狸与猎狗》

图1-2-47 《妙妙探》

图1-2-48 《奥利佛历险记》

图1-2-49 《小美人鱼》

图1-2-50 《美女与野兽》　　　　图1-2-51 《阿拉丁》　　　　图1-2-52 《狮子王》

图1-2-53 《钟楼怪人》　　　　　　　　　　　　　　图1-2-54 《玩具总动员》

链接　迪斯尼与皮克斯动画工作室

　　皮克斯动画工作室，简称皮克斯，是一家专门制作电脑动画的公司。该公司也发展尖端的电脑三维软件，包括有专为三维动画设计的软件——PRMan。使用该软件可做出如相片般拟真的三维景像。皮克斯的前身是乔治·卢卡斯的电影公司的电脑动画部。1979年，由于《星球大战》电影大获成功，卢卡斯影业成立了电脑绘图部，雇请艾德文·卡特姆和其他技术人员一起设计电子编辑和特效系统。卡特姆后被认为是皮克斯的缔造者和纯电脑制作电影的发明人。1984年，刚刚离开迪士尼的约翰·拉赛特（John Lasseter）加入卢卡斯电脑动画部，成为后来皮克斯的重要人物，他是皮克斯创造力的驱动者。

　　1986年，史蒂夫·乔布斯（Steve Jobs）以1 000万美元收购了乔治·卢卡斯的电脑动画部，成立了皮克斯动画工作室。

　　1991年5月，皮克斯迈出了具有历史意义的一步，与娱乐巨匠迪士尼结为合作伙伴。

中外动画史略

从1937年的《白雪公主和七个小矮人》到2002年的《星银岛》，一直稳居动画霸主地位的迪士尼创造了一部又一部经典动画片。这些片子都是手绘的，但电脑迟早会融入动画的创作领域。于是，皮克斯与迪士尼签订了制作三部电脑动画长片的协议，由迪士尼负责发行。同年，皮克斯为芝麻街拍摄的节目赢得了伦敦电脑动画竞赛最佳影片奖。

1995年11月22日（感恩节），由皮克斯制作的世界上第一部全电脑制作动画长片《玩具总动员》（Toy Story）在全美上映（由迪士尼发行）。影片以1.92亿美元的票房刷新了动画电影的纪录，成为1995年美国票房冠军，在全球也缔造了三亿六千万美元的票房记录。由于角色深入人心，约翰·拉塞特决定拍摄《玩具总动员2》。

《玩具总动员》被称为是继《米老鼠》赋予动画片声音和《白雪公主和七个小矮人》赋予动画片色彩之后的第三次飞跃——赋予动画片3D效果！

1996年，约翰·拉萨特获得奥斯卡特殊成就奖，《玩具总动员》获得奥斯卡最佳配乐（音乐喜剧类）、最佳主题曲、最佳原著剧本提名，同年还获得金球奖音乐喜剧类最佳影片及最佳主题曲提名。

1997年，皮克斯与迪士尼达成进一步协议，决定强强联手共同制作五部动画长片。6月，皮克斯扩大编制，员工增加到375名，办公场所扩至2层。同年，皮克斯发行的短片《棋逢对手》（Geri's Game），在动画角色的皮肤及服装的材质上有了很明显的改进。

1998年11月25日，迪士尼与皮克斯合作的第二部电脑动画长片《虫虫危机》（A Bug's Life）上映。《虫虫危机》在北美共有1.63亿美元进账，全球票房为3.62亿美元，击败了同期推出的梦工厂《小蚁雄兵》，成为当年动画长片票房冠军。同年，《棋逢对手》获得奥斯卡最佳动画短片奖，皮克斯研制的Marionette 3-D动画系统和数位绘图技术获得奥斯卡科学工程奖。

1999年11月24日，世界上第一部完全数码制作的电影《玩具总动员2》（Toy Story 2）上映，在美国、英国、日本等地先后打破首映周票房记录。这部迪士尼与皮克斯合作的第三部电脑动画长片的内容及人物都接续《玩具总动员》。凭借《玩具总动员2》2.45亿美元票房的佳绩，导演约翰·拉塞特与斯皮尔伯格、詹姆斯·卡梅隆等并称为好莱坞最会赚钱的十大导演。同年，《虫虫危机》获得格莱美最佳电影/电视演奏配乐奖和奥斯卡音乐喜剧类最佳配乐提名，皮克斯获得奥斯卡技术成就奖。

2000年，《玩具总动员2》获得金球奖音乐喜剧类最佳影片、最佳原创歌曲奖。

1997年，迪士尼踌躇满志地推出了希腊神话改编的《海格力斯》（图1-2-55），希望依靠此片再次将迪士尼动画推向一个新的高峰，不料却落了个票房惨败、血本无归的地步，原因之一就是人们已经看腻了这种一贯走套路的模式化的英雄式影片了。为了彻底打破"模式化"，迪士尼公司又做了如下的尝试：

① 题材上力求越来越多元。有改编自神话的《阿拉丁》。有历史传奇故事《风中奇缘》（1995）（图1-2-56）和《花木兰》（1998）（图1-2-57），其中《花木兰》选自中国题材，但充满着美国风情，令人耳目一新。通过这部在中国家喻户晓的英雄女侠传奇作品，可以看出迪士尼在选材方面的独到眼光。此外，还有取材于名著的《钟楼怪人》（图1-2-58）、《泰山》（1999）（图1-2-59）；原创故事《狮子王》（图1-2-60）和《变身国王》（2000）（图1-2-61）；等等。

② 加速公司动画片三维立体化的进程。1998年，迪士尼公司推出了第二部三维动画《虫虫危机》（图1-2-62），电脑技术运用得更为得心应手。1999年《玩具总动员2》（图1-2-63）也取得了很好的成绩。2000年，迪士尼又推出首部完全自制的计算机动画《恐龙》（图1-2-64）。

图1-2-55 《海格力斯》

图1-2-56 《风中奇缘》

图1-2-57 《花木兰》

图1-2-58 《钟楼怪人》

图1-2-59 《泰山》

图1-2-60 《狮子王》

图1-2-61 《变身国王》

图1-2-62 《虫虫危机》

图1-2-63 《玩具总动员2》

图1-2-64 《恐龙》

图1-2-65 《谁陷害了兔子罗杰》

图1-2-66 《圣诞夜惊魂》

图1-2-67 《飞天巨桃历险记》

图1-2-68 《贾方的复仇》

图1-2-69 《阿拉丁和大盗之王》

图1-2-70 《辛巴的荣耀》

③ 在材质上走出新的动画之路。早在1988年，迪士尼推出的真人动画合成电影《谁陷害了兔子罗杰》（图1-2-65）就非常著名。之后用陶土模型定格方式拍摄的《圣诞夜惊魂》（1993）（图1-2-66）和《飞天巨桃历险记》（1996）（图1-2-67）也收获了不俗的成绩。

④ 对经典动画片开创新的再演绎出路。改编成音乐剧、冰上表演、电视影集，或以录像带形式推出续集。如：《阿拉丁》的续集《贾方复仇记》（1994）（图1-2-68）和《阿拉丁和大盗之王》（1996）（图1-2-69）、《狮子王》的续集《辛巴的荣耀》（1998）（图1-2-70）等。

所有的创新探索为迪士尼迎来了第二个黄金时代，迪士尼不但继续稳占商业动画王国的版图，更进入了各个娱乐领域，成为娱乐界的龙头。

迪士尼在2000年推出的结合了IMAX技术的作品《幻想曲2000》（图1-2-71），更是象征了迪士尼魔幻与神奇的传承和百年动画观念的演变（比较1940年的《幻想曲》）。之后，《失落的帝国》（2001）（图1-2-72）、《怪兽公司》（2001）（图1-2-73）、《星际宝贝》（2002）（图1-2-74）、《星银岛》（2002）（图1-2-75）和《海底历险记》（2003）（图1-2-76）等大片不断推出。

图 1-2-71　《幻想曲 2000》　　　图 1-2-72　《失落的帝国》　　　图 1-2-73　《怪兽公司》

图 1-2-74　《星际宝贝》　　　图 1-2-75　《星银岛》　　　图 1-2-76　《海底历险记》

三、迪士尼的贡献

沃尔特·迪士尼这位缔造了美国全新动画历史的天才,以他独特的创作理念,不仅创立了迪士尼公司,而且开启了美国动画的崭新篇章。32 座奥斯卡奖、7 座格莱美奖,以及 950 项全球范围的奖项都有力地证明了他为动画事业所作出的伟大贡献。他推动了美国动画乃至世界商业动画影片的发展并助其走向繁荣。

迪士尼是动画从无声黑白短片发展成有声彩色影院长片过程中的关键人物。迪士尼使商业动画片的商业模式不断完善,并且达到了成体系、成规模的程度。由《白雪公主和七个小矮人》派生出的影片主题、人物造型、结构、风格与样式的经验不但成为迪士尼公司奉行的原则,也成为绝大多数商业动画电影所遵循的制作典范。在主题上遵循积极向上的原则,邪不压正、回避暴力,满足以儿童为主要消费对象的观众需求;在人物设定上,正面人物甜美化,反面人物丑恶化,中间人物搞笑化;叙事结构歌舞化,用载歌载舞的方式、搞笑人物贯穿始终和大团圆的结局来提高影片的观赏性。这些制作典范成为商业动画利润的保障,连有意识要与迪士尼在创作风格上有所区分的其他动画制作公司,如:华纳、哥伦比亚、派拉蒙、梦工厂与皮克斯等,为了商业的回报也不得不去遵循。这一状况一直延续至今,迪士尼成为"主流"的代名词。

迪士尼和他所带领的动画团队是美国动画技术的实践者、发扬者与成就者。"现代动画所使用的每一项技术,大多是迪士尼制片厂在创作初期研究和发明出来的。"迪士尼在动画领域

中外动画史略

中发明了很多个的第一：第一部卡通、第一部有声卡通、第一部彩色动画、第一部彩色动画影院长片……设计并首次应用了多平面摄像机、在动画制作流程中专门成立了剧本部、发明了分镜表，这些应用从根本上改变了之前动画设计前期构思的不确定性，保证了前期艺术构思在整个动画设计流程的完整性与稳定性。

在迪士尼38年的动画创作生涯中，他与他制片厂的艺术家们把简单的卡通转化为富有创造力的独立的艺术门类，共创作了400多部动画短片和23部影院长片。

四、迪士尼的技术发展和美学演变

以下从迪士尼作品题材、叙事、造型和运动规律四个方面来总结迪士尼在不同时期的技术发展和美学演变。

（一）早期

早期的动画片由于受创作能力和放映时间的限制，叙事性弱，没有复杂的情节，片中主要角色以动物为主。但在角色造型和动作设计中积累了最经典、最完整的动画运动规律和动画制作工艺流程，形成了古典动画片的自有体系。

题材：作品的题材无复杂情节，以搞笑逗趣为主。

叙事方式：简单，无好莱坞剧作法，不受视听语言束缚。

造型设计：多用曲线处理，角色的身体大多由圆柱和圆球等构成。

运动方式：以曲线运动、弧形和S形运动为主。表现快速动作时，预备动作和过头动作都掌握得很娴熟，速度线应用普遍。附属动作多，甚至主体以外的无生命物体也在寻找一切运动的契机，力图保持运动状态，给观众带去肉眼觉察不到但又符合牛顿三定律的视觉上的愉悦享受。在力的表达上（物体质感上）强调惯性和弹性，并在此基础上实现突现二维的夸张变形，给观众带来由无限想象力构成的乐趣。

因此，当时动画片的视听语言是从属于动作和造型设计的。当需要展示角色全身动作的线条时，必然会运用一个全景镜头。于是在既没有好莱坞剧作法又没有视听语言束缚的真空地带，动画片获得了默片发展的最好空间，1940年的《幻想曲》为该时期的巅峰之作。

（二）影院片出现时期

当迪士尼动画短片发展到一定高峰的时候，由于技术的进步，透明材质赛璐珞出现后，影院动画片诞生了。动画史上第一部彩色长片《白雪公主和七个小矮人》是一个起点。

题材：制作能力的增强、影片时间的增长，使得讲述一

个较长的故事成为可能,这一时期的题材往往改编自童话和寓言。

叙事方式:强调美术意义和动作意义上的趣味和非逻辑性叙事带来的意外和惊喜。没有同时代好莱坞的戏剧结构。

造型设计:短片主要角色仍以动物为主,仍以曲线造型为主,影院片主要角色开始由人物担当。背景设计不如角色重要,甚至有些粗糙。

运动方式:依然遵循迪士尼经典的动画运动规律。

这一时期迪士尼过于模式化的作品形式逐渐地与时代艺术品格脱节,最终也造成了商业上的危机,使其步入发展的瓶颈。直到20世纪80年代中后期,迪士尼才改变传统美学观念和制作方法,走出模式化带来的困境,迎来迪士尼第二个"黄金时代"。

(三)20世纪80年代后期

从1989年的《小美人鱼》开始,迪士尼的动画电影在风格上发生了重大变化。

题材:多以现实题材和经典名著改编为主。

叙事方式:强调大场景、三维场景的真实感,突显镜头的复杂运动;视听语言和剧作渐趋成熟。

造型设计:走写实化的路线,人物取代动物成为主要角色,直线和拐角取代了之前的曲线,夸张变形只在陪衬角色、动物身上保留;另一个发展趋势是三维化。

运动方式:不再保留经典的曲线运动和弹性变形,甚至连惯性和附属动作也少了很多,这与叙事的复杂性相关。

以上在题材、叙事方式、造型设计及运动方式方面的规律与演变,构成了迪士尼传统的美学体系。

链接 20世纪80年代前的迪士尼年表

20世纪20年代

1923年:沃尔特·迪士尼进军好莱坞。

1923年10月16日:签下《爱丽丝喜剧》的发行合同,迪士尼兄弟卡通制作室诞生。

1928年11月18日:推出影片《汽船威力号》,这是米奇和米妮鼠首次作为主角出现的影片,同时也是第一部完全同步的有声电影。

20世纪30年代

1930年:10月16日,《米老鼠》连环画首次亮相。

1930年:有关米老鼠的第一本书发行。

> **中外动画史略**

1932年：影片《花与树》发行，这是第一部彩色动画片，同时也是迪士尼第一部获得奥斯卡金像奖的影片。

1934年：推出影片《聪明的小母鸡》，影片中首次出现唐老鸭的形象。

1937年：推出影片《白雪公主和七个小矮人》，这是第一部动画电影。

20世纪40年代

1940年：迪士尼制作室迁移到伯班克竣工厂地。

1940年：推出影片《木偶奇遇记》和《幻想曲》。

1941年：迪士尼和艺术家们到南美洲做亲善大使。

1941年：推出影片《小飞象》。

1942年：推出影片《小鹿斑比》。

1949年：沃尔特·迪士尼音乐唱片公司成立。

20世纪50年代

1950年：推出影片《金银岛》，这是迪士尼第一部真人演出片。

1950年：推出"迪斯尼一小时"，这是迪士尼的第一个电视专题节目。

1952年：迪士尼公司成立星期三公司，随后将其命名为沃尔特·迪士尼幻想制作公司。

1953年：推出影片《彼德·潘》。

1954年：电视系列片《迪士尼乐园》开播，这是目前为止最长的电视系列片(以不同的名字在3家电视台播放了29年)。

1955年：迪士尼乐园开放。

1955年：《米老鼠俱乐部》首次播出。

1957年：《佐罗》第一集播出。

1959年：副总统尼克松为迪士尼乐园单轨铁路剪彩。

20世纪60年代

1961年：推出影片《101只斑点狗》。

1963年：推出影片《石中剑》。

1964年：推出影片《玛丽·波普金丝》。

1966年12月15日：沃尔特·迪士尼逝世。

1967年：推出影片《森林王子》。

链接　沃尔特·迪士尼的奥斯卡金像奖动画短片

1932年(获奖时间，下同)：《花与树》。

1934年：《三只小猪》。

1935年：《龟兔赛跑》。

1937年：《乡巴佬》。

1937年：沃尔特·迪士尼制作公司因设计和应用多平面摄像机的成果而获得了最高技术奖。

1938年：《老磨坊》。

1939年：《公牛费迪南》。

1940年：《丑小鸭》。

1942年：《伸出友好之手》。

1943年：《元首的面孔》。

1954年：《喇叭声、哨声、砰砰声和隆隆声》。

1969年：《小熊维尼吵闹的一天》。

第三节 美国其他商业动画公司

随着迪士尼的不断成功，华纳、梦工场、哥伦比亚等公司也纷纷加入竞争。新的挑战又开始了。

动画大片诱人的商业回报使得迪士尼公司接连推出"年度动画大片"。这类影片投资巨大、制作精美、运作纯熟，对孩子和成人都有很大的吸引力，市场收益非常可观。因此，美国其他电影公司也纷纷加入动画大片的制作竞争行列，从1995年到2001年，二维动画（包括迪士尼公司的《花木兰》、《泰山》，梦工场的《埃及王子》（图1-3-1）、《黄金国之路》（图1-3-2）等）的总收入达到7.55亿美元，玩具、服装及其他所有相关周边产品的收入是这个数字的两倍以上。

图1-3-1 《埃及王子》

图1-3-2 《黄金国之路》

之后，三维动画片异军突起，更让动画片市场如火如荼。迪士尼和皮克斯公司联合推出的《玩具总动员》、梦工场的《怪物史瑞克》（图1-3-3）等在全美总票房高达11.95亿美元。

虽然迪士尼公司一直是美国动画界的老大，但同时期其他美国各大制片公司也都有各自的动画片和卡通明星，如：华纳公司的《猫和老鼠》（图1-3-4）、《兔巴哥》（图1-3-5）、《达菲鸭》（图1-3-6）等等。

动画片的巨大利润促使各大制片公司使出浑身解数，纷纷推出能为自己分得一杯羹的动画影片。迪士尼公司除了继续为打破自己公司"模式化"问题而不断努力探索的同时，还要应对来自美国其他各大制片公司的竞争，新世纪迪士尼公司面临着更大的挑战。

一、梦工场

1994年10月12日，美国三位电影人史蒂芬·斯皮尔伯格（图1-3-7）、杰弗瑞·卡森伯格（图1-3-8）和大卫·格芬（图

图1-3-3 《怪物史瑞克》

图1-3-4 《猫和老鼠》

图1-3-5 《兔八哥》

图1-3-6 《达菲鸭》

图1-3-7 史蒂芬·斯皮尔伯格

图1-3-8 杰弗瑞·卡森伯格

图1-3-9 大卫·格芬

图1-3-10 《小蚁雄兵》

图1-3-11 《勇闯黄金城》

1-3-9）创立了梦工厂工作室（DreamWorks SKG）。梦工场的三大巨头除斯皮尔伯格外，商业天才杰弗瑞·卡森伯格曾是迪士尼公司的副总裁，音乐巨子大卫·格芬也曾在迪士尼动画中起过至关重要的作用，所以梦工场在成立之初就把动画片当成最重要的拳头产品之一。

1999年，梦工厂毫不示弱地推出了处女力作《埃及王子》和三维动画《小蚁雄兵》，其强劲的实力直逼一直稳坐美国动画龙头老大交椅的迪士尼公司，大有和迪士尼分庭抗礼之势。《埃及王子》强大的制作团队、壮阔的画面、史诗性的题材和强劲的配音阵容令迪士尼公司不敢小觑。《小蚁雄兵》（图1-3-10）则以其精细的三维画面打破了迪士尼在三维动画方面的垄断。这两部影片为梦工厂挺进动画市场奠定了基础，站稳了脚跟。

2000年，梦工厂再次推出了引起轰动的影片《勇闯黄金城》（图1-3-11）。作品讲述了西班牙航海探险时期，图里奥和米盖尔这两个情如兄弟的好朋友去黄金之城埃多拉多寻找黄金梦的传奇故事。这次，梦工厂请来了曾为《狮子王》配乐的大师级人物艾尔顿·约翰为该影片作曲，使得这部动画的观赏性大为提高。

同年，梦工厂与阿德曼（ARDMAN）工作室合作推出了经典黏土动画《小鸡快跑》（图1-3-12）。

2001年，梦工厂推出的全三维动画片《怪物史瑞克》更是叫好又叫座。同年还推出一部题材、风格都类似于《埃及王子》的《梦幻国王》（图1-3-13）。

2002年，梦工厂推出《小马王》（图1-3-14），作品二维与三维技术完美结合的视觉效果令人赞叹。

图1-3-12 《小鸡快跑》

链接　梦工厂作品年表

1998年：《小蚁雄兵》
　　　　《埃及王子》
2000年：《勇闯黄金城》
　　　　《小鸡快跑》
　　　　《约瑟传说：梦幻国王》
2001年：《怪物史瑞克》
2002年：《小马王》
2003年：《辛巴达七海传奇》
2004年：《怪物史瑞克2》
　　　　《鲨鱼故事》
2005年：《马达加斯加》
　　　　《超级无敌掌门狗：人兔的诅咒》
2006年：《篱笆墙外》
　　　　《鼠国流浪记》
2007年：《怪物史瑞克3》
　　　　《蜜蜂总动员》
2008年：《功夫熊猫》
　　　　《马达加斯加2》
2009年：《怪兽大战外星人》
2010年：《驯龙高手》
　　　　《怪物史瑞克4》
　　　　《超级大坏蛋》

图1-3-13 《梦幻国王》

图1-3-14 《小马王》

二、华纳兄弟公司

华纳兄弟动画（Warner Bros）是华纳兄弟娱乐公司的子公司。自1990年以来，华纳兄弟动画把生产主要集中在电视系列动画、动画长片上。

1996年，华纳公司拿出了曾经被"米老鼠"打败的"兔巴哥"，拍摄了动画和真人结合的作品《空中大灌篮》（图1-3-15）。

1999年，华纳公司推出了《安娜与国王》（图1-3-16）和

图1-3-15 《空中大灌篮》

图1-3-16 《安娜与国王》

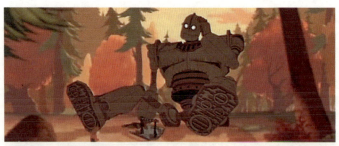

图1-3-17 《钢铁巨人》

《钢铁巨人》(图1-3-17)两部影片。《安娜与国王》改编自小说《安娜与暹罗王》,讲述了英国女家庭教师安娜同泰国国王之间的爱情故事。《钢铁巨人》也是华纳公司不可多得的一部好动画。

2001年推出真人动画合演的《终极细胞战》。这部具有轻喜剧风格的影片,将计算机控制的图像与传统的手工动画完美无缺地融合在一起。创作人员尽了一切努力让各种不同的技术天衣无缝地结合在一起,创造出了史无前例的独特的视觉效果。

2002年华纳公司推出根据电视系列片改编的动画片《飞天小女警》(图1-3-18),具有FLASH动画的风格。同时推出的还有卖座的真人动画结合大电影《史酷比》(图1-3-19)。

2003年,在影片《黑客帝国2》推出的前夕,华纳公司出品了与这部卖座电影相关的动画版《黑客帝国》(图1-3-20)。

图1-3-18 《飞天小女警》

图1-3-19 《史酷比》

图1-3-20 《黑客帝国》

图1-3-21 《僵尸新娘》

图1-3-22 蒂姆·波顿

第 一 章
美国动画

影片由9个独立短片构成，可以说代表了当时动画最典型的风格和最先进的制作技术。

2005年推出的《僵尸新娘》(图1-3-21)用木偶的形式表现了一个异乎寻常的世界。导演蒂姆·波顿(图1-3-22)秉承了他一贯看似阴暗的风格，追求怪异和前卫的视觉效果。看似黑暗的影片其实并不黑暗，在影片灰冷色调的处理中，观众却感受到了温馨、积极乐观与僵尸新娘善良的心。蒂姆·波顿用特别的故事和特别的场景构筑了一部令人回味的电影。

三、20世纪福克斯公司

1997年，20世纪福克斯公司推出了自己的首部动画电影《安娜斯塔西娅》(图1-3-23)，讲述的是俄国著名的"真假公主"的故事。

2001年，联合"蓝天"工作室推出了大获成功的三维动画作品《冰河世纪》(图1-3-24)。该片给看惯了皮克斯的细腻造型、梦工厂的恶搞风格的观众带去了全新的视觉体验。

2002年福克斯公司推出一部风格特殊的影片《半梦半醒的人生》，这部作品先完全由真人拍摄，再处理成动画效果。

2006年，在各大制片厂纷纷加入三维动画电影制作行列，福克斯也一鼓作气推出了《冰河世纪2：消融》(图1-3-25)和《加菲猫2：双猫记》(图1-3-26)。

图1-3-23 《安娜斯塔西娅》

图1-3-24 《冰河世纪》

图1-3-25 《冰河世纪2》

图1-3-26 《加菲猫2》

四、派拉蒙公司

1999年起,派拉蒙公司把著名电视剧搬上大银幕,动画电影《淘气小兵兵》、《原野小英雄》(图1-3-27)和《原野小兵兵》(图1-3-28)相继推出。这些非主流动画片以成人为主要消费对象,是不具有相对固定模式和文化内涵的动画影片。

同年上映的影片《南方公园:南方四贱客》(图1-3-29)也是一部非主流动画片,作品的动画风格和人物造型都很简洁,所揭示的成人世界问题却很深刻。

图1-3-27 《原野小英雄》　　图1-3-28 《原野小兵兵》

图1-3-29 《南方公园》

五、哥伦比亚公司

1999年,哥伦比亚公司推出的《精灵鼠小弟》(图1-3-30)震撼美国电影市场,成为当时档期内的全美电影票房排行冠军,并且持续了几周。这部影片风格幽默,并且充满了家庭氛围,由真人、动物演员和三维动画形象共同完成,给观众带来了新鲜的感觉。

2001年，推出堪称技术典范的《最终幻想：灵魂深处》（图1-3-31）。影片背景设计的蓝本与众不同，使用的是专人航拍的整个纽约和洛杉矶的地形图。片中的动作场面采用虚实结合的手法，其中80%使用的是当时最先进的电脑动画技术，人物的皮肤纹理和衣服的褶皱等细节处理都达到了前所未有的逼真程度。

六、各公司风格与迪士尼风格比较

华纳和福克斯公司基本走的是迪士尼的路线。所不同的是他们遵循的是迪士尼的造型风格而非电影结构。在他们的影片中，没有典型的迪士尼式的载歌载舞的结构方式，而更像传统的电影结构。华纳和福克斯在人物动作处理上的不同在于，福克斯公司的人物动作更加偏写实，带有摹片的痕迹。

图1-3-30 《精灵鼠小弟》

从各大公司的作品中可以看出，尽管处在激烈竞争中的他们都想创新，为自己公司分到满满的一杯羹，但迫于票房的压力，他们还是不得不屈服于迪士尼的主流模式而保障高额投入不打水漂。这种妥协的做法从主题、结构、人物设定到大团圆的结局都或多或少地呈现在他们的作品中。

梦工厂从一开始就想脱离迪士尼的樊笼，因此，从造型、画面风格、叙事方式等都与迪士尼尽量拉开距离，尤其是人物造型。从这些年出品的作品中，可以看到有一种"梦工厂造型"模式正在形成。在故事上，梦工厂也似乎有意要"颠覆"迪士尼的传统，《怪物史瑞克》就是一个典型例子。梦工厂还特别重视三维技术的运用，丝毫不逊于迪士尼，并有其独到之处。尽管如此，《埃及王子》中的载歌载舞的结构方式，中间人物的搞笑方式依然遵循着迪士尼的模式化的部分规范。

图1-3-31 《最终幻想》

20世纪福克斯公司的作品风格比较另类，多改编自电视系列片，造型风格与众不同，受到观众的喜爱。

派拉蒙公司的另类作品则是一种与主流动画片完全背道而驰的做法，即所谓的非主流动画片。由于主流动画电影有较强的类型化的特点，而非主流的动画电影从内容到形式几乎是原创，力求出奇、出新，不仅与主流动画电影保持了距离，各非主流片之间也少有相似。当然，由于它的内容与形式都是反传统的，与主流动画片的观众定位就不能同日而语了，它的主要观众定位为成人，甚至是有某些特殊需求的成人。

第四节 美国联合制作公司（UPA）与艺术动画

美国商业动画在将勇敢与快乐的精神输向世界的同时，也赢得了巨额的票房利润。商业动画片一直是美国动画的主流，

中外动画史略

并以此吸引了全球观众的目光。但美国动画先驱们所开拓的并不仅仅是商业动画这单一模式，早期的美国动画与欧洲其他地区相同，也对艺术动画进行了全方位的探索与实践，埃米尔·科尔（图1-4-1）和温瑟·麦凯（图1-4-2）的作品及美国联合制作公司（UPA）的出现就是最好的例子。

科尔在1912年离开法国，受邀前往美国加入"伊克莱"公司，把当时知名的漫画家乔治·马努斯的漫画做成动画。从1908年到1921年间，科尔共完成了约250部动画短片。他的动画不重故事和情节，倾向用视觉语言来开发动画的可能性，如：图像和图像之间的变形和转场效果。他的创作理念是将动画导向自由发展的图像和个人创作的路线。

温瑟·麦凯从动画题材到形式都为美国动画事业作出了开拓性的尝试。他在动画艺术的多方面的开创上都作出了努力。在多种角色的塑造、通俗的情节叙事、完整的故事结构以及暗示三维空间的画面美学风格等方面，对于早期动画业的发展，温瑟·麦凯的努力是不能被忽视的。

进入20世纪40年代初期，美国加入了第二次世界大战的行列，同时动画界也发生了一个重大的改变，那就是迪士尼的罢工事件。许多不满迪士尼公司的资本家风格，不满迪士尼公司越来越模式化、工业化的路线的动画人离开迪士尼另起炉灶，在1943年组成了美国联合动画制作公司，简称UPA，目的是探索动画本质，创作有个性作品，希望脱离迪士尼的既定风格，创造出更具艺术性及抽象的动画影片。他们认为，迪士尼模式化、工业化的作法压制了艺术家的创作个性，他们要把动画当作一门高尚的艺术来潜心追求。其中恰克优斯、卡珞琳丽芙图、约翰胡布里和费丝胡布里是这一代动画家的代表。

UPA的成立带领动画进入了另一个新境界，它所带来的冲击一直持续到20世纪50年代。虽然UPA资金不足，负担不起高额的制作成本，但UPA年轻的艺术家靠着他们的热情，不分昼夜地工作，以"有限动画"的方式创作，用较少的张数、加强关键动作及强烈的故事性和强有力的声音设计的方式来加强作品的视听效果，改变人们对动画的看法。没过多久，作品《马古先生》(1949)（图1-4-3）和《波音波音》(1951)（图1-4-4）频频获奖。到1953年时的UPA，对好莱坞动画风格的影响已是不容置疑了。许多动画影片已经远离了20世纪40年代的写实风格而倾向较单纯与艺术化，改变了人们以往对动画的看法。其画风自然也影响到了迪士尼，最明显的作品是后来也获奥斯卡的影片《嘟嘟、嘘嘘、砰砰和咚咚》(1953)（图1-4-5）。迪士尼的作品比较注重三度空间表现和写实路线，而UPA则偏

图1-4-1 埃米尔·科尔

图1-4-2 温瑟·麦凯

图1-4-3 《马古先生》

爱平实、风格化的和当时流行的线条设计。受欧洲现代绘画的影响，UPA作品风格比较前卫。比如1951年出品的大受欢迎的《马古先生》，其中戴着大眼镜的主角造型就是受了立体主义油画的影响。

1963年，UPA虽然由于种种原因最终倒闭衰弱，但动画人继续坚持自己的宗旨，仍然以个体为单位进行创作，促成了独立动画的崛起。UPA成为独立动画人的旗帜，并至今不衰。

图1-4-4 《波音波音》

小结

贯穿美国动画的特点之一是其产业现象。早在20世纪30年代，米老鼠玩偶和印有米老鼠图案的玩具就已经有出售。到了1990年，米老鼠的形象出现在超过7 500种商品上，其中尚不包括出版物。美国商业动画史在某种意义上就是迪士尼的动画史。虽然华纳、梦工厂、哥伦比亚、福克斯、皮克斯与派拉蒙等制作公司也曾经与迪士尼形成过竞技的局面。但是，没有哪家能够彻底打破迪士尼在商业动画中的垄断。甚至在迪士尼去世阶段，迪士尼公司处于低潮时期，各大公司为了最大化地获取动画作品的商业利润，还是不得不遵循迪士尼公司创立的主流商业模式，制作带有明显主流风格的动画影片，缺乏真正的创新。

乔治·戈瑞芬说："迪士尼就像美国动画的教父，但是有些时候我们不得不杀死他，然后把他放在精致的棺材里。""迪士尼只有在他真正注重创造性的时候，才会具有新的生命力。"

UPA在对抗商业动画过程中，最终由于种种原因而衰落，但它促成了独立动画的崛起，并至今不衰，为美国动画多样性作出了积极的贡献。

图1-4-5 《嘟嘟、嘘嘘、砰砰和咚咚》

第二章
加拿大艺术动画电影

加拿大动画发展起步较晚，由于毗邻美国的特殊地理位置和相似的文化背景，在动画发展的过程中难免受到美国动画文化的影响。但加拿大动画在其短暂的发展历程里，却以它独树一帜的、具有实验精神的作品，成为世界动画发展史中最重要的组成部分之一。加拿大的动画先驱们一直以先锋开拓者的角色，影响着整个世界动画领域。从20世纪40年代开始，加拿大动画人秉承先行者们的创造性的实验精神，坚持行进在纯艺术的道路上辛勤耕耘，终于开拓出了一片与迪士尼风格截然不同、多姿多彩的动画新天地。

加拿大国家电影局（National Film Board 简称NFB）和天才动画大师诺尔曼·麦克拉伦（图2-0-1）是促成加拿大动画领先世界的两大重要因素。

加拿大动画电影今日的成就，加拿大国家电影局（NFB）功不可没。加拿大国家电影局创造了"无暴力、无性别歧视、无种族歧视"的力量，这股力量使得他们成为"完全创作自由"的最佳代言人。711部风格各异的动画电影，620多次在全球范围内的获奖，25次奥斯卡提名及4次奥斯卡短片奖，这些数字足以见证加拿大动画的辉煌。

图2-0-1　诺尔曼·麦克拉伦

第一节　加拿大国家电影局动画发展历程

一、发展的早期

1939年约翰·格里尔逊（图2-1-1）受托成立加拿大国家电影局（NFB）并任局长。当时正值二战期间，加拿大政府在邻居媒体强国——美国的刺激之下，希望电影局能为本国打造自己的形象，让世界更加了解加拿大的文化、人民以及其他种种面貌。约翰·格里尔逊是苏格兰人，在出任第一任NFB局长前，已经是一位国际知名的纪录片工作者。成功的电影制作生涯，使他为加拿大国家电影局带来了不少优秀电影人才。在约翰·格里尔逊就职的6年中，他以其惊人的号召力在全球范围内招募了800多位电影制作人，为国家电影局的江山初定立下

图2-1-1　约翰·格里尔逊

了汗马功劳。

1941年,约翰·格里尔逊独具慧眼地从美国纽约找到了当时还默默无闻的诺尔曼·麦克拉伦,让他挑起创建加拿大国家电影局动画部的重任。当时加拿大国家电影局为动画部门制定了一项十分特别的目标——试验和探索"艺术动画"。

强大而稳定的财力支持、英明的领导者为加拿大国家电影局的成功崛起奠定了两大基础。其一,加拿大国家电影局是由加拿大政府资助的一个国立的电影制作和发行机构,国家的全力支持彻底解决了动画作品为了考虑回报不得不在艺术和商业之间权衡的尴尬。"可以说,加拿大是唯一曾经在如此长的一段时间里,以经济手段帮助动画研究发展的国家……加拿大国家电影局的特别之处在于,从创建伊始就不须亲自为所制作电影的收益回报而担忧。"*非商业化的环境,提供给了艺术家们自由自在地尝试和探索的空间。其二,被誉为纪录片之父的约翰·格里尔逊与被国际动画电影协会公认的当代四大殿堂级动画大师诺尔曼·麦克拉伦的联手,是加拿大国家电影局改写加拿大动画历史的关键人才。

多年来,加拿大国家电影局一直是全世界动画人向往的文化摇篮,来自世界各地的大量的动画艺术家在约翰·格里尔逊"追求极致新颖创意"的动画理念的引导下,带着充分的自由投入创作。自由的创作环境培育出许多风格迥异的动画艺术家,他们创造出了多样化的形式和风格。这些作品展现出了尊重多元文化和提倡自由的精神。这种实验和创新的精神不单单只流于形式层面上,标新立异的形式和风格也能贴切地与故事内容相互衬托,从而造就一部部脍炙人口的动画佳作。

虽然世界动画仍被重视市场盈利与票房回收的商业运作氛围包围着,但加拿大动画人却一直能坚持艺术原创,推出品位不凡、独具个人风格的令世人耳目一新的艺术动画作品。这不仅为加拿大赢得了艺术动画天堂的地位,同时,也为动画电影的创作培养了众多优秀的人才。诺尔曼·麦克拉伦就是其中的一位,这位深具影响力的动画天才制作的影像作品有超过59部之多,其中大部分是实验动画。他的创新精神为世界动画带来了历史性的突破,至今还影响着加拿大国家电影局动画部。

(一)诺尔曼·麦克拉伦

1942年,约翰·格里尔逊邀请年仅27岁的苏格兰老乡诺尔曼·麦克拉伦来NFB主持动画电影部。诺曼·麦克拉伦这

* 见《动画电影》第276、277页。

位极具天才的动画大师，一生共赢得147个国际动画大奖。他在NFB创下的丰功伟绩，让他成为加拿大动画的一面旗帜，是加拿大国家电影局的第一大功臣。

麦克拉伦1914年生于苏格兰，1933年进入格拉斯哥艺术学校，学习室内设计课程。在校期间发起并成立了电影社，尝试在胶片上制作动画。1934年开始拍摄短片。1935年，他的一部短片在第二届格拉斯哥业余电影节上获一等奖。1936年，麦克拉伦送交了《摄影机的狂欢》和《彩色鸡尾酒》两个作品给格拉斯哥非专业电影节。他自己对《摄影机的狂欢》寄予厚望，在这部短片中，他使用了各种非常有想象力的技法，创造出了全新的视觉效果。该片中所应用的动画技巧，引起了电影节的评审委员约翰·格里尔逊的注意。麦克拉伦直接在底片上描绘的实验性的手法，是在用"无拍摄动画"的前卫创作方式来制作动画电影。但格里尔逊认为《摄影机的狂欢》尽管在技术方面很成熟，但在艺术方面并没太多价值，最终的获奖是《彩色鸡尾酒》这部影片。之后，约翰·格里尔逊邀请麦克拉伦加入大英邮政总局电影组的伦敦支部。1937年，在格里尔逊离开英国邮政总局电影机构后，麦克拉伦开始制作他的第一部专业动画片《爱在翼上》。这部作品是麦克拉伦创作生涯中的里程碑，标志着他正式进入了实验动画领域。在片中他首次尝试使用了动画的变形技术，这技术是他在1937年从法国人埃米尔·科尔的动画片里学来的。麦克拉伦说科尔的作品对他影响非常大，片中那些跳跃的线条是那么有生命力，就好像能够呼吸一样。

随后麦克拉伦离开英国，去美国拍摄了几部动画短片，其中包括1939年制作的《星条旗》。不久，约翰·格里尔逊主持加拿大国家电影局，以月薪四十美元，外加一张宿舍床位的待遇邀请麦克拉伦来NFB负责成立动画电影部。NFB戏称这是"本世纪最划算的交易"，因为这位年仅27岁的临时工一举将NFB动画电影推上了世界顶尖的璀璨舞台。

在加拿大国家电影局，麦克拉伦除了大量邀请不同国家的动画家加入创作阵营外，自己还不断探索动画表现上的技法，他的一生都在不断地探索和创新。他创作的影片不用摄影机，而是直接用手绘方式将形象描绘在胶片上，故有人称其作品为纯粹电影、绝对电影。麦克拉伦的抽象动画作品充分利用黑白留白的动态与声轨和图像间的紧密配合，在一秒左右的黑片中突然在其中一两格刮出某个图案，或者使用不按格框滚印颜料与图案，或在透明胶片上让直接着色的图案变成角色，表现出一段故事来。

处于加拿大国家电影局保护和资助的特殊环境下的麦

第 二 章
加拿大艺术
动画电影

中外动画史略

克拉伦,可以创作充满个性的作品,而不必为生计而做迎合大众的作品。在很长一段时间内,用超现实主义的手法来表现潜意识,成为麦克拉伦创作灵感的主要来源,并持续影响了他的整个创作生涯。"麦克拉伦是一位内省的诗人,一位对电影艺术未知领域的探索者,一位勇于尝试新技术并对几何形态疯狂迷恋的艺术家。他的作品涉及范围是从对人类行为的模仿到对社会问题的阐述,他的艺术目标则是对动画界渐已消失的创造力进行救赎。""尤其值得一提的是,麦克拉伦是电影圈中少有的有着极高美学品味和音乐素养的艺术家之一。"*

图2-1-2 《邻居》

从商业的角度看,麦克拉伦的大多数作品是没有故事的,但并不是所有的作品都抽象到只剩下形式,如:1952年的《邻居》(图2-1-2)和1957年的《椅子传说》(图2-1-3)。在他一些抽象的作品中,也充满了比喻和叙事的成分,始终贯穿的英国式的幽默也是他作品的特点。

二战末期,麦克拉伦为NFB创作了一系列优秀动画短片,其中包括《代表胜利的V字》(1941)、《母鸡之舞》(1942)(图2-1-4)、《美元之舞》(1943)、《闭嘴》(1944)和《云雀》(1944)。1952年的影片《邻居》以真人表演逐格拍摄,讲述两位邻居为争夺一朵鲜花而大打出手,最后两败俱伤的故事。作品体现出麦克拉伦作为艺术家的社会责任感,他对被剥削和被压迫的一方抱有深切的同情之心。这部电影隐喻了他反战的思想。两位邻居为争夺一朵花而自相残杀,显示了每一场战争的愚蠢。片中人物动作和音乐制作等都运用了极其夸张的艺术表现手法。该片因独特的艺术表现形式和深刻的寓意,获得1953年奥斯卡最佳短片奖。

图2-1-3 《椅子传说》

1957年制作的《椅子传说》则是一部极具实验性的动画影片。影片由真人表演加动画特技制作而成。一个人想坐在椅子上看书,但椅子不让他坐,两者之间展开了有趣的斗争,最终人和椅子达成默契,人舒适地坐在了椅子上。导演通过逐格拍摄赋予了椅子鲜活的生命,椅子的动作滑稽可爱,像极了一个淘气顽皮的孩子。

《镶嵌画》(1965)、《双人舞》(1968)(图2-1-5)和《芭蕾柔板》(1972)等作品充分体现了麦克拉伦对舞蹈观念的创作原理。《双人舞》可以说是他最完美的杰作,而且当之无愧地成为世界动画影坛中的上上之品。

1969年,麦克拉伦在影片《球体》中首次使用了巴赫的音乐;1971年的《色彩的交响乐》为观众带来了视觉与听觉的全

图2-1-4 《母鸡之舞》

* 摘自苯达兹《动画电影一百年》。

新享受，在这部标志着他创作趋于成熟的作品中，麦克拉伦实现了他长久以来所追求的目标——音乐的节奏就是画面的节奏；1972年的《芭蕾柔板》则是用大量慢动作，来表现音乐在人脑海中所呈现出的影像作品。

在麦克拉伦20世纪50至70年代的作品中，让动画成为一种世界通行的语言。

麦克拉伦最后的影片是《水仙》(1983)，影片长22分钟，片中运用了许多他工作生涯中积累的动画技术，也再一次利用舞蹈，讲述了一个年轻人由于只是爱自己而失去一切的故事。

图2-1-5 《双人舞》

链接　诺曼·麦克拉伦作品年表

1933年:《五点差七分》
1935年:《摄影机的狂欢》
1935年:《多彩的幻想》
1936年:《无尽的地狱》
1936年:《保卫马德里》
1936年:《定购契约》
1938年:《积少成多》
1938年:《给海军的消息》
1938年:《飞翔中的爱》
1939年:《NBC情人节的问候》
1939年:《驯服的火焰》
1939年:《点》
1939年:《环》
1939年:《谐谑曲》
1940年:《伦巴》
1940年:《星条旗》
1940年:《布基舞曲涂鸦》
1940年:《幽灵运动会》
1941年:《预祝邮件》
1941年:《胜利的V字》
1942年:《为四而生的五》
1942年:《母鸡之舞》
1943年:《美元之舞》
1943年:《印花税票》
1944年:《划船》
1944年:《闭嘴》
1944年:《云雀》
1944年:《雨天》

中外动画史略

1944年:《我们大家一起唱(1)》
1944年:《我们大家一起唱(2)》
1945年:《我们大家一起唱(3)》
1945年:《我们大家一起唱(4)》
1945年:《我们大家一起唱(5)》
1945年:《我们大家一起唱(6)》
1946年:《山之巅》
1946年:《关于一幅19世纪油画的幻想》
1946年:《赫比特流行乐》
1947年:《一把小提琴的故事》
1947年:《灰色的小母鸡》
1947年:《D调提琴》
1949年:《过于依赖》
1949年:《色彩斑斓》
1951年:《就是现在》
1951年:《遍布四周》
1951年:《合成声音点睛》
1952年:《旋转》
1952年:《幻想》
1952年:《邻居》
1953年:《两首小曲》
1955年:《瞬间的空白》
1956年:《韵律》
1957年:《椅子传说》
1958年:《黑鸟》
1959年:《圣诞预祝邮件》
1959年:《杰克帕儿演职员字幕》
1959年:《塞丽娜》
1959年:《简短组曲》
1960年:《竖线》
1961年:《开幕致辞》
1961年:《横线》
1961年:《纽约灯箱广告》
1963年:《圣诞饼干》
1964年:《卡农曲》
1965年:《镶嵌画》
1967年:《双人舞》
1967年:《韩国字幕表》
1969年:《球体》
1971年:《色彩的交响乐》

1972年:《芭蕾柔板》
1973年:《针幕动画》
1976年:《动画运动1》
1976年:《动画运动2》
1977年:《动画运动3》
1977年:《动画运动4》
1978年:《动画运动5》
1983年:《水仙》

第 二 章
加拿大艺术
动画电影

(二)乔治·邓宁

乔治·邓宁(图2-1-6)于1920年生于多伦多,1942年从安大略艺术学院毕业之后,就直接加入了加拿大国家电影局与麦克拉伦共事。在NFB工作的日子里,乔治·邓宁制作了大量科教和实验动画短片,其中包括《流行歌曲第二号》(1943)和《寒冷的草原》(1944)。使他扬名的作品是《寒冷的草原》和《卡岱·罗塞尔》(1946),后者是在一首著名民歌基础上与科林·罗合作完成的。这两部作品都是运用了剪纸的表现手法,这种制作方式在动画发展早期,德国剪纸动画大师洛特·雷妮格(图2-1-7)曾经用过,之后很少被用到,只是用在一些动画片的特殊效果中。另外,在邓宁早期制作的动画短片中还有几部比较有趣的作品,如:《三只盲鼠》(1945)(图2-1-8)和《家庭树》(1950)。

1948年邓宁在巴黎旅行期间,见到了许多杰出的欧洲动画大师,其中包括保罗·格里墨。回到加拿大后,他就与之前在NFB的同事吉姆·麦凯一起在多伦多创建了自己的制作公司——图画联盟公司(Graphic Associates)。1955年,他前往纽约加入美国联合制作公司。一年以后,邓宁被派到伦敦开发市场。邓宁在伦敦再续他的动画创作生涯,1968年为"甲壳虫"乐队制作了名噪一时的影院动画长片《黄色潜水艇》(图2-1-9)。(详见第三章英国动画有关内容)

图2-1-6
乔治·邓宁

图2-1-7
洛特·雷妮格

图2-1-8
《三只盲鼠》

图2-1-9
《黄色潜水艇》

（三）雷恩·莱金

雷恩·莱金（图2-1-10）1943年出生于蒙特利尔，是加拿大国宝级动画大师，一位传奇人物。

莱金以实验短片《都市风景》(1964)出道。在该片中，他使用了一种静帧叠化的制作手法。同样的技术也在《潘神笛》(1965)中运用，这是一部关于潘神追求宁芙女神的希腊神话短片，配以兑劳德·德彪西于1919年所作的一首长笛独奏曲。全片充满了柔和的运动、感情丰富的线条和自我嘲讽的寓意。令人遗憾的是不太恰当的结局影响了整个作品的艺术品位。对于莱金在运动、色彩以及图像方面的天赋，麦克拉伦对之褒奖有加，对他的评价是："莱金对任何物体，在节奏和速度上都有自然天成的控制。"

图2-1-10 雷恩·莱金

《散步》(1968)（图2-1-11）也是众所周知的经典动画。莱金通过观察大都市人物的动作，把一些描绘人的脸和姿势体态的图像与颜色、声音交织在一起。为达到预期的效果，他花了两年的时间来制作并发明新技法。莱金曾说："我研发了自己的笔刷，能表现出水彩、人物描绘、解剖学和人的行为模式。当人们试图用某些动作来打动别人时，他们看起来是多么有趣！"莱金的作品还包括《街头音乐》(1972)（图2-1-12）等，这是莱金最后的也是最出色的一部作品，表现的是路人对音乐家们在街头的表演所作出的不同反应。

二、全盛期

步入20世纪70年代之后，加拿大国家电影局进入了它的全盛时期。许多被我们熟知的动画佳作大多是这个时代的产物。这些优秀的动画艺术片在国际上频频获奖，国家电影局也由此开始了与迪士尼的分庭抗礼。这时加拿大国家电影局精英汇集、群星璀璨，理查德·康戴、约翰·威尔顿、皮埃尔·韦卢、吉恩-托马斯·贝达、安德烈·勒杜、卡吉·皮恩达、谢尔登·科恩等人的作品不仅宣传了加拿大文化，也对形成一种独特的加拿大文化作出了卓越的贡献。

图2-1-11 《散步》

链接　20世纪70年代全盛期加拿大国家电影局群英谱

理查德·康戴：《准备开始》(1979)、《焦躁不安》(1985)（图2-1-13）获1985年奥斯卡最佳短片提名。

约翰·威尔顿：《特别快递》(1978)（图2-1-14）获1979年奥斯卡最佳短片奖。

图2-1-12 《街头音乐》

吉恩–托马斯·贝达:《椅子的时代》(1979) 1979年在昂西国际动画电影节上获奖。

安德烈·勒杜:《窥视》(1972)。

卡吉·皮恩达:《大麻》(1979)。

谢尔登·科恩:《羊毛衫》(1980)、《馅饼》(1983)、《猫回家》(1988)(图2-1-15)获1988年奥斯卡最佳短片提名。

珍妮特·波尔曼:《菲斯波女士用餐礼仪完全指南》(1976)、《为什么是我?》(1978年合导作品)、《企鹅灰姑娘的传说》(1982)。

莉恩·史密斯:《我是你的博物馆》(1979)。

克罗琳达·沃尼尔:《初日》(注:未完成,后由苏珊娜·杰瓦斯与莉娜·盖格娜合作完成并于1980年公映)。

苏珊娜·杰瓦斯:《海滩》(1978)、《休战》(1985)。

贝蒂娜·麦茨艮–梅隆:《故乡》(1978)、《远方的海岛》(1982)。

维维安·埃勒内卡维:《月亮,月亮,月亮,月亮》(1980)。

盖尔·托马斯:《苏菲的传说》(1979)、《男孩与雪鹅》(1984)。

乔伊斯·伯恩斯坦:《作品一号》(1972)、《重访》(1974)、《旅行者的棕榈树》(1976)、《盗梦人》(1988)。

第二章

加拿大艺术
动画电影

图2-1-13 《焦躁不安》　　图2-1-14 《特别快递》　　图2-1-15 《猫回家》

三、1978年至今

1978年起，加拿大政府给国家电影局的财政预算削减了17%。从那时起，针对政府此举的激励辩论不断，艺术家们感觉遭到了背叛。这些因素在严重影响着影片质量的同时，也重创了国家电影局本身。到了20世纪80年代中期，由国家电影局支持的电影人已经屈指可数。

之后，一项新政策开始推行。国家电影局在一些城市开设分部并为动画提供更多的机遇，此举为受到财政预算削减等负面影响的电影局重新带来了新的机遇，使其迅速重整旗鼓。从20世纪80年代至今，艺术家们又陆陆续续地加入电影局动画部，并制作出了许多优秀的作品，如：希尔顿·克翰的《我要一只狗》(2002)、《雪猫》(1998)、《陷阱》(1983)和《毛衣》(1980)，路易斯·约翰逊的《当尘埃落定的时候》(1997)，麦可·克诺尔的《手风琴》(2004)和《帽子》(1999)，玛蒂内·查坦德的《黑灵魂》(2000)，温迪·提比尔的《串串》(1991)，阿曼达·弗比斯和温迪·提比尔合作的《破晓之时》(1999)（图2-1-16）等等。

图2-1-16 《破晓之时》

加拿大国家电影局动画部也与加拿大本国及世界各地的电视台或传媒联合制作动画，如：与英国的"第四频道"(Chanel 4)和日本广播协会(NHK)合作。在进入21世纪后，电影局也开始涉足网络动画和互动式动画的制作。就像一棵充满生命力的大树一样，加拿大电影局动画部不断地向四面八方开枝散叶，发挥着更大的影响力。

第二节 非加拿大裔的动画大师的探索与贡献

加拿大是一个文化多元的移民国家。加拿大的动画电影也如同这个国家一样多元化。他裔加拿大动画大师也为加拿大动画作出了努力的探索和重大的贡献。

图2-2-1 《景深深》

加拿大国家电影局是加拿大乃至全世界动画工作者向往的天堂，印度人、美国人、荷兰人、俄罗斯人、丹麦人、日本人、法国人，甚至爱斯基摩人都得到了平等发展的创作机会。因此，其动画片的一大主要特征就在于题材多来源于各国民间传说和少数民族的神话故事。例如印度导演伊修·帕特极具佛教色彩的《景深深》(1975)（图2-2-1）、《来世》(1978)和《天堂》(1984)，荷兰导演科·侯德曼根据爱斯基摩传说改编的动画系列片《猫头鹰与大乌鸦》(1973)（图2-2-2）等。别具一格的民族音乐、异国服装，截然不同的思维方式，独特的视听感受与作品主题，不经意间反而成了加拿大国家电影局的风格。加

图2-2-2 《猫头鹰与大乌鸦》

拿大国家电影局的管理者并没有狭隘地只坚持"弘扬加拿大民族文化"的指导思想，而是以兼容并蓄的态度允许各种文化、宗教背景的艺术家发挥自己的特长，讲述自己的故事。也正是因为这一点，它才能成为万众瞩目的动画圣地。

总之，加拿大动画中含有深刻的人道主义和积极的价值观，主题涉及环保、语言文化、酗酒和毒瘾等社会问题，将动画的形式美与思想性完美地结合在一起。

（一）弗烈德瑞克·贝克

加拿大动画史上有一位重要的功臣是弗烈德瑞克·贝克（图2-2-3），他1924年4月8日出生于德国萨尔省首府萨尔布鲁根的一个亚尔萨斯家庭。年少时曾在法国斯特拉斯堡、巴黎、勒恩等地成长及求学，直到1948年入籍加拿大。

1952年，加拿大广播公司（Canada Broadcasting Corporation，简称CBC）公司开始发展TV电视节目，贝克因其绘画技巧而受邀加入CBC，担任绘图师及艺术指导的工作。在此期间，贝克主要负责绘图方面的工作，闲暇时则发展他自己特有的玻璃彩绘技巧。直到1968年，CBC公司内部成立动画工作室，主持工作室的休伯特·提逊邀请贝克加入，由此开始了他辉煌的动画生涯。

图2-2-3　弗烈德瑞克·贝克

20世纪70年代，贝克导演了几部给儿童看的短片：第一部《魔咒》(1970)（与Graeme Ross共同执导），是关于一位小女孩如何从邪恶的魔法师手中拯救太阳的故事；第二部《圣火》(1971)，叙述人类和动物如何从电雷之神手中夺取火种，改编自亚尔冈京族（北美印第安人）传说；第三部《小鸟的创造》(1972)也是改写自一个土著传说，内容记叙如奇迹般变化的四季奇景；贝克在接下来的《幻想》(1975)（图2-2-4）中谴责恶劣的都市开发；《游行》(1976)描写一个游行队伍，和一位用爱在内心重新改造整个事件的小孩子的内心活动；《一无所有》(1978)（图2-2-5）则主要审视人类对大自然充满着的矛盾情结，是贝克动画生涯中第一阶段的最后一部作品。不论是作为艺术家、画家还是动画导演，贝克的表现总是让人惊叹，而作品中充满的人道关怀更使他成为这个领域的佼佼者。

图2-2-4　《幻想》

1981年，他执导了《摇椅》(1981)（图2-2-6），描绘了加拿大魁北克省的风俗传统。片中以1850年一位居住在森林里的樵夫为自己婚礼制造的一把摇椅贯穿整部影片。这把摇椅历经了这位樵夫的后半生，在不断的损毁、修复中度过了魁北克传统的乡村生活。乡村被工业文明逐渐地侵蚀，大楼林立。最后樵夫在被民众抗议而由核电厂改建的美术馆中担任守卫

图2-2-5　《一无所有》

图2-2-6 《摇椅》

图2-2-7 《种树的人》

图2-2-8 《大河》

展品的人员。夜晚来临时,在艺术品的围绕下,他的记忆缓缓地逐渐被唤醒。这部影片的绘画风格深受欧洲印象派画家(特别是莫奈和德加)及魁北克画风的影响。

贝克的接下来创作的作品《种树的人》(1987)(图2-2-7)是一部改编自尚·纪沃诺短文的30分钟影片。片中旁白采用的是完全未经修剪的原文。作品叙述一位独居于普罗旺斯(阿尔卑斯山滨海地区)的牧羊人布非耶在一片荒芜的山地种上各种树木,并努力维护、保养林木,使这块原本连煤炭工人都视为荒野的土地成为一片绿洲的故事,这是一部令人震撼且感人至深的抒情影片。作品中的每个画面,贝克都竭尽心思以他最大的真诚去绘制。优美的绘画笔触与影片时而优美欢快,时而低沉浅吟的音乐和娓娓道来的男中音旁白一起引领着观众,经历一段美妙的心灵之旅——从最初荒凉的山地,到植物蓬勃一片的绿洲景象,观者与片中心怀谦卑、感激的牧羊人一起在心中激荡起无比喜悦和对未来的希冀。

1993年贝克在CBC制作的最后一部短片《大河》(图2-2-8)是一部有关圣罗仑斯河的动画纪录片,片中叙述百年来河流周围的动物和人如何与其相处的故事。这同样也是一部优美且震撼人心的叙事诗。贝克关注自然、关怀生态、怜悯万物的心境透过他笔下的人物与故事一览无遗地呈现给了观众。

(二)卡洛琳·丽芙

1946年,卡洛琳·丽芙(图2-2-9)出生于美国华盛顿州西雅图。1968年,丽芙在哈佛大学拉德克利夫学院期间,创造了一种用海滩白沙在玻璃灯箱上制造影像,并直接拍摄制作动画的方法。她的第一部影片《沙或彼得与狼》(1969)(图2-2-10)就诞生于那一时期,这成为她事业的起点。她毕业后在波士顿当过一段时间的自由动画家。

图2-2-9 卡洛琳·丽芙　　图2-2-10 《沙或彼得与狼》

第二章
加拿大艺术
动画电影

　　1972年,丽芙应邀加入加拿大国家电影局,从而开始了她创作最为活跃的时期。尤其在1974年到1979年的几年间,丽芙创作出了一系列佳作,包括由爱斯基摩传说改编的《与鹅结婚的猫头鹰》(1974)(图2-2-11)。这是一部沙盘作品,背景是白色的沙子,两个主要的角色——堕入情网的猫头鹰与野鹅则以黑色表示。这是卡洛琳·丽芙极为重要的作品。此外,还有由蒙特利尔的犹太作家莫得盖·雷切勒小说改编、获得学院奖的短片《街》(1976);由弗朗兹·卡夫卡的小说改编、开始使丽芙受到美国电影研究所认可的《萨姆沙先生变形记》(1977);与导演弗露妮卡·索尔合作的带有自传性质的《访问》(1979)。丽芙自己担当了所有这些影片的改编、导演、美术设计和动画师的工作,而且还往往负责影片的声音元素以及后期编辑,充分展示出了她全面的才能。这些短片为丽芙赢得了众多赞誉,仅《街》就赢得过16项国际奖项,同时也奠定了她在世界动画影坛的地位。

图2-2-11 《与鹅结婚的猫头鹰》

　　《街》将丽芙推上了国际舞台,使她成为20世纪70年代全球最受欢迎的艺术家之一。该片讲述了一个家族的故事:祖母去世了,孙子们按其遗愿继承了她的房子。祖母的离去让家庭成员经历了生离死别的复杂情感。全片重在细致现生活真实而略过日常表达,与观众建立起一种亲密的关系。该片使用了丽芙另一种喜欢的制作方式——在玻璃板上对油画进行逐格拍摄。朴实无华的色彩处理得干净利落,色调阴郁但又尖锐的画面带有毕加索风格。

　　1981年开始,丽芙将更多的精力放在纪录片的拍摄上,只是偶尔在其他导演的影片中加一些动画,或者制作一些真人与动画合拍的电影。1990年,丽芙进入了她动画片创作的第二个阶段。她在这一年运用与之前不同的材料和技法创作出了《两姐妹》(1990)(图2-2-12)和《我遇到的一个人》(1991)(图2-2-13)。在《我遇到的一个人》中,她改变了自己以前的动画作品一贯的色调,找到了属于自己的独特创作风格。从影片

图2-2-12 《两姐妹》

图2-2-13 《我遇到的一个人》

中可以感受到一个更加成熟的卡洛琳·丽芙。

卡洛琳·丽芙1991年离开了加拿大国家电影局，重新作为一名自由动画家往返于欧洲和美国，制作一些商业动画短片，帮助一些年轻动画工作者成立的工作室，进行演讲或教学，同时担任过许多动画节的评委。在1996年，南斯拉夫的萨格勒布国际动画电影节上，丽芙荣获了终生成就奖。她创作的动画短片的艺术魅力和影响力是深远的。

（三）保罗·戴尔森

保罗·戴尔森（图2-2-14）1940年出生在荷兰。

1967年戴尔森在伦敦参与了乔治·邓宁名传后世的动画大作《黄色潜水艇》的制作，不但积累了大量的经验，还在邓宁那见识了麦克拉伦的杰作。与邓宁共事的经验和对麦克拉伦作品的崇敬，坚定了戴尔森从事动画的决心，他决定前往加拿大加入国家电影局。1970年，戴尔森带着他在荷兰制作的处女作——短片《小约翰布雷的故事》前往加拿大，并顺利地进入了国家电影局的法裔制作部。

图2-2-14 保罗·戴尔森

在加拿大国家电影局的6年时间里，他制作了4部动画短片。1972的《失去的蓝色》和《空气》是两部有关环境的小品。虽然作品得到了褒奖，但并没有完全表现出戴尔森非凡的才能。从1974的《猫的摇篮》开始，戴尔森逐渐确立了他独特的个人风格：如儿童涂鸦般的自由线条、符号化的角色形象和抽象的动画理念表达。1975年的《一个旧盒子》将他的风格进一步定型，同时在叙事风格上也更加容易被理解，按照戴尔森自己的说法就是"融入了我诗意的一面"。

他是一位原创性极高的动画艺术家，在画风和讲故事手法上都非常杰出。他擅长在普通的故事中给出出人意料的答案，那种独特的逻辑只能在他所创造的动画世界中存在。除了叙

事特别之外，戴尔森在影像合成上也表现出了非凡的能力。他喜欢多层次的时空和分割画面，这正好配合他多角度的叙事结构，不同时空的切换频频挑战观众的理解力和想象力。在画风上，戴尔森只需要几笔简单的线条，就能建构一个充满意义和富有可能性的世界，他的线条饱含生命力，随时可以幻化成完全不同的东西。

1976年，森返回荷兰，但仍然与加拿大国家电影局保持着合作关系。从那时起，戴尔森便开始了他的跨国动画生涯，其作品有《二度空间或不是二度空间》(2002)（图2-2-15）、《看到冰山的男孩》(2000)（图2-2-16）、《世界末的四季》(1995)等。

第 二 章
加拿大艺术动画电影

图2-2-15 《二度空间或不是二度空间》

图2-2-16 《看到冰山的男孩》

小结

加拿大国家电影局在创建之初，约翰·格里尔逊局长立下了"鼓励原创性、强调个人风格的自由发挥，并维持小团队紧密协同的工作"的发展策略，用以对抗美式日益扩大的工业模式。加拿大国家电影局成功的关键在于，用全局的力量配合支持创作者，他们的创作意志不会受到任何的干涉与压抑。NFB动画电影带来的耀眼光环不仅在加拿大而且在世界动画史上留下了辉煌记录。1989年奥斯卡最高成就奖就是对加拿大国家电影局50年来在电影艺术及技术上的不断开拓的最好褒奖。

加拿大国家电影局从1939年创立至今，已经制作发行了包括广告、科教、电视、电影和动画在内的近两万部电影。由于有了政府的经济支持，艺术家们得以潜心钻研艺术，而无需再为生计四处奔波，也无需为作品的商业成败而烦恼，因此艺术家们的个性得以充分地张扬，创作出异彩纷呈的作品。这种优越的创作环境和开明的艺术氛围，使加拿大在全球范围内聚集了一大批顶尖的艺术家，共同开创了一个艺术动画电影的神话时代。加拿大国家电影局一度也成为全世界动画电影人心目中所向往的艺术圣地。

中外动画史略

　　加拿大是世界上最早探索电脑动画制作的国家之一。1974年，由彼特·福德斯导演的动画片《饥饿》(1974)就是一部纯电脑动画片，因为作品在动画技术上的大胆创新，赢得了奥斯卡最佳动画短片提名；1996年由理查德·康戴导演的三维动画片《拉萨利》尽管没有明确的创意，人物造型也奇丑无比，充满玩笑和幻想且制作技术也粗糙，但因为使用了当时极为先进的三维动画电脑技术，该片不仅获得1997年奥斯卡最佳动画片提名，还获得了多项国际电影节动画大奖；2004年，NFB制片人克里斯·兰德雷斯根据加拿大国宝级动画大师雷恩·拉金不同寻常的感情和心理历程制作了一部14分钟的3D短片《拯救大师雷恩》(2004)，整部动画完全使用3D软件制作，独具匠心的创意以及让人震撼的奇异造型使这部短片获奖无数。

第三章
英国、法国、德国动画电影

第一节 英国动画发展历程

英国动画不仅起步较早,而且在世界动画中占有重要的地位,出现过阿瑟·梅尔本·库柏(图3-1-1)、伦莱、查理德·泰勒、安森·戴尔(图3-1-2)、乔治·邓宁等杰出的动画大师。近代最有影响力的约翰·哈拉斯(图3-1-3)一生创作了很多作品,他与巴切勒公司在很长一段时间成为英国动画的代名词。

英国有着悠久的历史,是一个具有多元文化和开放思想的社会。有着莎士比亚、牛顿和培根这样的世界巨匠,有着狄更斯、戈雅、伦勃朗、保罗·克利等文化传统的英国动画艺术家反对抄袭与模仿美国风格的动画趣味,力求与迪士尼的作品拉开距离,不拘一格的创作理念,创作出了在主题及形式上极具创造性和活力的动画影片。

图3-1-1 阿瑟·梅尔本·库柏

(一)早期的发展

1906年,沃尔特·P·布斯拍摄了《艺术家之手》(图3-1-4),影片全程记录了一双手在纸上绘制一个小女孩和一个小贩的舞蹈的过程。在接下来的三四年里,他又制作了作品《魔法师的剪刀》。这个时期的许多动画片都只是一些在屏幕上滑动的图画和发光素描,这种类型当时不仅在英国流行,同样也风行了美国。

图3-1-2 安森·戴尔

图3-1-3 约翰·哈拉斯

图3-1-4 《艺术家之手》

中外动画史略

20世纪10年代中期，在赛璐珞材料还没有出现，传统的手绘动画技术没有普及之前，剪纸动画和定格动画成为英国动画的主流技术。第一次世界大战结束以后，英国动画家们学会了新的技巧，具备了一定动画工业从业经验，开始制作更长的影片。虽然战后经济的不景气影响了英国的电影工业，但新的系列片还在不断出现，如：乔·诺博制作的《萨米与香肠》、希德·格里菲斯的《杂种狗杰尔》、汤姆·韦伯斯特的《提西——一只X型腿的马》和安森·戴尔的《旗帜的故事》。30年代的几部动画片只是在英国播出，对欧洲其他国家的动画人并没有产生影响。在本土动画艺术家缺乏的情况下（此时，一代宗师诺曼·麦克拉伦的独特的风格还处于形成阶段，而安东尼·格罗斯则是在法国发展着他的动画事业），英国一度成为外籍动画家停留的港湾，较为著名的有洛特·雷妮格（图3-1-5）、赫克托·霍平、约翰·哈拉斯以及伦莱。

图3-1-5　洛特·雷妮格

这一时期英国本土的代表人物主要有亚瑟·墨尔本·库珀和安生·戴尔。

1. 亚瑟·墨尔本·库珀

亚瑟·墨尔本·库珀——英国定格动画之父，1874年出生于英格兰圣奥尔本，1961年去世，是英国电影的创始人之一，世界动画的先驱。他于1901年导演的《朵莉的玩具》被史学家公认为真正意义上的第一部英国动画片。

动画短片《比赛：吸引力》（图3-1-6）是他在1899年为政府发动市民为募捐军队制作的宣传片。1908年，亚瑟·墨尔本·库珀与罗伯特·W·保罗联合导演了《玩具王国梦游记》，这部真人与玩具结合的黑白定格默片表现了一个孩子关于玩具的美好梦境，成为世界动画史上的经典作品。

亚瑟·墨尔本·库珀代表作品有：

1898年：《山村铁匠》。

1899年：《比赛：吸引力》。

1901年：《朵莉的玩具》。

图3-1-6　《比赛：吸引力》

图3-1-7　《神奇的玩具匠》

图3-1-8 《马克楠博游伦敦》

1904年:《神奇的玩具匠》(图3-1-7)。
1905年:《马克楠博游伦敦》(图3-1-8)。
1906年:《诺亚方舟》和《仙女教母》。
1908年:《玩具王国梦游记》。
1912年:《灰姑娘》和《木制运动员》。
1913年:《玩具匠的梦》。

2. 安森·戴尔

安森·戴尔1876年出生于英国南部港口城市布莱顿,1962年去世。安森·戴尔在进入动画界之前从事过20年教堂玻璃画绘制工作,39岁才正式参与动画制作,一直坚持到1952年。他是20世纪20年代最出名的英国漫画家,同时也是一位布景设计师和一名教育电影制作者。安生·戴尔在第一次世界大战期间,与达德利·巴克斯顿合作制作了政治宣传动画系列片《公牛约翰的动画写生簿》和另一动画系列片《牙牙学语》。

安森·戴尔曾是英国20世纪30年代最重要的动画制片人,1924年他依据动画创作的设计、编剧、绘画、拍摄等不同阶段,找来相应的专家,这样的方式,使他的制片厂能有持续的作品推出,因而拥有了动画制片人常青树之美誉。安森·戴尔历时两年制作了影片《旗帜的故事》,这部原本计划时长为一小时的作品本该成为英国第一部动画长片,但是,却因投资方对导演的漫长工期及巨额预算丧失信心而夭折,影片最终于1927年以六集短片的形式上映。

1935年安森·戴尔在真人实景拍摄电影和纪录片领域活跃了多年以后,又再度回到了动画界并创立了英格兰制作厂,力图挑战美国在动画领域的王者地位。一开始戴尔尝试着将一些世界名曲动画化,如:1936年的《卡门》。接着,他开始为一个广为英国大众所熟知的角色——小山姆创作。为了有所突破,戴尔决定把《小山姆和他的滑膛枪》系列制作成彩色动画。该系列尽管在艺术上有所成就,但市场反应却过于冷淡,原因是与当时的美国动画相比,这些作品技巧上虽然很专业,但视觉与情感上的表达都太过简单化。五集制作完成后,赞助商便撤资了。但赞助商出人意料地把全部设备留给了戴尔,于是,他重新组建了一小型的制作广告片的工作室。

(二)二战前后的英国动画

1940年,英国动画电影界的重大事件主要是两个公司的建立——哈拉斯-巴切勒(图3-1-9)和比尔·拉金斯。哈拉斯-巴切勒公司为战时办公室、信息防务部、信息中心办公室,以及海军部拍摄了70余部短片。比尔·拉金斯的摄影棚制作了大量动画科教片。拉金斯与彼特·萨克斯、丹尼斯·吉普林

第 三 章
英国、法国、德国
动画电影

图3-1-9 哈拉斯-巴切勒

中外动画史略

共同创造出许多画面风格前卫的，具有独特美术风格的作品，以希望英国动画能够超越美国联合制作公司（UPA）的作品，取得革命性的进步。这些作品让人感受到英国具有革命性的影像风格比UPA的更前卫。

英国动画发展的特点在于重视动画宣传片的制作和政府对动画艺术发展的大力支持。当其他国家的动画业因第二次世界大战而停滞不前之时，英国动画却获得了稳步的发展。动画宣传片的制作让英国动画在二战期间得以存活，并为战争结束后的复苏奠定了基础。

从20世纪60年代开始，英国成了世界动画中心。因短片的需求不高，动画制作者转向剧情电影、系列剧和教育电影等发展。如在剧情片领域，除了哈拉斯的《动物庄园》(图3-1-10)和邓宁的《黄色潜水艇》(图3-1-11)外，还有另外两部也引发了巨大的反响。一是由画家罗纳德·塞尔和美国动画制作者比尔·莫兰德兹完成的《完成的任务》(又名《神射手迪克》，1975)；二是由约翰·哈伯利、罗森及托尼·盖伊导演的《水船下沉》(1978)，这部作品在商业上获得了极大的成功，尤其在海外市场。

这些风格独特的作品，大多出自小型和中型的动画公司或工作室。小型和中型非规模化的创作形式为个性化提供了有利的土壤。

这一时期的代表人物是约翰·哈拉斯和乔伊·巴切勒。

1. 约翰·哈拉斯和乔伊·巴切勒夫妇

约翰·哈拉斯1912年生于匈牙利的布达佩斯，1995去世。他在家乡从事实验动画数年之后来到巴黎，师从定格动画大师乔治·帕尔。1936年前往英国，邂逅本地画家、剧作家——乔伊·巴切勒（1914—1991），两人一见钟情并结为终身伴侣。

1940年约翰·哈拉斯和他的妻子乔伊·巴切勒成立了哈拉斯－巴切勒公司，专门从事动画制作。在第二次世界大战期间，哈拉斯－巴切勒动画公司为英国战争办公室、英国情报与国防部、英国海军情报中央办公室制作了70多部鼓舞民众士气的反法西斯宣传教育动画短片，如：1941年的《弥补》、1942年的《挖掘胜利》和1943年的《丛林战》等作品。这不仅使他们在经济上受益匪浅，更为重要的是与政府部门建立起良好的合作关系，为以后的事业奠定了坚实的基础。这种关系一直保持到大战结束。其中影响较大的作品是为英国海军制作的影院版动画长片《造船》(1945)，全片长达70分钟，使用实物模型定格技术拍摄制作。之后还拍摄了数部相同类型的动画片，如：1946年制作的专题短片《现代健康指南》、为英国情报部门制作的八集系列动画片《查理》(1946—1947)、1948年的

图3-1-10 《动物庄园》

图3-1-11 《黄色潜水艇》

《水消防》(1948)、为"欧洲复兴计划"制作的《鞋匠与帽匠》(1949)、为卫生部制作的《房子漫天飞》(1949)和《潜艇控制》(1949)等。

第二次世界大战之后,约翰·哈拉斯夫妇投入了70名动画家的人力,终于完成了英国史上第一部长篇动画《动物庄园》的创作。该片是根据英国作家乔治·奥威尔的小说《动物庄园》改编的,主要表现受到虐待的动物们进行"革命",将农场主赶走。之后,"革命"领袖——猪,却因争夺权力互相倾轧,最终成为动物们的极权统治者,这是一部反乌托邦的影片。影片制作过程中约翰·哈拉斯夫妇力求忠于原作,通过对动物世界的寓言式描绘,影射人类的现实生活,引发观众的深刻反思。影片上映后,英国本土及美国《时代周刊》都给予了极高评价,称其为杰作。《动物庄园》使约翰·哈拉斯夫妇名声大振,由此奠定了英国动画大师的地位,他们二人的名字几乎成为英国动画的代名词。直到今天,这部动画片仍被列为动画史上的经典名作。

1963年,哈拉斯夫妇制作了动画短片《2000自发疯狂症》,该片讲述了汽车工业给人类生存环境带来的不良后果,具有很强的讽刺性,此片于1964年获第36届奥斯卡奖最佳动画短片奖提名。

约翰·哈拉斯和乔伊·巴切勒夫妇一生中创作了大量形式各异的优秀动画片,为英国动画的发展发挥不可替代的重要作用。约翰·哈拉斯在动画导演和制作上发挥他的才华的同时,还投身动画理论、评论、教学和经营国际动画协会(曾经担任协会的会长)上,他过人的能力、成就和对动画实践、理论、技术、教育等多方面作出的贡献,确立了他在世界动画史上大师级的地位,2004年在昂西国际动画节中荣获终生成就奖。

约翰·哈拉斯被称为"英国动画之父"的原因是,他不仅制作了英国第一部影院动画长片、第一部电视系列动画片和第一部电脑动画片,还致力于动画理论研究与动画史料保留与动画事业推广。约翰·哈拉斯撰写的《动画电影制作技术》和《动画的时间掌握》成为很多大学动画课程的教材。1999年,《动画的时间掌握》一书在中国电影出版社翻译出版。

2. 乔治·邓宁与《黄色潜水艇》

乔治·邓宁1920年出生于加拿大的多伦多,22岁时加入加拿大国家电影局(NFB)与诺曼·麦克拉伦共事。他是约翰·格利尔森为加拿大国家电影局动画部引进的第三位动画人才,是加拿大国家电影局的开山元老之一。

在此期间他制作了大量的科教和实验动画短片(详见第二章加拿大动画中的乔治·邓宁介绍)。1955年,乔治·邓宁受美国联合制作公司(UPA)委任到伦敦开发市场。后因UPA

第 三 章

英国、法国、德国动画电影

中外动画史略

管理阶层人事发生变化,1961年他在伦敦建立了自己的公司——电视卡通公司,并雇用了许多原来在美国联合制作公司(UPA)的同事,为电视台制作系列节目和商业广告。1962年,乔治·邓宁与约翰·哈拉斯合作,摄制了两部杰出的动画短片——《苹果》和《飞翔的人》(图3-1-12)。《飞翔的人》采用粗犷豪迈的水彩画形式,用刷子沾上水彩颜料在玻璃上制作,呈现出了与当时迪士尼动画片截然不同的风格,可以说是对迪士尼风格以及样式的彻底突破。笔刷刷出的笔触用以表现人的飞行,形成了奇幻的视觉效果,与动画片的主题思想表达相统一。1962年,乔治·邓宁凭借《飞翔的人》获得了第一个世界动画大奖——安纳西国际动画节大奖。

图3-1-12 《飞翔的人》

1968年"甲壳虫"乐队自己的苹果公司唱片公司委托乔治·邓宁的电视卡通公司,就其同名专辑制作一部影院版动画《黄色潜水艇》。乔治·邓宁对这部影片充满了新奇的设想。他把在欧洲做舞台、平面广告设计的波普艺术大师汉斯·艾德曼请来担任角色造型设计的工作。汉斯自然地把波普艺术风格带入影片创作之中,使全片弥漫着浓重的迷幻色彩,以至于今天的嬉皮一族们仍把《黄色潜水艇》奉为圣物,高高供起。全片影像的超现实主义风格让人不禁想起达利的作品,该影片结合了披头士的声音和波普视觉艺术,角色造型设计与场景设计独具匠心,绘画风格独树一帜,在商业运作上取得的巨大成功,为整个商业动画的发展作出了重大贡献,开创了一种有别于迪士尼动画的全新的制作方法。2000年,这部电影的改进版以及原声唱片集的改进版再次发行,使得乔治·邓宁这个名字以及他的作品再次成为万众瞩目的焦点。

《黄色潜水艇》标志着动画制片走进了一个新的阶段,同时也代表着一种新式审美的形成。这种审美"轮廓明显,形状简单,时而松散抽丝,时而凹陷,时而凸起。色彩无混杂、无渐变,却又堆集团聚——艳丽却又欢快单纯,如节日里不须费多大力气便能寻来的简单快乐,显得温和明快。"*

影片不仅在形式上大胆创新,同时也获得了丰厚的商业回报,但在动画学术界却遭遇质疑声不断的状况。该片剧作结构松散,情节牵强,一直备受争议。虽然可称得上是集20世纪60年代各种动画类型于一身的"目录性质"影片,但是其内容的乏味与浓厚的商业叫卖气息,注定了它在动画历史上的地位。作为一部商业宣传片,它的首要目的是推销甲壳虫乐队的唱片。而能够在动画历史上成为经典作品的影片,其思想性、艺术性和商业性是必须要统一的。

* 选自《动画电影》第301页。

图3-1-13 《雪人》

图3-1-14 《当风吹起的时候》

图3-1-15 《熊》

此后，邓宁又创作了三部获得评价极高的短片：《月石》(1971)、《吃草的人》(1971)和《狂想》(1972)。但令人遗憾的是，邓宁1979年在伦敦就过早地与世长辞了，改编自莎士比亚的《暴风雨》的大作还未完成。邓宁去世后，约翰·蔻蒂斯继续经营TVC（由乔治·邓宁与约翰·蔻蒂斯于1957年创建的电视卡通公司），继续创作着优秀的作品。他与光明电影公司（The Illuminated Film Company）合作拍摄了《雪人》(1982)（图3-1-13）、《当风吹起的时候》(1986)（图3-1-14）、《父亲的圣诞节》(1991)、《名人弗雷德》(1996)、《熊》(1998)（图3-1-15）、《冬之柳》(1996)、《摇滚明星佛瑞德》(1996)，以及动画系列片《彼得兔和他朋友的世界》(开拍于1992年)（图3-1-16）。

图3-1-16 《彼得兔和他朋友的世界》

（三）20世纪60年代之后的辉煌

20世纪50年代，学习别国之强并力求发扬本国传统且不断创新，创作有英国本土特色动画片的理念，已经成为英国动画业界的共识。走出一条有英国特色的动画片之路，始终是英国动画艺术家们不懈奋斗的目标，而实现这一理想的手段主要依赖于以下四个举措。

1. 积极培养动画专业人才

创建专业电影学校培养动画专业人才，为业界输送优秀人才。20世纪70年代，英国的电影及艺术学院开始教授动画课程。1970年，苏格兰人科林·杨——美国加利福尼亚大学戏剧艺术系系主任被任命为国家电影学校首任校长。学校聘请动画和影视从业人员充当导师，带领学生制作短片。这些不计成本与周期的学生作业使英国动画在70年代中期崭露头角。

第一批从电影及艺术学院毕业的学生,日后在业界都大有作为,他们是:

(1)琼·阿胥沃斯

他创建的三桃工作室是伦敦最有名的定格动画公司,并担任了英国最好的动画艺术学校——皇家艺术学院动画系主任。

(2)鲍伯·苟德弗瑞

1971年他导演的《卡玛·苏卓归来》成为英国本土公开发行的第一部X级动画片。

(3)约翰·哈拉斯

他在妻子乔伊·巴切勒的大力支持下,在20世纪60年代末开始大胆引进电脑技术,制作了《什么是电脑》(1967)、《接触》(1974)、《高速公路》(1979)和《进退两难》(1981)(图3-1-17)等电脑动画片。这些技术不仅在英国是史无前例的,在整个欧洲乃至全世界也是意识超前的。

(4)艾伦·凯擎

电脑动画先驱艾伦·凯擎,1973年就在全球范围内推出了Antics这款电脑动画软件。

图3-1-17 《进退两难》

(5)奥斯卡·吉瑞罗

阿根廷人奥斯卡·吉瑞罗20世纪70年代来到英国定居,主要从事动画广告片创作,1979年导演了色彩亮丽的短片《海边女人》。

(6)伊恩·艾米斯

他在70年代为英国最伟大的摇滚乐队Pink Floyd制作了大量动画MTV。

(7)保罗·维斯特

他在1967年导演了处女作《循环》,1971年创作了《足球怪人》,1980年创作了《快乐的人》。

2.制作动画影院(长)片

由于动画影院(长)片传播的影响力大大强于短片,制作影院(长)片以扩大本国动画在世界范围内的影响力也是个好方法。英国在影院(长)片的创作上有两部作品不得不提:

第一部是1975年由画家罗纳德·斯尔乐与美国动画师比尔·麦伦迪兹联合导演的《神枪手迪克的责任》(图3-1-18),这部81分钟的影片灵感来自吉尔伯特和苏利文的歌剧。影片画面精致优美,但没有获得商业上的成功。

另一部长片是改编自理查德·亚当斯畅销小说的《向下漂流的船》(图3-1-19)。这部讲述兔子之间战争的作品虽然由美国人马丁·罗森担任制作人,但影片并未落入美式卡通的俗套。该片时长101分钟,由约翰·胡布利、马丁·罗森和托尼·盖伊联合指导完成。影片于1978年上映,获得了巨大的

图3-1-18 《神枪手迪克的责任》

图3-1-19 《向下漂流的船》

第 三 章
英国、法国、德国
动画电影

成功,还在海外发行。这两部作品都是由规模不大的中小型公司制作完成的,由此可见,当时英国动画业整体实力较高。

3. 充分利用各种资金

利用官方与民间机构、组织的资金以扶持动画艺术的发展。

在20世纪50至60年代,英国电影学会就为英国动画的迅速发展提供了帮助。它设立的实验电影基金资助了一大批艺术家创作充满创造精神的电影,如:彼德·金的《地狱十三章》(1955)和麦尔·克拉曼的《箭》(1969)。英国电影学会还把投资给予少数族群,例如女性导演与少数民族导演(或反映少数民族文化的影片),女性动画导演因此成绩斐然,例如维拉·纽布尔。

1985年,英国电影学会还自助出版了由著名英国女导演、动画节策划人、动画制片人珍·瑟琳(Jayne Pilling)撰写的《女性与动画》一书,介绍英国乃至全世界的女性导演。

英国艺术基金会则资助动画创作。最初投资的重点放在动画纪录片上,即以动画导演的观点阐述其他领域艺术家的观点,如:奎伊兄弟制作的关于音乐家斯特拉文斯基和尚拉希克的带有动画成分的纪录片。

4. 重视动画理论研究与动画史料的整理工作

1987年,约翰·哈拉斯为BBC制作了一套讲述世界动画艺术历史的纪录片——《动画大师》。这套总长为339分钟的教学节目耗时10年,收集和整理了来自13个国家和地区的近7 000名动画工作者的资料和采访。全片分为四部分:第一部分讲述美国和加拿大动画片;第二部分介绍英国、法国、意大利动画状况;第三部分侧重于西欧的波兰、匈牙利、苏联、南斯拉夫的动画艺术;最后一部分则是亚洲动画片(以日本为主)和电脑动画的论述。1987年,约翰·哈拉斯还为该节目出版了同名著作,从而使得这套影片更具收藏价值。

英国动画发展到20世纪80年代,呈现出了再度复兴的面貌。除了动画教育为动画制作准备了人才之外,各式各样公

图3-1-20 奎氏兄弟

图3-1-21 《把乌娜的钱存在哪》

图3-1-22 《你的不良习惯》

共机构的建立，如：电视台、艺术影片基金组织的发展、具有影响力及远见的各机构掌权者，以及抓住机会的影片创作者都为英国动画再度复兴作出了应有的积极贡献。其中，第4频道（Channel 4）的创立无疑是重要的催化剂。80年代后期，随着商业电视台的出现，尤其是电视台第4频道的出现使得英国动画业开始有起色。第4频道与英国的艺术发展局合办了"动画！"计划，鼓励创新、实验性及多元性的动画创作；也为独立动画师提供创作机会，资助他们进行动画短片的创作，不少获得国际奖项的作品就是在这样的环境下创作出来的，包括著名动画导演组合奎氏兄弟（Quay Brothers）（图3-1-20）的作品。

（1）查理德·泰勒和第4频道

查德·泰勒生于伦敦，是著名招贴画师的儿子。从牛津大学毕业的理查德·泰勒子承父业，1953年，他受雇于拉金斯·布斯公司从事动画创作；1957年，他开始独立指导影片；1960年升职为公司的首席导演；1965年，理查德·泰勒创建了自己的公司。除1967年创作的艺术短片《革命》之外，理查德·泰勒一生创作作品都是科教片、广告片，主要作品有：关于农业自动化的科教片《地球是战场》(1957)、为银行制作的广告片《把乌娜的钱存在哪》(1957)（图3-1-21）、宣传儿童卫生的科教片《你的不良习惯》(1981)（图3-1-22），他还为BBC的《电视英语》(1984—1986)教学节目制作了70多分钟的动画片。

理查德·泰勒主张艺术、政治、商业三者的完美结合，他将毕生精力都奉献给自己所追求的动画的实用性与有益性。1986年，他当选为英国动画协会会长。

第4频道创建于1981年，1982年11月2号正式开播。

政府的介入对第4频道的创建起到了至关重要的作用，无论是它的资金来源还是节目设置都有所保障，无需为收视率与制作经费操心。政府决定第4频道创建之初只能播放独立影视公司制作的节目，鼓励创新与实验，鼓励播出其他频道不愿播出的科教类及反映少数民族生活的节目。

20世纪80年代中期起，第4频道开始制作艺术动画短片。这些作品相比较之前其他国家的艺术短片，更有倾向国际性符号化的特点，无论是主题思想还是制作工艺都更具特色，对通常被认为无法成为动画主题的内容进行了探索与创作。

极其个人化的创作与动画纪录片的制作是第4频道动画两大显著特点。虽然这些动画片的播出时段属非黄金时间，但是作品特有的艺术气质与创新精神，特别是大量国外的艺术短片和介绍动画大师、流派、历史与制作工艺的纪录片的播放，对培养观众审美、开拓英国动画师的眼界与思路大有裨益。一些年

轻的英国动画师就是观看了第4频道的节目后，才对动画产生浓厚兴趣。他们经常会把第4频道的动画节目录下且反复观看研读。

起步阶段的第4频道主要投资制作一些与社会现实紧密联系的动画纪录片，类似阿德曼动画公司当年为其制作的《对话片段》系列。代表作品有蒂姆·韦伯导演的《心灵自闭》（图3-1-23）和玛珠特·瑞米恩（Marjut Rimmenin）制作的《保护》。有趣的是这两部短片都被心理学家所推崇，尼克·帕克的奥斯卡最佳动画短片奖作品——《动物物语》则是第4频道投资制作最成功的案例。

第4频道鼓励实验动画片的创作，强调影片质量。在资金充足的条件之下，导演享有选择影片主题、样式、风格与时长的充分自由。对有创意但缺乏经验的动画导演，第4频道还会委派经验丰富的制片人协助其完成任务；对有创意有想法的制片人，第4频道同样为他们联系导演来帮助他们实现想法。同时，第4频道重视创作者的专业素质以及合作团队的水平，会委派专职制片人来统筹合同、版权、财务等一切问题，让导演专心专注于创作。第4频道所有这些探索与尝试都为今天英国动画的成就付出了智慧与勇气。

珍·瑟琳在《英国动画的文艺复兴》一文中谈道："关于英国动画，'文艺复兴'一词经常被使用，因此第4频道所引领的英国动画片新浪潮并非空穴来风。1975—1985年之间，英国动画短片获得3次奥斯卡最佳动画片提名，以及一次奥斯卡最佳动画片奖；1989—1999年间，英国动画片获得22次奥斯卡最佳动画片提名，3次奥斯卡最佳动画片奖。其中有两年，五分之四的提名都来自英国。在著名的'最佳欧洲动画短片'比赛中，11部入围作品中有6部影片来自英国，剩下的5部作品有两部是英国投资制作，或是制作班底由英国人组成。"*

"英国动画的文艺复兴"，这一描述非常贴切。也许是约翰·哈拉斯昔日创造的辉煌太过灿烂，也许是《黄色潜水艇》的先锋意识太过超前，以至于英国动画在20世纪70年代显得停滞不前、后劲不足。但是步入20世纪80年代后，英国动画无论是民营制作机构，如：阿德曼动画公司，还是国营电视台，如：第4频道；无论是官方组织，如：英国电影学会，还是动画高等教育机构，如：国家影视学校、皇家艺术学院；无论是作品的商业价值，还是影片的艺术品位；无论是国际知名度，还是在本国的影响，英国动画都呈现出飞速发展的态势，展现出欧洲动画特有的气质。昔日的"日不落帝国"又散发出无限活力，

第 三 章
英国、法国、德国
动画电影

图3-1-23 《心灵自闭》

* 摘自《动的艺术 画的电影 续》第62页，主编：余为政。

中外动画史略

英国动画再度复兴。

（2）奎氏兄弟

双胞胎兄弟史蒂芬·奎和提摩西·奎是美国电影导演、动画师兼艺术家，定居在英国。奎氏兄弟1947年6月17日生于美国宾夕法尼亚州诺里斯敦。诺里斯敦是位于费城附近的一个小镇，那里有大量的欧洲移民，兄弟俩因此受到了欧洲文化的熏陶。他们在伦敦的皇家艺术学院完成了学习生活。20世纪70年代，大学毕业的奎氏兄弟为了一份在阿姆斯特丹的插画师工作来到欧洲，但为了奖金，在伦敦参加了英国电影学院的实验电影比赛，从此走上定格动画的创作之路。他们与前校友基思·格里菲斯合作，在20世纪80年代成立了工作室，致力于定格动画电影的创作，著名作品有《鳄鱼街》（图3-1-24）和《本杰明学院》等。

图3-1-24 《鳄鱼街》

奎氏兄弟深受早期东欧艺术的影响，作品精致异常，呈现出冰冷、恐怖和封闭的特征。叙事风格更为独特，喜用如梦境般的支离破碎、逻辑缺乏的方式来讲故事。这些作品通常都叙事性不强，多为表达创作者的内心感觉，大量的文学、音乐、电影和哲学元素在作品中出现。奎氏兄弟创作了很多独一无二的作品，并将偶类动画演变成一种严肃的适合成人观众观看的艺术形式。

为了工作室独立创作的必须投入，奎氏兄弟在创作艺术动画的同时，也从事着歌剧舞台设计、书套和CD封面设计、海报、电视广告、舞蹈电影等创作活动。

（3）阿德曼动画公司与尼克·帕克

① 阿德曼动画公司。

1976年，彼德·罗德和大卫·史波克斯顿为BBS的节目制作的第一部动画短片《超级英雄》大获成功后成立了阿德曼动画公司，这是一个以定格粘土动画为动画表现手法的工作室。

1989英国国宝级导演——尼克·帕克（图3-1-25），创作了两部对阿德曼动画公司日后发展至关重要的作品。一部是《超级无敌掌门狗：月球野餐记》（1989），此片一经推出便大受欢迎，片中华莱士和格洛米的可爱形象迅速被人们津津乐道。该片也于1991年获奥斯卡最佳动画短片提名。迄今为止，《超级无敌掌门狗》系列已经制作了4部中篇、10部短片和一部影院（长）片，当之无愧地成为阿德曼动画公司的招牌。另一部是同年完成的短片《动物物语》，荣获1991年奥斯卡最佳动画短片奖。十几年后以这部短片为蓝本制作了24集同名电视系列动画片。

图3-1-25 尼克·帕克

1998—2001年，理查德·哥勒斯索斯基导演了26集电视系列动画片《矮子雷克斯》。这套粘土动画片在1998年12月

开始在BBC2播出,成为阿德曼动画公司又一拳头产品。

1999—2000年,《愤怒小子》第一季25集在网络(www.atomfilms.com)上首播,标志阿德曼动画公司的业务开始向网络拓展。影片编剧、导演——达伦·沃什在《愤怒小子》中使用了真人戴面具从而产生动画效果的方法,不仅制作工艺独树一帜,且在作品内容上进行了成人化的尝试,这在阿德曼动画公司作品中是极其少见的。

② 尼克·帕克。

1985年,尼克·帕克正在学校制作他的毕业设计,阿德曼动画公司两位创办人被帕克的创作理念深深吸引,决定对其全力支持并以阿德曼工作室名义推出影片。尼克·帕克也就此正式地加入了阿德曼动画公司,开始了他的动画电影制作生涯。

加入阿德曼动画公司后的尼克·帕克随即参与了彼德·加伯瑞的音乐录影带《大锤》(1987)的制作。

1989年,尼克·帕克创作完成了两部重要的作品《超级无敌掌门狗:月球野餐记》与短片《动物物语》。

1993年,尼克·帕克导演的《超级无敌掌门狗》系列第二部短片《神奇机器裤》荣获1994年奥斯卡最佳动画短片奖。两年后,尼克·帕克导演完成的《超级无敌掌门狗》系列第三部短片《剃刀边缘》再次荣获奥斯卡最佳动画短片奖。

③《小鸡快跑》。

2000年,阿德曼动画公司与美国梦工厂合作摄制了动画长片《小鸡快跑》,这也是阿德曼动画公司的第一部动画长片。《小鸡快跑》是由彼德·罗德和尼克·帕克共同执导的一部粘土动画,制作手法精良,角色动作生动有趣,剧情通俗易懂,让人捧腹不已。《小鸡快跑》讲述的是一群关在刺网后面的囚犯小鸡们,为了逃出牢笼而发生的故事。该片获得包括英国影视学院奖最佳影片、金球奖最佳影片在内的19项国际大奖和22项提名。该片在全球广受欢迎,取得了商业和艺术上的巨大成功。

可以这样说,阿德曼动画公司是继约翰·哈拉斯后又一英国动画的代名词。

④《超级无敌掌门狗:人兔的诅咒》。

借由《超级无敌掌门狗》系列动画短片在英国的广泛影响,2005年,阿德曼动画公司推出了《超级无敌掌门狗:人兔的诅咒》,该片由史蒂夫·博克斯和尼克·帕克共同执导。这部片长85分钟的粘土动画以特殊的英国风格,讲述了主人公华莱士和格洛米用各种发明经营一家以人道捕捉、保护菜园而闻名的捉兔公司的故事。在小镇即将举行每年一次的蔬菜大赛之

第三章
英国、法国、德国动画电影

中外动画史略

前,出现了一只高大凶猛、夜间疯狂吞食菜园中蔬菜的兔人,整个小镇因而被笼罩在恐怖的阴影中。解决这个问题的重担自然落在了华莱士和格洛米的身上。为了赢得丽人的芳心,保证大赛的顺利进行,一人一狗使出浑身解数与这个兔人周旋,中间荒诞离奇、笑料百出,结局又让人深感意外。作品轻松幽默的人物刻画,精致的拍摄品质成为全球注目的焦点。

《超级无敌掌门狗:人兔的诅咒》前前后后花费了整整5年时间,仅实际拍摄阶段就用了15个月。但是功夫不负有心人,《超级无敌掌门狗:人兔的诅咒》一经上映便名利双收,不仅票房高居排行榜榜首,还获得了包括2006年奥斯卡最佳动画长片在内的29项国际大奖和16项提名。

⑤《战鸽快飞》。

英国先锋动画工作室与美国迪士尼联手,在2005年制作完成了英国动画史上第一部纯CG三维动画长片《战鸽快飞》。该片从2002年9月开始运作,制作成本3 500万美元。

⑥《彼特与狼》。

2006年,苏西·泰普里顿执导定格动画短片《彼得与狼》(图3-1-26),短片以苏联作曲家、钢琴家和指挥家普罗科菲耶夫的一部同名交响童话为故事蓝本改编,讲述的是一个小男孩彼得与一只灰狼斗智斗勇的故事。导演把这个经典故事搬到了现代,并赋予了其全新的结尾。彼得和他的爷爷生活在当代的俄罗斯,乱糟糟的街道上,流氓与暴徒横行霸道,担惊受怕的爷爷就把彼得和自己关在一个像堡垒的房子里,不许彼得外出。不过彼得还是趁机偷偷溜了出去,结果遭遇到恶狼。凭着机智和勇敢,彼得活捉了这只恶狼。当他和爷爷把狼带到镇上时,发现镇上的人对狼非常残暴,最终,彼得决定把这只狼重新放回到大自然中。

这部片长30分钟的默片,通过人物的表情、肢体动作和背景音乐的渲染来表达情感。影片画面精美,动作细腻,角色塑造得也非常传神生动。影片运用管乐演奏出时而诙谐时而紧张时而澎湃的旋律,动物的步点和音乐的律动十分贴合,给人留下深刻的印象。该片获2008年奥斯卡最佳动画短片奖。

这一时期,除了长片与短片也制作电视系列片,较为著名的电视动画系列片有《神勇小白鼠》(1981)、《怪鸭历险记》(1988),以及阿德曼动画公司和BBC合作创作的《小羊肖恩》(2007)。

⑦ 理察德·威廉姆斯

理察德·威廉姆斯1933年3月19日生于加拿大多伦多,他长期在英国工作并在那里成名,所以在英国动画中介绍他。年轻时他曾经跟随乔治·邓宁在蒙特利尔工作过一段时间,之

图3-1-26 《彼得与狼》

后就前往西班牙学习绘画。在西班牙期间,他开始着迷于动画电影,但是没有创作环境与资金。1955年,他来到伦敦开始从事电视广告制作的工作。

1958年,他独立制作并导演了动画短片《小岛》,片长30分钟。这部讽刺人类自身贪婪本性、哲学意味极强的作品得到了极高的评价,使理察德·威廉姆斯一夜成名。影片讲述三个代表人类真、善、美的小怪物在一个小岛上为了追逐各自的欲望而导致塌天大祸的故事。该作品对迪士尼动画片致敬的同时又作出了一种反叛。这部里程碑式的作品为理察德·威廉姆斯带来了无数商业机会,于是他的工作室在伦敦成立了,工作室很快成为许多艺术家所向往的动画圣殿。

1962年,理察德·威廉姆斯指导了《爱我爱我》和《男人的教训》两部短片。为了能维持公司正常运转,他不得不把工作重心转向电视商业广告片的制作,如:著名的"杜鲁门牌"啤酒的系列广告。另外,为真人电影制作动画片头和动画片段也成为他谋生的主要手段之一,如:1965年的《什么事,猫咪?》和《清算人》、1967年的《游乐场的蛋塔》、1968年的《光旅主人》、1968年的《塞巴斯蒂安》,以及1974年的《粉豹归来》。

1968年对理察德·威廉姆斯来说是人生的一个重要转折点。观看了迪士尼公司出品的《丛林日记》(1967)后,他大受震动。原本认为已经熟练掌握了塑造生动动画角色技巧的他,瞬间觉得自己是如此无知与浅薄。于是理察德·威廉姆斯来到迪士尼公司学习了一年时间。他见到了《丛林日记》中角色的创造者弥尔特·卡尔、弗兰克·托马斯、奥利·约翰斯顿和肯·安德森等迪士尼公司的元老级人物。之后理察德·威廉姆斯聘请弥尔特·卡尔到自己伦敦的工作室来教授动画课程,参与课程教授的还有《幻想曲》中蘑菇舞的制作者阿特·巴比特。他与弥尔特·卡尔的友谊一直延续到1987年弥尔特·卡尔逝世,二人情同父子。

理察德·威廉姆斯不仅自己从这些大师那里受益匪浅,同时也为英国动画师们请来了世界上最杰出的老师。1967年他又把华纳公司动画师恰克·琼斯的首席助理——肯·哈里斯接到伦敦边工作边教学。二人的合作一直持续到1982年肯·哈里斯去世为止。1973年他又聘请来了曾经参与制作《白雪公主》的格里姆·耐特维克到伦敦,为他和他公司的动画师教授"角色动态"课程。可以说,理察德·威廉姆斯在培训英国本土动画师学习好莱坞经典动画技巧方面功不可没,并由此获得了好莱坞经典动画集大成者的称号。

20世纪60年代,以广告时段收入为主的商业电视台在英国成立。动画手段被运用在各式各样的产品广告上。理察

第三章
英国、法国、德国动画电影

中外动画史略

德·威廉姆斯和邓宁对此作出了极大的贡献,使动画广告片从内容、创意到制作工艺都有了质的飞跃。理察德·威廉姆斯恢复了在60年代几乎被遗忘的"全动画"传统。

链接　其他的动画大师和他们的代表作品介绍

（1）鲍伯·歌德弗利,1922年5月27日出生于澳大利亚

重要作品有：

《观看小鸟》(1954)

《一夫多妻的波洛尼厄斯》(1959)

《艾米利·斯巴德的兴衰》(1964)

《做你自己的卡通包》(1961)

《阿尔夫、比尔和福瑞德》(1964)

《两个摆脱手铐的人》(1967)

《9点到5点的亨利》(1970)

《卡马经文又开始了》(1971)

《伟大的工程》(1975)

《紧迫的爱》(1979)

《梦娃》(1979)合作作品

《人工女人》(1981)

（2）艾里森·德·威尔,1927年9月6号生于白沙瓦附近（今天的巴基斯坦）

重要作品有：

《两个面孔》(1969)

《咖啡厅》(1975)

《帕斯卡先生》(1979)

《黑狗》(1987)

小结

多年来英国动画有着令人称羡的国际声望,也得到了数量众多的国际奖项,包括商业片与艺术短片。短片影响尤甚,其多样化的主题与技术及不妥协的人文思潮令人印象深刻。

第 三 章
英国、法国、德国动画电影

英国的定格动画,不论是在技术上还是艺术上都处于世界领先水平,很具影响力。现阶段英国动漫产业在欧洲发展迅猛,其主要原因是,英国动漫产业在发展中形成了自己特有的模式:学院中教学与制作的互动、各种基金支持、欧洲和英国本土各类动画奖项的鼓励,以及电视广告起到的独特推动作用。曾经在票房上取得卓越成绩的《超级无敌掌门狗:人兔的诅咒》、《小鸡快跑》等优秀的动画电影正是这种发展模式的印证。

第二节 法国动画发展历程

法国动画人以其独有的细腻和浪漫情怀在世界动画片领域中散发出独特的魅力。从《国王与小鸟》1980)(图3-2-1)、《青蛙的预言》(2003)(图3-2-2)到《疯狂约会美丽都》(2003)(图3-2-3),法国动画在纯艺术和商业动画中拓展出了自己的发展空间——不为了商业向平庸妥协,在商业片中依然注重对艺术品质的不懈追求,达到了一种纯艺术和商业的理想状态——艺术与商业完美平衡。

图3-2-1 《国王与小鸟》

图3-2-2 《青蛙的预言》

中外动画史略

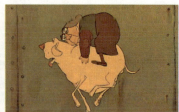

图3-2-3 《疯狂约会美丽都》

图3-2-4 《月球之旅》

法国是欧洲动画的发源地，早在1831年，法国人尤瑟夫·普拉托（Joseph Antoine Plateau）把画好的图片按照顺序放在一部机器的圆盘上，然后让这个圆盘进行转动。人们可以通过观察窗来观看活动图片效果。随着圆盘的旋转，圆盘上的图片也随着旋转。从观察窗看过去，图片上的图画就似乎运动了起来，形成动的画面，这就是原始动画的雏形。法国动画人可以说是动画片的鼻祖。法国动画片的丰富内容和高度的艺术性在世界动画片历史中占有重要的地位。

世界上第一部动画片是法国人的《一杯可口的啤酒》，诞生于1888年。世界上第一个动画摄影棚于1919年建立在法国。法国电影大师乔治·梅里爱在1902年拍摄了科幻电影《月球之旅》（图3-2-4），其中使用了大量动画技术，在法国动画电影史上具有重要意义。

法国人埃米尔·雷诺（图3-2-5）开启了动画电影的时代。雷诺对动画的贡献是通过"视觉剧场设备"的发明，发展出画片"动"起来的视觉效果，展现了"动"的"画"的视觉魅力，而不再只是重复旋转画卡的玩具而已。

图3-2-5 埃米尔·雷诺

1907年，法国人埃米尔·科尔（图3-2-6）作为高蒙公司专门摄制特技电影的导演，发现了"逐格拍摄法"的秘密，成为欧洲把"逐格拍摄法"应用到动画的先驱者之一。

埃米尔·科尔主张动画制作技术的创新，进一步发展了动画片的拍摄技巧，首创了遮幕摄影技术，可以将动画和真人表演结合在一起。他是法国动画电影的创始人，被奉为法国动画之父。他的动画制作技术对后来的动画大师产生了很大影响。

科尔的第一部动画《幻灯戏》（1908）以炭笔描绘造型，片长80秒，共绘制画稿2 000张，是一部表现形状变化的动画作

图3-2-6 埃米尔·科尔

品，所表现的剧情具有当时法国喜剧特色——创造性与自由发挥。科尔共创作了250余部动画短片，早期的作品有《活跃的微生物》(1909)、《西班牙的月光》(真人表演与动画结合，1909)、《小人国的小丑先生》(木偶片，1909)、《在途中》(第一部剪纸片，1910)、《小浮士德》(木偶片，1910)、《无法预料的变形》(1913)和《未来开始于现在》(真人表演与动画结合，1917)等。

埃米尔·科尔不同于同时期的美国动画家斯图尔特·布雷克顿遵循现实世界的写实创作风格，而是以手绘的方式去表现平面动画的视觉效果，用简洁有力的线条呈现角色在创作者想象空间中的动态和情节，将动画的艺术发挥到最优秀的水准。

第 三 章
英国、法国、德国动画电影

一、移民者的早期贡献

由于政治的因素，早期法国动画的发展，外来移民艺术家贡献良多，其中以东欧为主。外来移民在法国动画发展中扮演重要角色已经成为法国早期动画发展的特点之一。

（一）斯达列维奇

斯达列维奇1882年生于俄国的波兰裔家庭，1937年去世。他接触动画的制作是源于对昆虫研究的热情。他在1908年看到科尔的一部动画片后揣摩了单格拍摄的制作技巧，在1910年完成了一部剧情短片《美丽的昆虫》。该作品上映之后受到观众的欢迎，还被传说影片中的昆虫都是活的，是俄国科学家所训练出来的昆虫演员，其生动性可见一斑。之后，他不断探索原创性的动画技巧，在1919年移居巴黎郊区开设工作室。1930年的《狐狸的传说》是他的第一部法国剧情偶动画片，曾获得1937年柏林影展的大奖。

斯达列维奇的作品中充满的道德力量、感性与诗性，使他赢得了法国动画界的一致推崇与赞赏，被誉为继科尔之后对法国动画影响最关键的人物。尽管他的作品由于过于抒情、节奏缓慢，也曾遭受到批评，但他的独创性是有目共睹的。

斯达列维奇的其他主要作品有《美丽的柳卡尼达》(1910)、《蚂蚱和蚂蚁》(1911，该片获得沙皇的嘉奖)(图3-2-7)、《摄影师的报复》(1912)、《塔曼》(1916)、《斯代拉·玛丽斯》(1919)、《夜莺的叫声》(1923)和《蕨花》(1949)等。除拍摄动画作品之外，他也拍摄一些剧情片，如：《恐怖的复仇》(1913)。

（二）巴多契

巴多契是斯洛伐克人，1893年出生，1968去世。其早期的

图3-2-7 《蚂蚱和蚂蚁》

作品都是教学用的和带有社会责任与政治理想色彩主题的动画。他做了很多对动画制作技巧的开发与尝试，是个有天分的动画家。

移民巴黎后，巴多契于1931年完成了他的第一部影片《想法》。片中的政治理念和诗意完美地结合在一起。第二部电影是《反对战争》。这部影片拍摄的过程相当的辛苦，每个影像都拍摄在三个不同的电影胶片上，每种胶片都有三种颜色。遗憾的是，这部影片的正片和负片在二战中全被摧毁了。1950年，他开始制作他的第三部电影，内容是有关宇宙的。

二、20世纪30年代的发展

20世纪30年代之前，欧洲动画还尚处在摇篮之中。30年代后期，资金比较稳定，才出现较理想的动画制作环境。

受到美国迪士尼动画的影响，这时期法国的有些动画家或团队有向美国动画风格发展的趋势。但也出现了一位勇于挑战迪士尼的动画大师——保罗·格里墨（Paul Grimault）（图3-2-8），保罗·格里墨的崭露头角成为法国动画史上这一时期最重要的事件。

（一）保罗·格里墨

保罗·格里墨是法国动画最重要的代表人物之一。他1931年起开始尝试动画片拍摄，之前曾拍过广告动画片。1940年后保罗·格里墨开始抛开迪士尼动画产业模式，以一种全新的创作手法完成了第一部艺术动画短片《大熊站的乘客》（图3-2-9），这是作者第一次展现他那有力但又细腻的卡通化画法。作品拥有饱满稳健的风格，展示了格里墨生动的讽刺画技巧和他冷静的用色。接下来他还拍摄了几部精细而稍带文学气息的短片——《卖笔记本的商人》（1942）、《稻草人》（1943）（图3-2-10）和《偷避雷针的人》（1944）。

（二）亚历山大·亚历克赛耶夫

俄裔法国籍动画大师亚历山大·亚历克赛耶夫出生于1901年，1982年去世。

图3-2-8　保罗·格里墨

图3-2-9　《大熊站的乘客》

图3-2-10　《稻草人》

第三章
英国、法国、德国动画电影

图3-2-11 亚历山大·亚历克赛耶夫　图3-2-12 克莱尔·帕克

1932年亚历山大·亚历克赛耶夫（图3-2-11）和克莱尔·帕克（图3-2-12）用他们所发明的针幕动画，将穆索斯基的音乐《荒山之夜》拍成动画。

针幕画动画师需要特制一块竖直的白色幕板，上面嵌有百万枚大头针，幕板上的针可用起钉器或其他工具推进或拔起。当从某个角度打下一束光时，针的阴影就形成了可以拍摄的图像。

《荒山之夜》的音乐大气磅礴、情节晦涩难懂，影片中出现的人物、动物和叙事手法都高度抽象。这部8分钟的影片为后来动画制作技术的发展奠定了重要基础。

直至二战期间，作为一种"纯艺术"形式的动画在法国渐渐地衰落下去。但其间法国创造了一种杰出的广告动画电影。亚历克赛耶夫曾为20个世界知名品牌拍摄过广告动画片。他通过变换画面的色调，使物体活动起来，还用几根来回摆动的线创造想象的立体感。

三、战后

战后欧洲与美国动画创作路线的分歧更加明显，在法国，动画被视为工艺艺术的特性愈发明显了。这一时期的动画片出产并不稳定，直到1945年，法国动画电影才真正发展起来。20世纪60年代以后，广告市场的需求成了法国动画制作的最大推手。

这个时期的动画家们更追求对技术的拓展和艺术的表现并做出了成就。音米居的作品《大胆珍诺特》（1950）与《早安巴黎》（1953）是最令人关注的，《大胆珍诺特》是战后法国的第一部动画剧情片。

此时，动画大师保罗·格里墨从非洲回到巴黎，在作品《大熊站的乘客》之后，完成了动画短片《音符的行进》、《稻草

人》《魔笛》等的创作。1947年,他制作了令人难以忘怀的《小兵士》,影片人物动作灵活、动人而优雅。这部动画片根据雅克·普列维所写的剧本拍摄,对战争进行了激烈而悲痛的谴责。

格里墨用了五年时间来制作《牧羊女和扫烟囱的人》(1952)(图3-2-13),这是一部根据雅克·普列维改编的自安徒生童话拍摄的作品,但最终由于一些原因,格里墨未能完成这部长片,观众最终看到的是经由其他人删剪、上色完成的影片。此后,格里墨又回到制作广告片的老行业。1970年完成短片《钻石》和《爱乐狗》。

图3-2-13 《牧羊女和扫烟囱的人》

1980年,格里墨重新制作(有一半是之前已完成的《牧羊女和扫烟囱的人》)推出的《国王与小鸟》成为动画史上最重要的作品之一,这是一部具有国际影响力的作品,为格里墨赢得了德吕克大奖。这部把浪漫的童话与残酷的法国大革命完美地结合在一起的动画片,用一只会说话的小鸟串起整个剧情,将善良牧羊女爱上扫烟囱小伙子的传统故事,用极具想象力和幽默夸张的手法,铺陈出令人惊叹的经典画卷。作品绘制之精良、叙事之出彩、人物塑造之丰满生动是动画片中罕见的,出色的电影音乐也是影片成功的关键,色彩协调,画面的流畅度更是大大超越了20世纪70年代末的作品。据说该片对日本著名的动画大师宫崎骏的艺术创作也产生了深远影响。

格里墨的成就并不仅仅在于绘制的技巧和风格,更在叙事结构中意义的传达和诗性的呈现。在面对权力、压迫或邪恶的威胁时,人性的善是他常常描写的主题;他的影片更注重叙事,镜头的表达更多地受风景、真人实景影片拍摄时摄影机运动的影响,更具电影感。

四、近代法国动画的发展

比起其他国家,法国对影像史学、评论与发展的研究都较为深入。1948年出版的专著《动画的图案》是一部历史上首次

讨论动画艺术电影的书籍。

1956年，马丁、布谢特、拔宾三位年轻的动画爱好者在戛纳影展时期，组织了第一次的动画电影聚会。之后，他们又促成昂西影展和国际动画协会的成立。从戛纳第一个动画电影节、昂西国际动画电影节，到国际动画协会的成立，所有这些都很大程度上推动了法国动画艺术的发展。

与美国相比，法国动画始终在一个自在自为的状态中，稳步发展并走向成熟。除了二战的早期，从未因为政治或经济的衰退等原因出现明显的倒退。一代代动画人传承着法国动画的传统并不断地探索着，与有高鉴赏力的观众分享着创作的成果。近现代的法国动画依然风格鲜明，多姿多彩，仍不失重视艺术品位的传统。

第 三 章
英国、法国、德国动画电影

（一）让-弗郎索瓦·朗格涅

让-弗郎索瓦·朗格涅出生于1939年。20世纪60年代初，郎格涅（图3-2-14）在保罗·格里墨等的支持下开始创作动画片《女孩和小提琴》，该片因兼具有天真和画家雷尼·马格利特的风格，受到1965年昂西影展大奖的肯定。从此，这位富有天分且个性朴实的动画家开始了他的动画创作生涯。

1978年完成的《横渡大西洋》是朗格涅另一部成功的佳作。影片讲述了两个人驾着小船去寻找未知世界的故事。一人演奏竖琴，另一人演奏竖笛，二重奏使得他俩免受外界的干扰，哪怕是来自失事船只的干扰。故事描述了两人在充满着艰辛与残酷的旅程中，幸存直至与死亡共舞的过程。该片在同年获得戛纳金棕榈大奖。

图3-2-14　让-弗郎索瓦·朗格涅

从1979年起，朗格涅在法国成立了一工作小组，着手动画长片的制作。1984年完成了长片《女孩或砂堡书》，朗格涅通过美好的画面和场景来减轻故事内涵的沉重感。虽然影片少了导演惯有的想象特性，剧情结构也不是很贴合，但却是当时少见的剧情大片。

朗格涅的其作品还有《诺亚方舟》(1967)、《偶然的一颗炸弹》(1968)、《波特和美人鱼》(1974)、《演员》(1975)和《魔鬼的面具》(1976)。《穿越者》则是他最优秀的作品。

朗格涅的短片都有一种节奏，这种节奏能迎合观众的接受能力。同时他的影片又总是以非常简单的手法去演绎一些深刻的主题，从政治到道德领域直至对生命的思索以及对情感的探究等等，可谓包罗万象，且具相当的深度。

（二）皮艾特·卡姆勒

皮艾特·卡姆勒（图3-2-15）1936年出生，代表着新一代的移民动画家，是战前移民动画家的传承者和战后崛起的一代

图3-2-15　皮埃特·卡姆勒

中外动画史略

动画人的代表。

这位来自波兰的动画家在1960年独立完成了作品《传说》,片长15分钟。1964年完成了作品《冬天》,这部动画的灵感来自威尔第的一首练习曲,片中运用了不同的元素和手段,把音乐的内涵表达得淋漓尽致。之后,卡姆勒进入了较成熟的创作阶段。

1966年起他创作了一连串科幻主题的作品:《绿色星球》、《蜘蛛象》(1968)、《美味的大灾难》(1970)、《救难心脏》(1973)和获得1975年昂西影展大奖的《步伐》。影片《蜘蛛象》充满了轻松的奇思妙想,描述的是一种全新的物种——一种既像蜘蛛又像大象的生物。《美味的大灾难》虚构了一个超现实主义剧场,剧场中存在许多无法解释的现象,里面坐着的所有观众的脑袋都比正常人小一号,而且所有人都穿着横条纹的衬衫。《救难心脏》的画面中用了一些金银丝线,用光非常完美,使得影片有一种独特的魅力,以此弥补了剧本的不足。《步伐》则非常巧妙地利用精致的配色和强烈鲜艳的色彩,来点缀粗犷的轮廓线条和运动风格,动画的每一帧画面虽然是在纸上画出来的,但影片却呈现出一种金属质感,仿佛创作者是在钢板上作画一样。

1982年,皮艾特·卡姆勒着手他的第一部剧情片《时间城》,描述未来和天空。一般而言,相对短片,面对长为70分钟的作品时,创作者不仅需要建构好画面的视觉效果,更需要兼顾设计完整且有节奏的剧情。但卡姆勒在制作这部影片时几乎撇开了戏剧情节,而将自己完全投入到对美丽和神秘气氛的营造之中。这部影片为1982年戛纳电影节的展映影片,还是得到了影评家们的一致好评。如果片中的剧情与节奏有更好的设计,此长片应是卡姆勒最优秀的作品。

(三) 瓦乐兰·伯罗茨克

伯罗茨克出生在1923年,2006年去世。他是1958年移民法国的波兰人,代表作都是在法国完成的。他既是位动画大师,同时也是插画家、商业艺术家和真人实拍电影导演。他作品的风格与他动荡而多样的生活经历密切相关。《天使的游戏》(1964)、《法国土风舞》、《游勤的字典》和他最主要的名作《卡部先生与太太的舞台》(1967),都是动画电影中为数不多的佳作,这些作品在剧情、节奏和风格等方面都达到了相当的水准。

《卡部先生与太太的舞台》在当时可以说是最成功的一部艺术动画长片。但对大多数观众来说,要理解这样一部观影信息复杂且叙事线索不明的作品,是有相当难度的。观众只有通

过影片传递出的某种激情才能体会到导演的意图。但伯罗茨克在影片的节奏把控上变换自如，用简练明快的动画风格加快动画节奏的同时，又放慢动画角色的表演，试图传递出一种历史正在慢慢消失腐烂的感觉。在70分钟长度的电影中，伯罗茨克将观众带入卡部先生与太太的世界———一个无精打采、压抑的世界，卡部先生小而弱，太太的强大，"世界"里居住着蝴蝶以及猪、狗和鳄鱼杂交出来的怪物，所有的一切一切，都象征着一种毫无意义的压抑生活给人带去的恐惧。

伯罗茨克认为，现实世界带来的只有沉闷和无趣。这些思想在他的作品《天使的游戏》、《文艺复兴》(1963)以及《双连画》(1967)中也有明显的体现。

（四）其他创作者、作品及制作机构介绍

这期间比较重要的动画创作者还包括：拉普加德（1921—1993），《监狱》(1962)、《没有矛盾的演员》(1974)是他比较有名的作品；瑞内·拉劳斯（1929—2004）的《猴子的牙齿》(1960)，放入了精神病患者般的图绘；本来是演员的贾克斯·艾斯帕根（1933—）有一部颇受欢迎的作品《一个疯园丁的歌》(1963)；波兰移民的朱莉安·帕培（1920—）是位特殊效果的专家，有《日记簿上的鸟》(1961)和《男孩河滩》(1963)等作品；雅克·包瑟尔（1919—1974）曾经和格里墨共过事，《礼物》(1962)是他的第一部影片；意大利出生的史蒂芬诺·罗纳提克和邑塔罗·贝蒂欧在1952年迁居巴黎，比较成功的作品有《大脚丫博蒂》(1962)、《一个在法国的观光客》(1963)和《圣母院的杂耍人》(1965)；雅克·鲁伊（1931—）在1967到1975年间完成了一个动画影集《shadoks》，讲述了一只鸟的故事；雅克·克伦贝特（1940—）在格里墨的资助下，以剪纸动画完成第一部作品，并获得好评，他的《马塞尔，你妈在叫你》(1961)是一部夏卡尔式风格的动画片，1991年完成剧情片《Robinson & Cie》获得昂西影展的奖项；西班牙人马努尔·欧特罗（1983—）的动画表达了社会意识和创造力，作品有《反方向》(1965)、《埃米尔的叙事诗》(1966)、《反抗阿特拉斯之后》(1967)和《失望和奋起》(1971)。

这个时期比较重要的机构是于1975年成立的法国广播电视局（Service de la Recherch of the French Broadcasting Company），这个机构是政府用来鼓励艺术文化事业的措施之一，利用广播电视公司的公共资金给予艺术动画资金支持。至于私人动画机构方面，Idefix电影摄制公司在巅峰时期是欧洲最先进、最具影响力的动画工作室，其创办人勒内·戈西尼

第 三 章
英国、法国、德国
动画电影

(1926—1977)是位作家。出品的剧情片有《阿斯特里克斯的12项任务》(1976)和《汰尔顿的叙事诗》(1978)。但是，工作室在创办人去世后便解散了。

在这些重要的艺术家中，瑞内·拉劳斯(Rene Laloux)因其超现实主义风格的动画著称于世。

瑞内·拉劳斯是一位法国电影及动画导演、剧作家，曾经获得戛纳影展评审团大奖。他1929年出生于巴黎，在艺术学校学习绘画。从学校毕业以后，他则开始学习木雕。后来担任过演员，并从事木偶表演工作。

瑞内·拉劳斯在广告业工作一段时间之后，1956年至1960年间在库荷－榭维尼的精神病院拉博德医院里工作，也在此进行动画实验，并为患者教授绘画、木偶及皮影戏。他在1960年于精神病院工作期间创作了动画短片《猴子的牙齿》(Les Dents du singe)，并收录在保罗·格里墨的工作室作品集中。他以这部作品获得多个奖项，包括爱弥尔·寇奖、曼海姆大奖与法国国家电影中心奖等。

他与插画家罗兰·托普及作曲家阿兰·戈拉盖合作，创作出的短片包括1964年的《死亡时间》与1965年的《蜗牛惊魂》。他们之后持续合作，并于1973完成瑞内·拉劳斯第一部长篇动画《奇幻星球》，这部作品也是他的代表作之一，获得许多正面评价，并获得第56届戛纳影展评审团大奖。有过当精神病院看护的经历，使他善于表现超现实的奇幻故事。因为预算方面的因素，《奇幻星球》于1969年在捷克斯洛伐克开始制作。《奇幻星球》改编自小说家斯蒂凡·乌尔的长篇科幻小说《奥姆斯人》，叙述遥远的外星球上，蓝皮肤外星人将比自己体型袖珍许多的人（其实就是人类）当成玩物或奴隶来豢养。在长期的奴役生涯后，终于有人获取原本外星人才有的知识，人类一族终于有能力撂倒巨人，重获自由。《奇幻星球》风格独树一格，画风类似素描插画，全片皆以剪纸动画风格来呈现，角色的动作风格与传统的角色动画成对比，内容有别于美国迪士尼动画。瑞内·拉劳斯的作品带着法国式轻松幽默的特质，即使是寓意深刻的题材，也能用轻松的方式来进行讲述。

（五）20世纪70年代之后

20世纪70年代之后，代表法国动画新生力量的作品开始崭露头角，动画界涌现出一批杰出的动画家，在昂西电影节上频频获奖。80年代之后，法国动画在经历了以名动画导演雅克·雷米·吉雷尔为代表的工业革命后，变得更加多样化了。虽然法国在动画工业条件上不如美国与日本，吉雷尔却努力致

力于大环境的耕耘。为了推广动画艺术，吉雷尔创办了"一日影展"；为了挖掘新秀，创立了"动画艺术家驻村计划"，通过每年激烈的全欧选拔活动，胜出的两位导演获得驻村创作的机会；为了培育人才，设立"火药动画电影专业学校"，这是法国第一所为培养动画而专业人员而设立的学校，该校学生的作品曾多次在国际动画影展上播出，这些短片在艺术和技术上获得的成就令人印象深刻。

1. AAA工作室

法国AAA（Animation, Art graphique, Audiovisuel, 动画、设计和电影）工作室成立于1973年，该工作室致力于创作多元化、充满新意的作品，以大胆的艺术构思且具思想性的影片为创作目标。早期以雅克·罗素的《傻豆》系列一举成名后，AAA工作室的短片屡获国际大奖，包括1975年皮欧特·康勒《重复的方块》、1982年米雪尔·奥斯璐《驼子传奇》、雅克·罗素《关于血液》和1984年帕特里克·丹尼奥《大海之子》等等。

2.《沙漠之书》（导演：杰-弗兰西斯·拉奎尼，1984）

长片62分钟的《沙漠之书》（图3-2-16），以赛璐珞与剪纸动画相结合的手法制作，视觉品质精良，秉承了法国动画一贯的特点。

图3-2-16 《沙漠之书》

3.《叽哩咕与女巫》（导演：米雪尔·奥斯璐，1998）

动画长片《叽哩咕与女巫》（图3-2-17）公映时，130万人前去观赏，票房收入高达650万美元，一度成为社会流行现象。该片获1999年法国昂西国际动画节最佳影片和最佳动画长片奖，在芝加哥、芬兰、葡萄牙、加拿大、英国等国多次获奖。

该片的导演童年曾在非洲肯尼亚度过，年轻时曾钻研日本画，是位日本文化爱好者，所以该片画面呈现出些许日本风格。精美、充满装饰味道的画面以及独特的故事情节使"叽哩咕"成为法国家喻户晓的明星。该作品坦率揭露出生命与死亡的真相。

4.《想做熊的孩子》（编剧：本特·海勒，导演：詹尼克·哈斯塔波，2000）（图3-2-18）

这是一部充满极地原始生命力的法国动画电影，源自古老的爱斯基摩传说。影片中的动画制作简单流畅，色彩柔和，简洁的线条和极富原始风情的电影配乐，向观众展示出北极的壮丽景色，烘托出大自然的神秘力量。

该片受到了各界一致好评，是一部唯美的动画影片，感人且充满诗意。影片不仅将音乐与艺术作了最纯粹的结合，同时对生命与环保充满了人文关怀。

图3-2-17 《叽哩咕与女巫》

第 三 章
英国、法国、德国动画电影

图3-2-18 《想做熊的孩子》

5. 西维亚·乔迈与《美丽城三重奏》(2003)

西维亚·乔迈1963年出生在法国,1986年出版了自己的第一本漫画书,1988年成为一家工作室的动画师,从事商业广告的制作。

西维亚·乔迈对一些故作高深不知所云的动画短片持怀疑的态度,同时也不喜欢公司流水线上出产的精致而模式化的商业大片。英国导演尼克·帕克的作品《动物物语》,给了乔迈一个很大的启发,使他确信动画影片仍能成为伟大的作品。乔迈带着很多新鲜的想法闯入了被迪士尼垄断的动画界,开始创作自己导演的动画作品——《老女人和鸽子》。该作品改编自乔迈自己的漫画作品,因为没人愿意投资,这部短片的制作历时6年,于1999年拍摄完成。影片在电影节送展之前就已经在圈内引起很大的反响。乔迈也因此获得了足以拍摄长片的投资。2003年,由西维亚·乔迈编剧、导演的长片《美丽城三重奏》横空出世。

《美丽城三重奏》是一部具有高超艺术价值的唯美风格的优秀商业片,传承了法国动画片的一贯传统与追求品质的精髓。作品在画面与造型上,有着鲜明而浓烈的特色。人物造型极其夸张,如:自行车运动员腿上发达的肌肉与上半身骨瘦如柴的设计;老狗布鲁诺则身体臃肿,腿细如柴,在视觉上形成强烈的对比;反面人物用概括直线的图案设计的处理;等等,在充分体现人物各自的鲜明性格特点的同时,也与人物所背负的剧情使命相统一。用钢笔水彩画描绘出的背景,用色和笔触都非常独到,尤其是其中的城市、街道、建筑等"外景",都像印象画派的油画一般。鲜明的色彩和奔放的笔调勾勒出一个梦幻般的世界。片中对细节的刻画,模仿大变焦的镜头处理,呈现出的对比的场景极具视觉的冲击力。整部作品从故事、人设、背景到音乐等方面无不透出浪漫的气息,所有纯粹而富有情绪

化的表达，都最大化地烘托出故事的情感，极具感染力。

6. 疯影（Folimage）工作室、《青蛙的预言》与雅克-雷米·吉雷尔

（1）疯影工作室

1984年，以法国名动画导演雅克-雷米·吉雷尔（图3-2-20）为首的几个年轻动画艺术家，在距戛纳不远的小镇瓦伦斯成立了疯影动画工作室（Folimage Valence Productions），以艺术和商业并重的宗旨，团结来自世界各国的优秀动画师，在法国悠久优雅的艺术氛围中，创造出一部部格调鲜明的优秀动画作品。创作者们执着于将深刻的思想和有趣的动画技法相结合，形成了别具一格的作品风格。

疯影动画工作室主要以动画短片和电视系列动画的创作为主，成立初期以制作定格动画片为主，后续又发展了多种材质创作的动画片，在内容方面则普遍带有深刻的哲学意味，充满了对世界和人类的思考。

疯影的成名作是1985年的《幸福马戏团》，因其美术造型及精美繁复的风格，获得法国凯萨奖的最佳动画大奖。1994年的《和尚与飞鱼》受到了全世界动画界的称赞。这部以征服为主题的手绘动画，在角色造型、人物动作及光影等方面的出色设计，共获得包括法国最佳动画大奖等在内的13个国际奖项，入围美国奥斯卡最佳动画短片提名。

《青蛙的预言》是疯影成立以来的首部动画长片，历时6年完成制作。故事讲述的是某夏日午后，汤姆和莉莉两个小朋友到池塘边玩耍，听见一群青蛙发出了惊人预言：一场大浩劫即将发生，老天将连续下四十昼夜的大雨，大洪水将淹没全世界。面对这场人生中最大的挑战，汤姆和莉莉以无比的智慧及勇气，带领动物们最终走出了困境。电影以极富情感的手绘方式，以类似蜡笔笔触的呈现方式来表现，赋予了作品无穷的生命力。

《青蛙的预言》延续了疯影公司一贯的风格，色彩丰富、法国式的浪漫气息浓郁而热烈。该作品是继《国王与小鸟》、《疯狂约会美丽都》、《叽哩咕与女巫》等片之后法国投资最大、制作班底最为精良的划时代的影片，2004年获得柏林电影节水晶熊奖。

在世界各地的动画人才共同努力之下，疯影动画的作品在国际屡获大奖，获得超过30项重量级奖项。疯影的艺术家们延续法国历史悠久的漫画传统，追求不同于迪士尼动画的艺术效果和创作手法，从法国传统文化中汲取养料与灵感。工作室出品的动画电影、电视系列动画以及动画短片及商业广告和片头集锦，一直呈现出丰富多变的样貌和风格。

第三章
英国、法国、德国动画电影

图3-2-20　雅克-雷米·吉雷尔

（2）雅克-雷米·吉雷尔

1984年,吉雷尔与朋友们开设疯影公司后,一边授课,一边筹措资金拍摄个人动画作品。疯影这时还只是个小型民间团体,这期间奠定了疯影的宗旨：兼顾教育性与创造性,希望拍出具有启发性的动画作品。1985年,市政府拨给他们一块场地,才成立一年的疯影动画公司终于有了自己的舞台。

1988年,疯影以《小小马戏团》拿到法国恺撒奖最佳短片奖,得到了法国影坛最高殊荣,这对疯影与动画界都是一大肯定。之后的作品《亚美利尖》中呈现出尖锐讽刺性。片中美国前总统里根变成了米老鼠,这位迪士尼明星逐渐腐烂,最后成了蛆虫之食物,似乎揭示未来疯影力争抵抗美国大公司的决心。对疯影的作品兼顾教育性的宗旨,并不是每个人赞同的。20世纪90年代初疯影开拍第一部手绘动画作品《生命之乐》,希望借此向青少年进行性教育。但这部立意甚善的影片遭到极右派团体的抵制,所幸在各界人士力挺下,影片最终得以顺利播出,让疯影渡过难关。走出低潮的疯影再接再厉,开始创作《我亲爱的星球》,通过两个小朋友的夜间漫游,传达环保的重要性。

1998年,吉雷尔推出以圣诞老人为故事主线的温馨动画作品《戴铃铛的小孩》,受到观众的热烈欢迎。吉雷尔的创作风格随着他在疯影的成长而不断地变化着。《青蛙的预言》是他自《戴铃铛的小孩》后,首部亲自执导的作品。影片的画风让人耳目一新,持续他钟爱的教育性主题。选择青蛙作主题有一个特别含意："青蛙是非常奋进及正面的动物,蝌蚪由慢慢生长出手脚,至进化成青蛙的过程,是人类历史的浓缩版。"他相信该片能为孩子们带来欢乐,他更希望能以这部电影引起大家对全世界生态的重视。

7.《复兴》(编剧：黛拉波特,导演：克里斯蒂安·沃克曼,2006)

《复兴》(图3-2-21)大胆的表现风格让观众眼前一亮。为了让这部动画作品更为生动,导演运用了各种技术手段,如：3D动画成像以及黑白高对比渲染等。片中特别的视觉效果,将未来主义的网络叛客和20世纪50年代的经典黑色元素完美地结合到了一起。

8.《我在伊朗长大》(编剧：文森特·帕兰德(剧本创作)、玛嘉·莎塔碧(漫画作者,导演)文森特·帕兰德、玛嘉·莎塔碧,2007)

《我在伊朗长大》(图3-2-22)据伊朗女漫画家玛嘉·莎塔碧同名自传漫画改编而成。以自传的形式讲述了自己的成长经历,反映了伊朗的社会变迁。

图3-2-21 《复兴》

图3-2-22 《我在伊朗长大》

第 三 章
英国、法国、德国动画电影

影片分为回忆和现实两条主线，回忆的部分和漫画一样都是黑白二色，颜色沉重，适时地表现女孩孤独的状态；现实部分则是有颜色的，但颜色的运用也较为单一。该片用简洁的线条勾勒出人物的外形，大量黑色的运用令画面充满力量。

小 结

法国动画被认为是世界上最擅长创新的动画之一。

法国动画的与众不同，是因为艺术电影在法国的盛行，众多的艺术电影院和电影俱乐部及宽松的艺术创造氛围，都使得法国动画注重艺术性成为非常自然之事。让生长在受卢浮宫、奥赛博物馆和蓬皮杜等熏陶土地上的法国动画家不去汲取绘画及造型艺术的养料是不可能的，对他们而言，制作低俗粗糙的动画作品是件不堪忍受的事情。因此，法国动画自由地游走在纯艺术和商业动画的中间，拓展着它们的空间，形成了一种理想状态。

法国动画以短片居多，为了保持其独特的清新风格，法国动画大师们没有像迪士尼一样走动画工业化的道路，而是选择了不断革新的创作之路，这样的选择，把法国动画带到了世界动画艺术的领先地位。

从昂西国际动画电影节,到国际动画协会(ASIFA)的成立,及法国对逐格拍摄电影的重视,电影杂志还有为动画电影设立的专题,所有这些因素,都使得动画在法国作为一个真正独立的艺术门类而受到关注。法国动画无论在影院长片还是在艺术短片,无论是儿童动画还是成人动画,以及其他媒体上传播的动画都得到了全方位的发展。20世纪80年代以后法国动画经历了一场工业革命,使得动画作品更加的多样化。层出不穷的艺术短片在发展的同时也推动着影院长片的演进并使之更加成熟。与美国截然不同的是,法国的影院长片仍然不失短片制作的优势,坚持在艺术品位上下功夫。20世纪末21世纪初,当美国各大动画公司为了商业利润全方位地转向计算机动画之时,法国动画长片仍然从容地展现着绘画之美,如:影院长片《美丽城三重奏》和《叽哩咕与女巫》,都以其独特鲜明的艺术形式、优雅从容的姿态,彻底区别于迪士尼的主流动画模式的作品,给对美国动画片已经审美疲劳、对日本动画片也不再感到新鲜的观众送上视觉饕餮大餐。

第三节 德国动画发展历程

德国人以其严谨、善于思辨及深厚的音乐、绘画功底树立起一座别致的动画艺术丰碑。

一、德国动画先驱

(一)桂都·希波

根据劳尔夫·姬森所撰写的《德国动画史》中的描述,德国首位动画制作人应为桂都·希波,出生于1887年,1940年去世。桂都·希波是摄影出身,他是使用所有可能表现的电影特效和动画技法的倡导者之一。

(二)居里斯·宾瑟尔

居里斯·宾瑟尔出生于1883年,1961年去世,是一位广告片制作人。1912年,居里斯·宾瑟尔接下桂都·希波之薪火,

图3-3-1　奥斯卡·费钦格　　图3-3-2　沃尔特·鲁特曼

第三章
英国、法国、德国动画电影

继续致力于动画片的制作。他在1911年所指导的真人与动画相结合的短片《汤》，让他一举成名。宾瑟尔利用动画拍摄广告片，他制作的动画多以实物、影子及逐格移动的照片或剪纸动画为主体，曾与奥斯卡·费钦格（图3-3-1）、洛蒂·莱尼戈尔、沃尔特·鲁特曼（图3-3-2）、汉斯·费雪尔柯森、汉斯·瑞克特、乔治·保罗等人合作。他引领了德国广告业的潮流，为德国先锋艺术家建立了展示平台，这些人之后都成为德国动画的中坚力量。

二、魏玛共和国时期：先锋艺术的实验短片诞生

在魏玛共和国时期的德国，很多意识超前的艺术家以极为先锋的手法制作了大量广告和科教动画短片，具有讽刺性的动画片也被观众广泛接受。那时德国动画片的制作中心是柏林和慕尼黑。

下列重大事件组成了20世纪20年代的德国动画历史：

- 动画系列片《小伙伴-帕尔》《马克斯和莫里茨》在德国影院上映。哈里·贾格、科特·霍夫曼·凯斯利克和特瑞·罗伯德参与了这两部系列片的制作，日后他们都成为德国动画界大师级的人物。
- 迪哈兄弟则拉开了旷日持久的动画片大战序幕。
- 钟情于中国皮影戏的女导演——罗尔·比尔林在这个时期开始初露锋芒。
- 1928年，由著名讽刺漫画家乔治·格鲁斯导演的供舞台剧演出的动画片《好兵帅克》闪亮登场。

这个时期，德国动画界涌现出一批优秀的执着于创作的艺术家。

（一）瓦尔特·鲁特曼

德国著名导演弗里茨·朗指导的真人电影《第一部》的动

中外动画史略

画特技效果就是出自瓦尔特·鲁特曼之手。

鲁特曼1887年生于德国的法兰克福,1941年去世。他早年在瑞士苏黎世学习建筑,后来回到德国学习大提琴和平面设计。1912年到1918年间他进行了大量抽象绘画和雕塑的创作,并将这股抽象主义美术风潮带到了抽象电影制作领域。

1921年,他的作品《影子戏作品第一号》在柏林的剧院上演。这不仅是德国境内首次公映的实验动画电影,而且对世界各国观众来说也是第一次在电影院里正式看到实验动画。观众与媒体对影片都给予了好评,本哈德·戴伯德在法兰克福日报报上这样评论该片:"一种全新的艺术。电影视觉音乐。"之所以获得如此之大的成功,不仅仅是因为作品浪漫、细腻的格调和充满想象力的画面,更重要的是其精良的制作和对各种几何图形深刻的研究与理解。据说,这部"几何图形变奏曲"式的动画片曾经对另一位德国实验动画大师奥斯卡·费钦格起到过深远的影响。之后,鲁特曼又制作了三部动画短片,分别是《影子戏作品第二号》至《影子戏作品第四号》(图3-3-3),并在国内和海外成功发行。三部作品让鲁特曼名声大振,《伦敦时报》1925年对他的作品进行了专门报道并给予较高评价。《影子戏作品第一号》的原始拷贝在瑞士电影资料馆一直保存至今。

鲁特曼除了制作这些较为高深莫测的实验动画片外,还广泛接触主流电影工业。除了与弗里茨·朗格合作外,他还在另

图3-3-3 《影子戏作品第三号》

一位德国顶级真人电影大师保罗·瓦格纳（图3-3-4）导演的《活着的佛祖》（1923）中担任了设计并制作了动画特技段落。当他开始意识到音乐视觉化应该与历史、社会相结合，而不是一味追求纯粹的"视听艺术"后，鲁特曼进入了事业中另一个全新的阶段，投身于纪录片创作领域。

1927年，他创作的影片《柏林城市交响乐》，延续了他之前动画片创作的风格，不同的只是把抽象的几何图形换成了实物。1930年的《周末》是一部只有声音没画面的实验电影。这部影片像电影音乐剪辑作品，观众如同坐在电影院里聆听柏林广播乐团演奏一般，影片表达出导演试图逃出城市的喧嚣遁入乡间的心境。影片记录了从雄鸡打鸣开始的日常和假日生活的各种声响。汉斯·里希特这样评价该片："一部史无前例的、关于声音实验的伟大作品。"

（二）汉斯·里希特

汉斯·里希特出生于1888年，1976年去世。他是一位坚贞不渝追求实验电影的导演。从他的一部电影长片的片名就可窥一斑——《实验四十年》，该片收录了他大量实验短片。

图3-3-4　保罗·瓦格纳

起初汉斯·里希特是以"立体主义"画家的身份进入动画领域的。在苏黎世，他与他人共同创建了"达达主义"组织。在这个充满激情的组织里，他逐渐对静止的绘画感到厌倦，并发自肺腑地渴望创造一种全新的绘画艺术，一种像音乐一样富有节奏的美术形式。

为了尽快实现自己的理想，汉斯·里希特从著名钢琴家、指挥家那里学习了基本乐理常识。然后再按照音乐节奏在胶片负片上使用黑白笔触绘制各种几何图形，这一切都是建立在严格的声画对位的前提之下。

汉斯·里希特决定使用纸裁剪而成的圆环制作一部动画片。他试图利用简单的几何图形表达赋格曲的节奏感。在1919年，他完成了名为《序幕》的实验动画短片。顺着这个思路发展，汉斯·里希特在1920年到1925年间又制作了三部短片：《节奏21号》（1921）、《节奏23号》（1923）和《节奏25号》（1925）。汉斯试图在作品中通过时隐时现、飞来飞去的方块与三角，营造出纯视觉的音乐节奏感。但是由于影片实验色彩太过浓厚，加上制作也过于粗糙，很难引起观众的共鸣。

1926年，当汉斯·里希特进一步研究了摄影机及镜头特性后，制作了一部探索人类语言节奏与音乐节奏之间关系的动画短片——《电影学习》（1926）（图3-3-5），该片初步奠定了他日后的制作风格。影片中使用了各种摄影光学技巧和后期洗印技巧，例如多层叠加。此外，还使用动画结合真人表演的手

图3-3-5　《电影学习》

第三章
英国、法国、德国动画电影

图3-3-6 《通货膨胀》

法,在影片真人在的装束和行动上营造怪异的感觉,动画表演则追求如同上演一幕幕几何图形的舞剧特征。

1927年,里希特制作了《通货膨胀》(图3-3-6)。在其中"戴面具的女士"的段落中,以一张带有美元图案的照片为主线,把无穷无尽的数字"零"作为这位女士的面具。相比较之前的作品,此影片虽然也强调声音与画面的节奏,但已经不再刻意追求使用画面图解音乐的做法,取而代之的是具有一些抽象幽默感的叙事方式。

1940年,汉斯·里希特定居纽约,1942年到1957年间担任纽约城市电影学会艺术指导工作。同时他发表了许多有关实验动画的文章,其中最有名的一篇是《作为一种独创艺术形式的电影》。

(三)洛特·雷妮格

洛特·雷妮格(图3-3-7)1899年生于柏林,1916年开始在莱因哈特门下学习。1926年她拍摄了剪纸动画片领域的经典之作《阿基米德王子历险记》。迪士尼的《白雪公主》(1937)被公认为世界上第一部动画剧情长片,欧洲的第一部动画长片就是洛特·雷妮格在1926年拍摄的剪纸动画《阿基米德王子历险记》(图3-3-8)。

图3-3-7 洛特·雷妮格

可以说,洛特·雷妮格是剪纸动画领域的先驱者。在该影片中雷妮格不仅使用了她运用自如的剪纸,同时还大胆尝试了蜡和沙子的新材质来制作动画。《阿基米德王子历险记》改编于《一千零一夜》。作品记叙了这样一个故事:邪恶的巫师献给哈里发一匹魔法飞马,想以此换取和哈里发的女儿迪娜纱德的婚姻。阿基米德王子厌恶这笔交易,劝说父王拒绝了巫师。巫师为了报复王子,念咒语欺骗王子坐上飞马,飞马腾空飞去,开始了一段漫长的冒险之旅。旅途中,王子一路消灾解难,来到被施了魔法的瓦克瓦克岛,爱上了岛上的公主帕丽·巴奴,经过了一段曲折,王子终于赢得了公主的心,带着公主回到了父王的宫殿。

洛特·雷妮格使用剪刀剪裁出影片中的角色,用线做铰链连接角色各个身体部件。拍摄时将角色置于一个玻璃台上,灯光从下方投射,摄影机从上方拍摄。每帧曝光画面间角色的位置只做细微的变化,从而连接成一系列完整的动作。该片使用35毫米胶片拍摄,长达65分钟。这部开创先河的经典之作,给动画电影艺术增加了一个新类型的片种。该片是有声电影诞生前夕的一部典型的默片,每一个段落中间插入了德文字幕解释剧情。影片采用手工着色的技术,并且追求摄影机的多角度变化。当1926年影片公映时,好评如潮,得到包括尚·雷诺阿

图3-3-8 《阿基米德王子历险记》

图3-3-9 尚·雷诺阿

图3-3-10 雷内·克莱尔

（图3-3-9）和雷内·克莱尔（图3-3-10）等电影大师的称赞。这部浸透着东方文化魅力的德国经典动画片在世界动画片史和电影史上都有着非常重要的地位。

1928年她的第二部动画长片《怪医杜立德》诞生了。影片根据休·洛夫汀1920年的小说《杜立德大夫的故事》改编而成。但是影片发行时却遭到严厉的批评，只因为它是一部默片。

洛特·雷妮格后半生的工作几乎都在英国完成。1955年她导演的《巨人小裁缝》获得当年威尼斯电影节的大奖。洛特·雷妮格的"樱花公司"（Primrose Production）专为BBC儿童电视节目制作剪纸动画广告片。1976年她在加拿大国家电影局（NFB）的资助下，根据中世纪传说改编拍摄的《奥卡森与妮可莱特》获得国际好评。她创造热情充沛，直到80高龄依旧活跃在制作一线。洛特·雷妮格的最后一部动画作品是《玫瑰与戒指》（1979）。1981年，洛特·雷妮格去世。

（四）奥斯卡·费钦格

奥斯卡·费钦格1900年出生于德国根豪森，1967年去世。他早年学习工程技术，后转向文学、艺术与电影。16岁时，费钦格读了一篇关于"活动绘画"将成为一种全新艺术形式的文章，倍受启发，决心投身于这门新兴艺术。20世纪20年代初期，他与伯恩哈德·迪堡结为好友并加入了后者的文学俱乐部。在这里他主要从事舞台剧的美工工作。在伯恩哈德·迪堡的鼓励下，奥斯卡·费钦格决定开始自己的电影职业生涯。早年绘图员和工程师的经历为他日后创作奠定了坚实的基础。

奥斯卡·费钦格是第一位把音乐、绘画、科技融合在一起的实验动画家，在他著名的论文《声音的装饰性》（1932）中，他极具独创性地指出音画之间深层次的关系——声音的可视化，与画面本身蕴含的音质、节奏和音阶。他认为身为一位艺术家，应该对音乐和绘画都有深入的了解，而制作影片

时使用的视觉符号应该由音乐的节奏、旋律与性质来设计而生成。

奥斯卡·费钦格所提出"看得见的声音，听得见的画面"的理念，具有跨时代的意义，也为动画带来新的创作灵感和领域。他的代表作《研究》(1925—1933)是实验动画系列短片，被称为"绝对电影"，共有14部之多。遗憾的是1928年前的第一至四部作品未能保存下来。

奥斯卡·费钦格为了将动态及情绪变化的戏剧效果可视化而自制了一部蜡片机，创作了第一批抽象短片。

1922年到1926年间他使用自己发明的蜡片机技术制作了大量抽象动画片。与瓦尔特·鲁特曼在法兰克福首次会面后，他就把自己发明的蜡片机技术授权给自己的偶像瓦尔特·鲁特曼使用。而瓦尔特·鲁特曼使用这项技术为《阿基米德王子历险记》开始段落制作了精彩纷呈的特技效果。

奥斯卡·费钦格是第一个把自己日常生活作为动画片题材拍摄的德国导演。1927年他徒步从慕尼黑旅行到柏林，一路上把所经之地和所见之人拍摄下来(但是每次只拍摄一至两格)。然后把这两个月的经历剪辑成一部风格怪异的影片——《慕尼黑至柏林旅行记》(图3-3-11)。

图3-3-11 《慕尼黑至柏林旅行记》

《研究第五号》(1929)至《研究第十二号》(1932)实验动画系列短片不仅在德国上映发行，并且远销到美国、日本等国。这些实验动画片不仅收获了商业的回报，同时也获得了好的评论。这系列影片的影像与音乐存在着对应关系：单一的影像伴随着单一的乐器，多种影像伴随着多种乐器；移动迅速的影像对应着节奏明快的音乐，移动缓慢的影像对应着节奏舒缓的音乐；线条柔和的影像表现音色的柔美，线条粗犷的影像描绘出音色的狂野。前八部短片完全由奥斯卡·费钦格独立完成，平均每部影片需要手绘五千张炭笔画。1931年他的妻子奥斯卡·埃尔弗里德和兄弟汉斯·菲舍尔加入制作队伍，大大提高了其影片制作方面的水准。随着工作室实力的增强，奥斯卡·费钦格接拍了一些广告和为真人电影制作了一些动画特技，使公司经济状况大为好转。第二年公司新招募了六名职员并大规模推广他们的实验动画。他频繁参加各种影展、配合报纸杂志采访、进行实验电影艺术沙龙甚至到大学进行讲演。

20世纪30年代初期，他尝试制作同期声试验片，1935年的《蓝色乐曲》(图3-3-12)曾获得威尼斯和布鲁塞尔电影节大奖。

图3-3-12 《蓝色乐曲》

(五) 维金·艾格林

维金·艾格林(图3-3-13)1880年生于瑞典的朗德，德裔

瑞典人，父亲是德国雕塑家，母亲是瑞典人。由于在学校学习没有成就感，加之20世纪末的瑞典国力较差的原因，他离开家乡，开始了流浪于瑞士、德国和意大利之间的生活。

起初他为一贯支持实验、先锋艺术作品的乌发电影公司制作了几部"视觉音乐"风格的实验电影。后来他决定独立制作个人风格更加突出的电影，但对观众而言则是些晦涩难懂、毫无意义的作品。他曾用三年时间制作了一部名为《水平、垂直立方体》的动画片，一位观看过影片的瑞士记者拜尔格·布瑞克回忆道："那十分钟内，我看见的只有不断跟随音乐节奏跳动的垂直线条。"维金·艾格林自己也宣称这绝不是一部已经完成了的作品，是个不满意的作品。

第 三 章
英国、法国、德国动画电影

1923年夏天，维金·艾格林在同事艾玛·尼梅耶的帮助下，开始创作《对角线交响乐》（图3-3-14）。影片耗时一年完成，但直到1925年5月3日影片才在乌发电影公司资助下得以公映。这部7分钟的短片呈现了黑色背景下一些白色格子的运动变形过程。当主要运动趋势是对角线方向的时候，其他次要动画成分便开始水平和垂直运动。场面调度极其复杂，画面与音乐的关系严丝合缝，滴水不漏。导演试图通过抽象的线条和运动探索时间和空间的关系。《对角线交响乐》是现存最早的实验动画电影。

图3-3-13
维金·艾格林

汉斯·里希特这样描述维金·艾格林的美学思想："维金·艾格林已经能够明确地表述一种形式关系的完整句法，他把它称之为绘画的低音基调。他已经按照这种他所谓的基本方法和他所谓的线条合奏进行了自我训练。在两极对立关系的基础上，借助于对比和相似的相互作用，发展出来一套无限的词汇：垂直线条由水平线条加以强调、强硬线条由软弱线条加以衬托、单个线条由众多线条加以突出等等。他的这一方法有利于视觉表达元素的全新认识与理解。他成为一位运用特殊方法的特殊艺术家。我从他的经验中受益匪浅。他大大领先于我。另一方面，他也需要我的那种自发性。"

图3-3-14 《对角线交响曲》

维金·艾格林对中国长卷式绘画有着浓厚兴趣，1916年到1917年间他创作了一系列这样的中国式绘画。而中国绘画不仅对维金·艾格林的动画片影响颇深，汉斯·里希特也对东方艺术情有独钟。在《画板－长卷－影片》一文中，汉斯·里希特说："人们可以推测埃及人和中国人感觉到了这种特殊表达形式的魅力。他们以这种方式享受留住时间的快乐。否则这种形式也不可能形成并保留至今。这种把动态系列组合起来的静态统一，就是整个长卷绘画的形式。在长卷绘画中形式发展所有阶段的安排都能同时看见并感觉到。"

维金·艾格林作为一个崇尚东方神秘主义的隐士，认为艺

术应该涵盖审美、政治、伦理和隐喻等范畴。他的艺术探索与追求与他的生活状态是一致的——都是那么单纯、简单。他所创造的抽象艺术为人类提供了一种全新的交流方式。作为一名抽象艺术家，他把人类追求自由的感受无限夸张、放大。他认为艺术的最终目的就是反映每一个灵魂特有的感受。

1925年，《对角线交响乐》首映的六天后，维金·艾格林死于心绞痛，年仅四十五岁。

三、第二次世界大战中的杰出动画人

随着希特勒的上台，教育和宣传部长约瑟夫·格佩尔大肆鼓吹纳粹精神，一切不利于纳粹专政的"落后文化"一律被禁。而那些"抽象艺术"理所当然地被列为打击、禁止对象。于是那些优秀的先锋动画师或保持沉默或进入半地下的秘密创作状态。动画片生产主要集中在广告领域，从1933年至1945年这12年间，产量少得可怜。而保留至今的影片更是凤毛麟角。

根据仅有的一点资料可以推测，在那个特殊时期，德国动画唯一可圈可点的是在技术方面曾试图与美国抗衡，但总的来说，作品却因为缺乏内在的神韵和创新精神以失败告终。

（一）汉斯·费雪尔柯森（图3-3-15）

图3-3-15 汉斯·费雪尔柯森

汉斯·费雪尔柯森原名汉斯·费雪尔，因为费雪尔在德国是个使用率比较高的名字，为了区分于别人，他就按照德国传统把自己的出生地柯森加到了自己名字后面，于是就成了费雪尔柯森。费雪尔柯森出生于1896年，1973年去世。他是为数不多的几位制作商业动画片的导演。与那些沉迷于几何图形的先锋艺术作品相比，他的影片充满幽默、智慧。题材多取材于民间传说，不仅叙事清晰，并且具有教育意义，颇有"德国迪士尼"的风范。

图3-3-16 《坍塌快乐曲》

汉斯·费雪尔柯森成名于20世纪20年代，作为制片人他在莱比锡兴建了一座大型制片场，1941年搬至波斯坦。迁址后的第一部作品是1942年的《坍塌快乐曲》（图3-3-16），讲述了一只黄蜂和一个唱片录音师争夺草地的故事。影片的背景设计和镜头运动堪称一绝，相比之下角色造型就略显粗糙了。1943年的《雪人》（图3-3-17）讲述一个雪人梦想见到夏天而最终溶化的故事，幽默之余略带悲伤。与《坍塌快乐曲》相比，《雪人》无论是故事还是技术都上了一个台阶。1944年的《愚蠢的鹅》可以说是他最精彩的作品之一。影片讲述一只爱慕虚荣的母鹅被大坏狼骗进狼窝，经过一番殊死搏斗后母鹅才得以逃生。全片结构紧凑，细节丰富，寓意深刻，幽默风趣。这种轻松的创作心态和极具商业价值的作品在德国动画史上绝无仅有。

图3-3-17 《雪人》

（二）费丁南德·迪尔（图3-3-18）

费丁南德·迪尔出生于1901年。1927年，他以艾默卡电影制片场学徒的身份踏入电影行业。1929年他和他的兄弟保罗·迪尔和海尔曼·迪尔共同创建了自己的电影公司。同年他们的第一部动画片《哈里弗·施托赫》问世。这是根据威廉·豪弗的传说改编而成的剪纸动画片，具有浓厚的阿拉伯韵味。这兄弟三人钟情于偶动画的制作，他们追求尽可能逼真地复原现实生活中的人物原型。这一喜好在《1350年一场中世纪城市里的暴风雨》中体现得淋漓尽致。费丁南德·迪尔无疑在三兄弟中充当着领导的角色，他负责导演、动画和配音工作，而保罗·迪尔则负责制作各种木偶。1937年他们推出了根据格林童话改编的影院长片《七乌鸦》，精美的画面和流畅的动画博得了观众的一致好评。但剧情拖沓冗长却是该片的致命伤。同年另一部动画短片《兔子、刺猬拉力赛》（图3-3-19）使该公司另一位动画明星"刺猬迈可"闪亮登场。1985年费丁南德·迪尔回忆道："我们制作了不下一千个刺猬木偶，但是只有一个成功了。那就是迈可。"二战结束后，"刺猬迈可"逐渐成为家喻户晓的明星。

图3-3-18 费丁南德·迪尔

图3-3-19 《兔子、刺猬拉力赛》

（三）库特·斯图德

另一位被誉为"德国迪士尼"的商业动画导演库特·斯图德最早也是电影场学徒，经过长时间的实践和磨练后，他终于得到独立在汉堡制作广告片的机会。库特·斯图德出生于1901年，1973年去世。1935到1938年期间，他在柏林制作了大量根据传说改编而成的作品，如：《布莱梅的城市乐手》、《睡美人》、《穿长靴的猫》。1938年库特·斯图德凭借自己的首部彩色动画片《帕索、布拉姆和夸克》一鸣惊人，为他带来了经济上的成功。影片讲述侏儒帕索打败蜘蛛精拯救好朋友青蛙夸克和蜘蛛布拉姆，并为国王寻找到一位美丽新娘的故事。

尽管在那个特殊时期库特·斯图德创作空间受到很大限制，但是他试图挑战迪士尼，制作品质精良的德国动画片的抱负却丝毫没受到影响。他的创作态度一丝不苟，在进入动画创作阶段前，一定要先进行描线实验以确保万无一失。他还经常使用转描仪以研究运动规律。斯图德除了在技术方面坚持学习美国动画外，在美学方面也不懈地追求着。

1944年他导演了《哈姆与巴姆的马戏团》，1945年指导《小红帽和狼外婆》（图3-3-20）。

图3-3-20 《小红帽和狼外婆》

四、战后的动画创作者

第二次世界大战后，随着战后德国经济的迅速复苏，西德

中外动画史略

的电影业迎来了又一个春天,娱乐、教育、广告制作量大幅度攀升。

1948年汉斯·菲舍尔·柯申在梅乐姆和莱茵建立了自己的公司。该公司到他去世后(1973)还一直正常运营着。格哈德·菲波1948年创建了EOS公司,两年后创作了《年轻人历险记》。这部影院长片根据威廉·布什的连环画改编而成,采用了黑白片的形式。

赫伯特·泽格克是一位纪录片导演,1943年他拍摄了一部抽象动画片《线、点、芭蕾》。这部直接在胶片上绘制的实验作品由于纳粹专制直到1949年才得以公映。1955年他召集让·科克托、吉诺·泽维尔尼、恩斯特·威廉·迈、汉斯·埃尔尼等画家一起在胶片上绘画,制作出一部波洛涅兹舞(一种波兰舞蹈)风格的实验动画片——《一部快乐曲,四位大画家》。导演把画家们的工作场面与他们在胶片上直接绘制的图案长时间叠化在一起。

费迪南德·迪尔兄弟凭借刺猬迈可这一成功卡通形象在战后德国的废墟上脱颖而出。1950年迪尔兄弟推出了剧院动画长片《一遍又一遍的好运气》,影片讲述了精灵拉莉·法莉前往遥远小岛寻找神秘的魔法之花的故事。他们最后一部动画长片《瓶子里的魔鬼》(图3-3-21)是一部真人与动画相结合的作品,根据罗伯特·路易斯·斯迪文森的创意改编,主角依旧是精灵卡舍勒和拉莉·法莉。

图3-3-21 《瓶子里的魔鬼》

小 结

德国动画发展的文化背景既有德国自身文化思潮中擅于思辨与严谨的特质,又有欧洲先锋派电影运动中孕育出的浓厚实验精神。因此,德国动画发展里程中一贯的特色,最主要的是体现在探索作品的实验精神与实验形式。德国动画家创作的动画影片在具有严谨精神与理性的同时,也具有新颖前卫的艺术风格,这成为德国动画的一大特征。

第四章
俄罗斯动画

有着优良传统的俄罗斯文艺土壤,培育出了优秀的俄罗斯动画艺术家。俄语中"画家"一词的含义,不单单是指一个单纯的画匠,而是一个既懂绘画又懂文学(甚至包括音乐、戏剧)的艺术家。对画家如此要求,对与绘画相关的视听的综合艺术——动画家的要求就可想而知了。俄罗斯动画起步很早,早期以木偶片为主。

1939年出品,由亚历山大鲁·契柯导演的黑白木偶片《金钥匙》是一部开创新局面的作品。它的拷贝传遍了东欧和亚洲的社会主义国家,就像美国迪斯尼早期作品《木偶奇遇记》风行西欧国家和日本等地一样。《金钥匙》的主题与《木偶奇遇记》相似,但画面和造型都别有一格。《金钥匙》是一部大杂烩影片,是用真人及戴木偶面具的真人、木偶、动画(其中融入了"单线平涂"方式画出来的动画镜头)等五花八门方法摄制的一部动画木偶长片。

俄罗斯的艺术家们,以俄罗斯的文化艺术为荣,从不抄袭。1948年出品的黑白动画片《灰脖鸭》(图4-0-1),至今仍受到好评。20世纪50年代,俄罗斯还拍摄了许多优秀的彩色动画片,如:《狐狸和乌鸦》、《渔夫和金鱼的故事》,片中不仅创造出拟人化、精确而带有趣味性的动物动作,也注重精雕细刻小细部。当时的中国动画片创作人员也吸收了他们的处长和技巧。1959年由李维·阿塔玛诺夫导演的《冰雪女王》(图4-0-2)在世界影展中赢得大奖。

20世纪60年代,俄罗斯动画短片美不胜收,有《第一小提琴手》、《勇敢的小鹿》、《找太阳》、《奇妙的玉米》、《洋葱头历险记》等。

俄罗斯动画在发展进程中渐渐地离开卡通人物造型和表演都倾向于写实的路线,他们在影片的美术风格上不断探索,改变传统的水彩画背景和单线平涂的动画人物画法;同时剧本也不再只追求流畅的故事情节,试图用画面去表现难以言传的意念和感觉。譬如1967年的短片《奥赛罗》和1975年的短片《岛》,都在动画题材的开拓和对现实的讽刺上作了前所未有的尝试。

图4-0-1 《灰脖鸭》

图4-0-2 《冰雪女王》

在20世纪60年代到80年代,苏联动画片的影响力可以同动画强国美国相抗衡。一个国家的动画在不同时期的发展与该国的政治状况密切相关,苏联政治持续动荡的特点,造成了动画发展进程呈现出阶段性不同的特征。早期的苏联动画政治色彩十分鲜明,它甚至作为政府的政治宣传和部分人政治言论的一部分,其形式则基本采取写实主义;20世纪60年代以后,它的内容逐渐触及现实,随着创作题材范围的日益扩大,动画片的表现手段也得到了更新,形式上开始吸收欧洲自由多变的风格,一些象征主义、印象主义、表现主义的动画短片的创作呈现出多彩纷呈的面貌,同时保持苏联动画片鲜明的绘画性和俄罗斯民族钟爱的华丽斑斓的色彩,人物造型不像美国、日本那样追求完美,而是突出其个性化的风格。

俄罗斯动画片的发展大致可分为五个阶段。

第一节 萌芽阶段(1912—1929)

1907年,当逐格拍摄法出现后,俄国摄影师、画家兼导演斯达列维奇(图4-1-1)便开始独自从事动画创作的探索和实验,并最终获得了成功,成为俄国史上第一位动画导演。

图4-1-1 斯达列维奇

斯达列维奇是俄罗斯动画先驱,出生于1882年,1965年去世。斯达列维奇早期的艺术创作对世界电影的发展影响极大,他发明了许多电影拍摄技术,并创造了很多特技效果,从他在俄罗斯拍摄的最后一部影片《斯代拉·玛丽斯》(1919)中便可以感受到。俄国十月革命后,斯达列维奇于1919年离开了祖国,辗转欧洲,最后定居巴黎。他在巴黎附近建立了一个摄影棚,开始了他动画艺术创作的全新阶段,并推出了相当数量的动画佳作(这也是动画史学界会把他归入法国动画家之列的原因,斯达列维奇在法国的动画创作请参见第三章法国动画史部分)。

1910年代,随着共产主义革命与俄国前卫艺术强势浪潮,俄罗斯动画得以开始发展。当时著名的蒙太奇电影理论家暨导演爱森斯坦和一些动画导演如伊万诺夫·凡诺等实验电影创作者,都获得了国家设备与国家赞助拍片的机会。

1924年,梅尔库洛夫摄制完成了影片《星际旅行》,标志着苏联动画片摄制已开始初具规模。

第二节 发展阶段(1930—1939)

20世纪30年代初,动画职业在苏联逐渐固定下来。1936年,按苏联政府的决定,成立苏联国营动画制片厂。但由于受到当时的形式主义浪潮、"宣传鼓动片"理论以及苏联电影事

业负责人的主观干涉等诸多因素的影响，苏联这一时期的动画片更多的是在数量上得到了发展，在质量上却发生了停滞甚至后退。但一批新锐动画片导演在这样的环境下，还是创作出一些以政治题材为主要内容的，在造型处理上出色的动画作品，如：伊万诺夫·凡诺改编自马雅可夫斯基同名诗作而来的《黑与白》(1932)、霍达塔耶夫执导的影片《小风琴》(1933)，等等。亚历山大·普图什科（图4-2-1）于1935年拍摄的大型木偶片《新格列弗游记》，则标志着立体动画片的发展进入到一个崭新的阶段。

第 四 章
俄罗斯动画

图4-2-1
亚历山大·普图什科

（一）苏联国营动画制片厂

1934年，在莫斯科影展欣赏了迪士尼可爱的米老鼠之后，苏联高层和爱森斯坦等电影导演，决定成立苏联自己的迪士尼公司——苏联动画国营制片厂。苏联动画国营制片厂成立于1936年，集合了全国最优秀的动画人才与设备，在合并小型制片厂的基础上建立。制片厂充分效仿迪士尼动画工业化的分工制作方式，定位于平面赛璐珞动画。亚历山大·普图什科被任命为制片厂主任。

由国家全力支持的苏联动画国营制片厂的使命在于提高儿童"正确的"娱乐与教育，积极鼓励取材自童话、传说的故事，以发扬俄罗斯精神和维系苏联的团结和平。带着这样的使命，早期制片厂的作品呈现以下特点：在美术风格上，政策上强迫艺术家使用符合社会主义写实的造型与风格；在动作表现上，倾向比较内蕴含蓄而精准的表演。

该厂早在20世纪40年代推出了《灰脖鸭》、《长着驼峰的小马》(图4-2-2)等享有盛誉的影片，随后的几十年间又涌现

图4-2-2 《长着驼峰的小马》

出一大批优秀的作品,如:《金羚羊》、《时间的镜子》、《魔镜》、《我给你星星》(获1976年苏联国家金奖)和《第三颗行星的秘密》(被授予1982年国家金奖)(图4-2-3)等等。该厂有近100部影片在国际电影节获奖,近50部影片在苏联电影节获奖或获荣誉奖。

尽管苏联动画国营制片厂的诞生是不折不扣的政治产物,但在有追求的导演们的努力下,该厂在发展过程中仍能坚持做到儿童低幼动画与主题深刻和丰富的全龄化动画兼顾发展,并融合俄罗斯民族与加盟国的传说故事,发扬俄国传统文化、民间艺术和美术传统。该厂在苏联解体后虽然规模与作品数量已不如以往,但对于动画艺术的发展与传承所积累的财富,仍在世界动画史上留下了深刻的影响。

(二) 伊万诺夫·凡诺

伊万诺夫·凡诺(图4-2-4)是俄罗斯动画创始人与奠基人,曾任国际动画协会副主席,1985年被授予"苏联人民艺术家"称号。他对动画技巧的开发、对俄国艺术的贡献,在俄罗斯的历史上永远占有一席之地。

伊万诺夫·凡诺出生于1900年,从1923年开始参与动画创作。作为一个独立的动画片导演,他在动画技术和艺术上作出的贡献是有目共睹。尽管作品风格相当前卫,但观众和市场却都乐于接受,人们习惯称他为"俄国的迪斯尼"。伊万诺夫·凡诺对于作品的定位是,影片要获得成功,就必须以大众为诉求。

但是,他并不仅仅以观众接受为满足。他经常改变风格,实验新的技巧和材料,创造出特殊的视觉效果。影片的题材都取自于传统的民间故事、地方诗歌,作品呈现出刺绣、雕刻和建筑之美。他和迪斯尼相似之处是制作规模的庞大和注重视觉效果的迷人魅力。不同之处在于,迪斯尼的故事通常是根据童话改编,主要迎合以儿童为主的观众群。但伊凡诺夫在这方面较少妥协,因此,他的作品中一直带有一种纯粹的诗意和美学观念的表达。

在50年的动画导演生涯中,伊凡诺夫创作了题材广泛的动画作品,其中为西方国家所熟知的是1947年的《长着驼峰的小马》。影片融合改编自俄国童话与传说故事,讲述一个平凡的小伙子,如何靠一匹驼背的小马娶到公主,打败邪恶国王的故事。影片的结构较为传统,但动画制作得十分精良,同时还具有出色的叙事方式。

1969年,凡诺与他的弟子尤里·诺斯坦(图4-2-5)合作创作了《四季》,影片中的很多造型参照了俄罗斯民间刺绣和

图4-2-3 《第三颗行星的秘密》

图4-2-4 伊凡诺夫·凡诺

传统的建筑形式（详见尤里·诺斯坦）。

1970年伊万诺夫·凡诺与尤里·诺斯坦合导的《克而杰内兹战役》被称为最具气势和影像设计最突出的作品。影片以明灿的色彩、优雅的设计、俄罗斯民谣韵律、精确的时空运作、有力的剪接，展现了充满古俄国风情的图像。部分较长时间的静态画面采用俄国教堂中的装饰画和壁画风格，动态画面则处理成较概括的图案化的形象，如：战役中马群的奔跑。对战争的描写及农夫归返家园等段落的处理充满着抒情的诗意。该片色泽凝重，动作简练，讲述了人们的厌战情绪和对田园生活的向往及对生命的眷恋，完全脱离了之前动画片以儿童观众为主的观众定位，像一首旋律优美的古老叙事诗，被誉为最具设计感和诗意的作品。该作品获1972年南斯拉夫萨格勒布电影节大奖、美国纽约国际电影节大奖。尤里·诺斯坦也因与伊万诺夫合导了此片而走向独立创作的道路。

伊万诺夫·凡诺的许多影片都表现出了对不同寓言设计形式的兴趣以及对动画影片高品位的追求。他的长篇包括《一个死去的白雪公主和一个勇敢家庭的故事》(1951)、普希金版本的《白雪公主》，以及《12个月》(1956)。影片《12个月》讲的是一个反复无常的王后想要在新年买一筐雪珠，最后被森林中的12个月所惩罚。《木偶奇遇记》(1959)是科洛迪《匹诺曹》的另一个版本，由伊万诺夫·瓦诺与迪米特里·巴比申科联合制作完成。1964年的《左撇子》(又名《机械跳蚤》)取材自莱什科夫作于19世纪的一个故事。该书原是由画家阿卡迪耶·提乌林配画，他的画风对于本片的美术风格影响很大。凡诺其他主要作品还有《沙皇图兰德的故事》(1934)、《往事》(1958)、《魔湖》(1979)。

（三）亚历山大·普图什科

亚历山大·普图什科是苏联早期动画发展时期重要的动画导演之一，曾于1969年被授予"苏联人民艺术家"称号。他出生于1900年，1973年去世。原本学的建筑专业，后加入莫斯科制片厂的偶动画部门。普图什科执导的《新格列弗游记》(1935)结合了真人与偶动画，该影片以复杂的摄影机运动与浩大的场景著称。其主要作品还有《运动场上的事件》(1928)、《一百次冒险》(1929)和《金钥匙》(1939)。

第三节　黄金阶段(1940—1959)

第二次世界大战摧毁了美国等动画大国对动画片商业发行渠道的垄断，但此时的苏联动画电影业却迎来了它的黄金时期。

图4-2-5　尤里·诺斯坦

动画家们在这一时期推出具有讽刺性的反法西斯电影标语的动画片,及时地配合反法西斯战争。战后,苏联动画电影导演将现实主义的创作方法与民间艺术的优良传统相结合,对本国和其他国家及民族优秀的民间传说、神话故事和童话、寓言等题材进行改编与创新,获得了相当大的成功,如:勃龙姆堡兄弟的《费加·扎伊采夫》(1948),阿马尔利克和波尔科夫尼科夫的《七色花》(1948),米哈尔·柴卡诺夫斯基的《渔夫和金鱼的故事》(1950)、《青蛙王子》(1954),阿达曼诺夫的《冰雪女王》(1957)等,都是这一时期脍炙人口的优秀作品。

一、布鲁姆伯格姐妹

布鲁姆伯格姐妹制作的长片有《丢失的荣誉证书》(1945)、《圣诞节前夕》(1951)、《飞向月球》(1953)和《美梦成真》(1957)。

两姐妹还创作了一些具有教育意义的影片,比如《马戏团的女孩》(1950)、《错误的岛屿》(1955)、《航海家斯代帕》(1955)和《菲德亚·赛特赛夫》(1984)等等。这些片子都是在反对懒惰以及不良的学习习惯,其中最具说教意味的是《菲德亚·赛特赛夫》,该作品中的绘画技法和欢快的故事节奏值得称赞。布鲁姆伯格姐妹著名的作品还有《我画了那个小人》,片中讲述了一个男孩在墙上画了一个小人,因这个小人他的同学被错误地受到批评,最后他在全班同学面前痛苦地坦白真相。

二、列夫·阿特马诺夫

列夫·阿特马诺夫出生于1901年,1981年去世。列夫·阿特马诺夫是一个作风严谨的艺术家,古典派动画片创作泰斗之一。他致力于以神话史诗为体裁的动画片创作,和伊万诺夫·瓦诺一样主要从文学作品里提取创作素材。列夫·阿特马诺夫创作年代从1931年至1970年,主要作品有《横穿马路》(1931,合作)、《魔毯》(1948)、《金羚羊》(1954)、《红花》(1952)和《冰雪女王》(图4-3-1)(1957)。

阿特马诺夫最著名的长片是《金羚羊》和《冰雪女王》。《金羚羊》改编自一个印度神话,故事中有一个印度王侯试图剥削一头羚角能产生出金币的羚羊。《冰雪女王》改编自安徒生童话,讲述了两个小朋友如何勇敢对抗心底冷酷的冰雪女王,让人间恢复温暖的历险故事。

20世纪60到70年代,阿特马诺夫继续进行着儿童题材作品的创作,同时还完成了一些更有雄心的作品,如:《船上的芭蕾舞女》(1969年,影片赞美了艺术的纯粹之美)、《一捆》

图4-3-1 《冰雪女王》

(1966)、《长椅》(1977)和《我们可以》(1970,研讨的是政治和社会事件)。

三、米哈尔·柴卡诺夫斯基

米哈尔·柴卡诺夫斯基是苏联动画创始人之一,俄罗斯联邦共和国功勋艺术家。

米哈尔·柴卡诺夫斯基因在1929年拍摄了第一部有声动画《邮局》而受到瞩目。他的作品很多取材于古典和民间故事。战争结束之后,他开始投身于创作儿童题材的动画作品。在影片创作中他大胆探索,作品表现出了高超的绘画技艺,如《渔夫与金鱼的故事》(1950)(图4-3-2)和《青蛙王子》(1954),这些作品都获得过国际电影节的奖项。他还制作了一些短片和中长片,如《丛林中的女孩》(1956)和根据安徒生童话改编创作的《野天鹅》(1963)。

图4-3-2 《渔夫和金鱼的故事》

四、米提斯拉夫·帕斯申科

米提斯拉夫·帕斯申科出生于1901年,1958年去世。他先在圣彼得堡发展,然后去了列宁格勒。他在列宁电影工作室工作期间制作过一部非常重要的电影——《德哈博纱》(1938)。战后,帕斯申科和他的同事柴卡诺夫斯基一起搬到了莫斯科。他的作品包括《当圣诞树被点燃时》(1950)、《森林的旅行者》(1951)和一部获奖的影片《不寻常的比赛》,该片是他和鲍里斯·迪沃斯金合作完成的。

五、瓦拉迪米尔·戴格梯阿洛夫

瓦拉迪米尔·戴格梯阿洛夫于1953年推出了第一部作品《骄傲的帕克》,之后又凭《溺爱》和《谁说的喵》赢得了观众的信赖,后者是战后制作的第一部成功的木偶动画。

六、阿纳托利·卡拉诺维奇

阿纳托利·卡拉诺维奇出生于1911年,1976去世。他第一部获得成功的作品是《爱中的云团》(1959),该片根据土耳其诗人纳兹姆·黑克梅的文本改编而成。卡拉诺维奇还制作过木偶动画,如:《教皇和他的仆人巴尔多的故事》(1956)。1960年,他还将玛雅可夫斯基的戏剧《澡堂》拍成电影,影片体现了玛雅可夫斯基作品尖酸、奇妙的成人精神。

苏联动画片社会主义、现实主义风格和继承民间艺术与古典文学的进步传统也在这时得到了巨大的发展,不仅表现在那些影片的思想内容上,而且表现在创作者的构思和艺术手法上。苏联动画艺术大师伊万诺夫·凡诺的著名作品《长着驼

峰的小马》是这个时期创作出来的代表作,它成为苏联动画片社会主义、现实主义创作风格的标志性作品。在社会主义国家时期,苏联的动画电影呈现出鲜明的民族特色及政治色彩。当然,其中不仅包括对政治权威的顺从,也表现出了艺术家应有的对社会黑暗面的批判精神。

第四节　风格转变期(1960—1990)

　　早期的苏联动画政治色彩十分鲜明,而20世纪60年代之后,随着动画电影作品的增多,创作题材范围日益扩大,动画家们的表现手段也更加多样化。苏联动画制片厂在拍摄儿童题材的影片的同时,也开始涉足拍摄供成年人观看的影片,如:《巨大的不快》(1961)、《澡堂》(1962)、《罪行始末》(图4-4-1)(1962)、《框中人》(图4-4-2)(1966)和《岛》(1973)等,这些作品的主题表现出了强有力的时代责任感和公民责任心。

　　这个时期不仅新生代的作品在造型语言上表现出了强烈的独特性,老一代大师也在为创新作品不断探索着,如:伊万诺夫·凡诺创作了《左撇子》(1964)和《克而杰内兹战役》(1971),阿达曼诺夫创作了《长凳子》(1967)、《这事我们能干》(1970)和系列片《小猫加夫》(1976—1978),苏捷耶夫创作了作品《窗子》(1966)、《小男孩卡尔松》(1968),A·布劳乌斯导演了木偶片《最后一片树叶》(1984),女导演尼娜·索莉娜的作品《门》(1987,获德国奥伯豪森大奖),捷日金创作了《洋葱头历险记》(1960),科乔诺科钦创作了12集系列影片《等着瞧》(图4-4-3)(1969—1981)。这些作品充分运用各种造型手段,风格与形式呈现出多样化的特点。

　　进入20世纪80年代,苏联动画片更加注重影片的商业效益,影片的长度也随之增加,有的与故事片长度相当,有的做成多部(集),主要在电视台播放,使得动画片在观众中的影响力越来越扩大。动画家们对角色的造型设计和人物的动作表现

图4-4-1　《罪行始末》

图4-4-2　《框中人》

图4-4-3　《等着瞧》

进行了更为细致的专业分工,并充分利用动画片和木偶片的艺术表现力,让作品的感染力与视觉冲击力能够与故事片相抗衡,如:《第三行星的秘密》(1981)。同时,为了扩大发行和节约摄制成本,也采用了各国联合拍摄的方式,如:1981年和罗马尼亚合拍了的影片《玛丽亚·米拉别拉》。

这一时期的动画艺术家及他们的作品介绍如下:

第四章
俄罗斯动画

(一)弗都·希特拉克

弗都·希特拉克出生于1917年,是苏联动画国营制片厂在20世纪60年代最重要的导演。

1938年,刚从艺术学院毕业装饰艺术系毕业的他就因为高超的绘画技术被苏联动画国营制片厂录用。从此弗都·希特拉克在该厂开始了24年的动画生涯。

《罪行始末》(1962)是他执导的第一部短片。他将观众定位为成人,这在当时是个不寻常的做法。影片讲述了一个安分守己的人因受不了邻居们夜以继日的各种噪声的折磨,造成神经衰弱,最终与邻居大打出手的故事。在作品中,他试图调和政治压力与创作之间的冲突,以较为幽默的人性化的方式呈现小人物的日常生活。作品用幽默的方式讥讽着集体生活所造成的缺乏私人空间的状态。这部大量使用图片的剪纸动画有着UPA简约的视觉风格。

20世纪50到60年代正值苏联短暂的开放时期,弗都·希特拉克利用了当时开明的政治气氛,将片厂导向较具实验性的方向发展,以此被公认为开启了苏联动画的文艺复兴时期,开辟了苏联动画创作的新空间。

弗都·希特拉克其他的代表作有《框中人》(1966)、《电影、电影、电影》(1968)、《岛屿》(1973)和《狮子和公牛》(图4-4-4)(1983)等。

《框中人》也同样使用了剪纸动画技巧,但相比《罪行始末》,该作品更突显定格与人物关节的动画表现。片中使用大量的人物照片,结合摄影机平移或拉近拉出,或直接使用整张照片来制作动画,如:片尾小女孩跳绳动作,是用精准的时间来移动一张小女孩跳绳的照片,来制作出跳绳的幻觉的。故事以画框象征框中人物的身份地位,描写了一个人从无名小卒晋升到高位大人物的奋斗故事。《电影、电影、电影》在技术上则继续《框中人》的做法,故事巧妙地讽刺了一个现实问题。

《狮子和公牛》讲述了两个巨大的动物在它们被同一动物背叛之后双双遇到了危险。该片影射冷战时期,在美苏两大超强核战阴影下的人类世界。本片以优美的水墨线条为主结构,秉承结合了东西方的美学精神。

图4-4-4 《狮子和与公牛》

图4-4-5 《雾中刺猬》

（二）尤里·诺斯坦

尤里·诺斯坦出生于1941年，是世界首屈一指的动画家，也是优秀的画家和有才华的插图家。其主要作品有《雾中刺猬》（图4-4-5）（1974，获英国伦敦国际电影节年度杰出电影荣誉奖）、《鹭鸶与鹤》（1975）和《故事中的故事》（1979，获1984年美国洛杉矶动画大奖）。其中，《故事中的故事》被认为是80年代东欧最具艺术性的创作之一。

尤里·诺斯坦认为一部电影常由不同主元素和次元素组成，神秘、幻想、意念、声音、现实及自然，要尽量发挥各种元素的独特性，去表达其他媒体无法表达的情境。他的成功在于他赋予了作品深刻的含义及独特的风格——充满敏锐观察力的叙事方式、强烈的深度感、多层次的人物背景、诗意与气氛、画面视觉特质等。

（三）罗曼·卡萨诺夫

罗曼·卡萨诺夫是一位画家和木偶动画家，他曾与卡拉诺维奇合作拍摄了《爱中的云团》，并通过《露指手套》（1967）一片获得了巨大的成功，并在莫斯科、昂纳西和其他国际电影节上获奖。《露指手套》讲的是一个女孩渴望拥有一条小狗但却未能如愿的故事。女孩舞动着自己的露指手套把它当做真正的宠物一样玩耍，没有一丝多愁善感。卡萨诺夫创造了一种微妙的氛围，并侧重成人与儿童之间的对话。另一部作品《海娜和鳄鱼》（1969）讨论了关于寂寞与友谊相互平衡的艺术，片中出现的农民——塞布拉斯卡，又成为卡萨诺夫下一部更为成功的作品《塞布拉斯卡》（1971）中的主角。《一封信》（1970）描述的是一个孩子和他父亲——一个海军军官之间的关系。《母亲》（1971）则是一个关于母爱的寓言。《黄昏》展示了革命作为重要大众意识的不朽标志。本片虽然沿用了保守的制作方法，但却没有呈现出老套的效果。卡萨诺夫集中刻画了细微的地方，但整部影片却没有因此而失去力度。

（四）鲍里斯·斯代邦塞夫

鲍里斯·斯代邦塞夫以制作木偶和动画为主，动画的成就更大。1960年，他因《潘迪亚和小红帽》一片获得昂纳西最佳儿童电影奖，后又在卡莱维发电影节上凭借《苏联人造地球卫星上的莫兹卡》获奖。他最受欢迎的作品是根据E·T·A·霍夫曼的童话和柴可夫斯基的音乐改编的《胡桃夹子和鼠王》。

（五）尼落拉·谢利布雅科夫

尼落拉·谢利布雅科夫是一个具有独创特色的木偶剧导演。他在列宁格勒艺术学院学习之后，于1963年与瓦迪

姆·库尔谢夫斯基联合制作了《我想成为重要的人》。不久,他们又合作了两部影片,《伊万·塞蒙诺夫的生活和痛苦》(1964)和《不是上帝也不是魔鬼》(1965)。

1966年的影片《我在等一只小鸟》是谢利布雅科夫独立执导的第一部作品,片中表现了他对于现代快节奏生活的兴趣。在作品《不在帽子中有幸福吗》和《纱球》(1968)中这种现代的快旋律感表达得更为突出。作品《不在帽子中有幸福吗》显示了导演对于细节的热爱以及对于当代艺术的关注。《纱球》是一部更简洁、更有冲击力的作品,它探讨的是两种生活态度之间的碰撞。后来,谢利布雅科夫致力于拍摄非常专业的学院化作品,如:1980年的《分离》,它讲述了国王的两个孩子的不同境遇,儿子由杂技演员抚养长大,女儿则生活在一个人工的无菌环境中。

(六)瓦迪姆·库尔谢夫斯基

瓦迪姆·库尔谢夫斯基关注重人道主义的主题,比如艺术家和权威之间的关系、才能和艺术之间的关系。在与塞里布里亚可夫合作之后,他通过影片《我的绿色鳄鱼》(1966)建立了自己独特的声誉,之后的《格里格传奇》(1967)是一部将现实主义和巴洛克风格相结合的作品。他的杰作还有根据罗曼·罗兰的作品改编的《克莱莫西的老师》(1972),这部木偶片在强调角色"表演"的同时,还注意了寓意。库尔谢夫斯基后期的作品有《富裕的塞多科》(1975)、《家庭蟋蟀的秘密》(1977)和《萨里艾力传奇》(1986)。

(七)威尔柴斯拉夫·柯坦诺科钦

威尔柴斯拉夫·柯坦诺科钦因他的系列作品《等着瞧》(1969)而大受欢迎。这部动画片讲的是一只狼和一只野兔的故事,该系列连续拍摄了好几年,一直受到苏联和国外观众的好评。该作品可视为是苏联动画人对传统的美式动画作品进行改编的创作,以一种不寻常的开放式苏联动画喜剧的方式来讲故事。它的叙事更为平静,少了些暴力,多了些想像和优美,同时还加强了一种表演感。

(八)安纳托利·佩特罗夫

安纳托利·佩特罗夫是一个优秀的儿童题材动画制作者,他的代表作是1976年的《妈妈会原谅我》和1977年的《多边形》。《妈妈会原谅我》讲的是一个小男孩做了错事,于是他做梦去西伯利亚旅行以完成一些英雄行为以求妈妈原谅的故事,片中出现了很多明信片般的注释。《多边形》是一部充满了动作与悬念的科幻作品,几乎是由真人演员出演的一部电影。影片根据作家S·冈索夫斯基的剧本改编,讲述在沙漠里有一个

第 四 章
俄罗斯动画

不知名的海洋,一种新型坦克正要被测试,这种新型的武器对于躲避敌人的进攻非常有效。佩特罗夫在作品中除了加入和平主义信念外,还以许多现实主义的视觉特征为特色,这一特点在影片《妈妈会原谅我》中就已经很突出。

(九)斯坦尼拉夫·索克洛夫

斯坦尼拉夫·索克洛夫的处女作是1977年的《多哥达》,后因影片《黑白电影》(1984)而获得国际认同,并曾在萨格勒布电影节上获奖。《黑白电影》是一部长20分钟的木偶动画,其中含有对伤感和怀旧等特殊情感的微妙描述。索克洛夫的代表作还有作品《精灵的舞会》。

(十)艾德瓦尔德·纳扎洛夫

艾德瓦尔德·纳扎洛夫曾担任过艺术指导,后转为制作动画。他的作品呈现了一种原创的幽默感和自嘲,看似简单的风格却包含着对细节的着重刻画。他的代表作有《从前有一只狗》(1982)和《一只蚂蚁的奇遇》(1984)。

(十一)亚历山大·塔塔尔斯基

亚历山大·塔塔尔斯基堪称史上第一位荒谬喜剧动画制作人。他的《去年下雪时》(1983)、《月亮的暗面》(1984)和《翅膀、腿和尾巴》(1986)组成了三部曲,三部作品都秉持着"喜剧是一种智慧的自由表达"的观念,并以无逻辑的方式进行叙事。《去年下雪时》是塔塔尔斯基最为有趣的作品,其中传统的元素在他智慧的幽默表达下被完全颠覆了。

(十二)加里·巴丁

加里·巴丁是一位具有革新意识的导演,他的动画表现形式主要是定格和偶片。1984年的《斗争》是一部具有讽刺意味的作品。1985年的《突破》则是对一次拳击比赛进行无数次有趣的重放。1987年的《宴会》讲述的是一个稍带挽歌色彩的可怕故事。1990年他将佩罗的寓言故事《大灰狼和小红帽》拍摄成了一个出色的电影。作品中有一段落采用了音乐剧的形式,当小女孩从莫斯科出发去巴黎她祖母家的时候,到狼唱着科特·威尔的歌曲,在热闹的气氛中吃掉了七个小矮人的片段,这一处理方式给观众留下了非常深刻的印象。

(十三)尼娜·索莉娜

尼娜·索莉娜因其力作《狮子狗》和《门》获得了国际声誉。这两部影片均完成于1986年,同属于讽刺、阴郁的成人动画,其中俄罗斯的叙事传统和德国表现主义的布景设计结合得相当好。《门》是她最受欢迎的作品,呈现的是人们通过一个吊篮和箱子穿梭于现实与意识的世界。索莉娜还有一部代表作

品是具有超现实主义色彩的《老人之梦》。

（十四）卡梅尼斯基的《狼爹羊崽》

本片由童话故事改编，讲述的是一只老狼到农家偷了一只刚刚出生的小羊带回家中，看到小羊娇小可爱的样子，老狼动了恻隐之心，于是决定等到小羊长大后再做打算。日子慢慢地过去，本不可能相处的狼和羊朝夕做伴，作者对此以田园诗般的手法娓娓道来。影片采用的是布偶表现手法，虽然布偶会令人物的表情显得较为呆板，但是通过导演对灯光和拍摄角度的调节却使这种"呆板"产生了一种静谧的美感。

（十五）娜塔沙·戈洛万诺娃的《百变男孩》

娜塔沙·戈洛万诺娃善于使用极为流畅的线条来塑造动画影片中的人物，单从《百变男孩》画面的绘画美感就可以看出她所擅长之处。影片《百变男孩》具有超现实主义的味道，讲述的是一个男孩经常有一些奇特的想法，他在梦中经常想像自己变成各种动物，现实与梦境交织在一起。娜塔沙·戈洛万诺娃在作品中摆脱已被迪斯尼统治的连贯且具有弹性的物体运动规律，而采用了删繁就简的表达运动手法，形成了自己独特的风格。

（十六）亚历山大·古列夫的《猫仔寻友记》

亚历山大·古列夫的《猫仔寻友记》是一部动画轻喜剧，影片诙谐欢快，从画面节奏和叙事节奏中都能感受到。该片已明显具备现代的风格，在色彩处理上摆脱了苏联动画早期的灰色调，从题材上也不再带有说教的成分。

第五节 低落期（1991年至今）

1991年底，具有近70年历史的苏维埃社会主义共和国联盟解体，随即成立了"独联体"。原苏联的主要动画片生产部门，分属各国。从苏联解体之后，俄罗斯动画在形式上更加多元化，但动画的风格则更多地传达出忧伤和沉重的气息，如：阿里克山大·佩特罗夫根据海明威名作摄制的《老人与海》（1997）（图4-5-1）等。这些影片虽然有些晦涩，但是开创了动画片意识上的先锋性和实验性，对发展当代动画片具有深远的影响。《老人与海》荣获72届奥斯卡最佳动画短片奖。影片充满写实性油画风格的画面、具有节奏感的叙事、视听语言的运用带给观者强烈的视觉震撼、心灵震撼。

第四章
俄罗斯动画

图4-5-1 《老人与海》

中外动画史略

小结

　　计划经济下的苏联为了与美国争强斗胜,政府一方面规定动画为社会主义服务的儿童教育标准,并为影院动画的生产提供资金保障;另一方面又全然照搬迪士尼制作模式。与此同时,文学积淀和艺术的历史积淀为动画创作人才辈出奠定了基础。苏联的影院动画曾一度成为社会主义阵营的标杆。这样的风气也曾经影响到中国的动画创作。

　　20世纪60年代,苏联动画又出现了一次在风格和主题上具有民族性质的悄然复兴,主要表现为影片的内容是展现俄罗斯以及俄罗斯其他民族的传奇故事。

　　解体之后的俄罗斯由于体制的转型和经济上的困境,影院动画长片陡然衰落,而独立动画人仍然不屈不挠地坚持以他们的作品体现俄罗斯的审美情趣和精神内涵,从而使俄罗斯动画影片成为欧洲乃至世界电影节中一道不衰的风景。

第五章
南斯拉夫动画与萨格勒布学派

第一节　萨格勒布学派

在20世纪的60到80年代，曾经有两个国家的动画与处于垄断地位的迪斯尼动画有着截然不同的美学趣味和文化个性，在世界动画界引起广泛影响。为了表彰他们对动画艺术作出的贡献，他们皆被冠以"学派"之称——一个是中国的中国学派，一个是南斯拉夫的萨格勒布学派。萨格勒布学派在40年内制作了600余部动画片，并获得了400多个世界动画大奖。多少年来，萨格勒布像加拿大国家电影局一样成为世界各地动画热血青年向往的圣地。

南斯拉夫动画开创出了属于自己的风格和灵魂，开始以一个整体的形象出现在国际动画舞台上。一群工作在同一个电影制片厂、对动画理念与动画艺术有着相似的理解、作品风格相近的一群电影人被国际上尊称为萨格勒布学派。他们将自己鲜活跳跃的艺术灵魂注入每一部作品当中，制作的动画片受到了世界各地艺术家们的交口称赞。萨格勒布学派发端于1950年代，辉煌于1960年代，1980年代后因政治原因而渐渐淡出世界动画界的视野。

作为一个具有全新美学标准和独特文化个性的动画流派，萨格勒布学派以其独特且多元化的风格和深刻的内涵著称。学派在几十年的动画创作历程中，最常出现、最为集中的一个人物符号是以"受难的小人物"为代表的形象，这一形象是30年来在冷战阴影中，为了保持自己的独立与完整，而不惜以个体对抗全体、踽踽独行的前南斯拉夫人民的艰辛缩影。

第二节　南斯拉夫动画史

一、先驱者们

南斯拉夫动画创作具有悠长的历史，但其先驱者却是波兰

人塞格·塔嘎兹与犹太人马尔兄弟。1929年,塞格·塔嘎兹来到萨格勒布,制作用动画手法表现的广告、商标、剧情片的预告片以及教育片。而马尔兄弟则为萨格勒布动画带来了真正的活力。马尔兄弟为了躲避纳粹,变卖资产携带了大量资金从柏林移居到萨格勒布,并开设了广告公司——马尔汤影片公司。该公司平均每年制作两部宣导片,业绩兴隆,直至1936年广告片衰弱而告结束。

战争期间,南斯拉夫禁止任何形式的电影制作,当然也包括动画片。

二、战后

直到1945年,南斯拉夫再度获得自由,动画事业也开始重建。期间,法第尔·哈德兹克起了极其重要的作用。作为一位讽刺性杂志的编辑,他首先想到的是通过动画短片来庆祝南斯拉夫动画的复苏和其他东欧国家的独立。他拿出自己的稿费,制作出了第一部南斯拉夫动画艺术短片——《大会》(1949)。该作品讲述了一群阿尔巴尼亚青蛙妄想派遣一队蚊子攻击南斯拉夫的故事。当时由于哈德兹克对动画片制作的全过程不甚了解,因此17分钟的短片整整创作了两年,画了数千张精细的素描。但正因为如此,影片具备了独特的风格与耐看的画面,并使得法第尔·哈德兹克获准开设了战后南斯拉夫的第一家动画制片厂——杜加制片厂。作品《大会》的意义非凡与杜加制片厂的建立,标志着南斯拉夫动画事业的开始。

三、20世纪50年代

20世纪50年代初,南斯拉夫的经济摆脱了战争带来的阴影。铁托联合亚非拉国家,倡导不结盟运动,开始坚定地走独立自主的"第三条路线"。这决定了讽刺意味的政治性题材成为萨格勒布学派作品的重要表现内容。

冷战时期的南斯拉夫有机会接触到外界更多的文学艺术与动画讯息,早期美国UPA(联合制片公司)的作品、康定斯基、包豪斯、西方现代主义的抽象主义和表现主义,给了南斯拉夫动画家们不小的启示,促使他们拍摄出更具艺术性的动画广告片。资金与赛璐珞材料的有限,迫使他们思考节约制作成本的方法。在这种情况下,有限动画的方式和萨格勒布学派作品的创新形式诞生了。

(一)有限动画

"有限动画"实际上就是减少赛璐珞片的使用以节约动画制作成本的一种方法。它将动画作品中的动作表现尽量地减

少。当时用得最少的一部影片只用了8张赛璐珞片。在动作尽量地减少的基础上，动画家们汇集了更多的装饰性元素和大胆的电影语言，用单幅画面的艺术效果和奇思妙想来弥补动态的不足，不仅影片的艺术效果没有大打折扣而且作品还呈现出独特的视觉风格。这样做的视觉效果比用两倍的赛璐珞片张数所完成的作品更具视觉冲击力。有限动画虽然是经济困难时期不得已的做法，但它出人意料的表现力对萨格勒布学派的风格形成造成了深远的影响。

第五章
南斯拉夫动画与萨格勒布学派

（二）萨格勒布学派的第一个繁荣期

在用有限动画的方法成功创作了广告片的情况下，动画家们自发成立了萨格勒布电影公司，开始了真正意义上的动画影片的创作。期间，尼克拉·柯斯特拉克起了关键的作用。他想尽一切方法找来更多有志从事动画的艺术家，为好作品的诞生准备人才。电影公司在政府强大的资金后盾支持下，吸收了很多原来"杜加制片厂"的动画师。同时，一大批年轻人才也慕名而来，萨格勒布这个城市成为南斯拉夫动画制作中心，萨格勒布电影公司也成为一个品牌，开始制作大量的动画影片。

1956年，明确打上萨格勒布标签的动画作品《快乐的机器人》问世，为萨格勒布学派赢得了第一个奖项。以此片为标志，萨格勒布学派进入了第一个繁荣期。

萨格勒布电影公司在很短的时间内生产出许多高水准的动画片，让很多业内人士都为之惊叹，这主要归功于萨格勒布独特的动画制作环境。当时动画、描线、上色，以及其他辅助人员的工作岗位是固定的，他们都隶属于某家电影制片厂。而导演、漫画家、艺术指导等创作人员却没有固定的归属，他们是自由的艺术家。他们会视具体情况不时地变换职业角色，根据需要在编剧、导演或是艺术指导之间自由转换。这一时期好片迭出，萨格勒布学派迎来了它的鼎盛时期。如：1959年的《冲锋枪协奏曲》和《月亮上的奶牛》，1962年获得了第34届奥斯卡最佳动画短片奖的动画片《代用品》（图5-2-1）等等，这种状态一直延续了八年。

（三）杜桑·伏科维奇

杜桑·伏科维奇出生于1927年，1998年去世，是一个屡获殊荣的漫画家和导演，是萨格勒布学派第一个繁荣时期的领袖之一。

1953年，他加入萨格勒布电影制片厂，在那里工作了四十多年。

1959年，他拍摄了《冲锋枪协奏曲》和《月亮上的奶牛》两部影片；1961年他的动画短片《代用品》为他赢得了奥斯卡最

图5-2-1 《代用品》

佳动画短片奖;1964年他的另一部作品《游戏》获奥斯卡奖提名。他的作品经常采用讽刺漫画的形式,强调线条本身的动感和角色的塑造,并不太关注背景。影片看似简单可笑,但回味悠长,寓意深刻,有很强的时代感,传达出那个在传统文明与现代撞击的时代特有的气氛,呼唤人类个性的解放和回归。杜桑·伏科维奇的动画短片既有本土特有的幽默和揶揄,又有一种对人类群体命运的关注情怀。

这一时期还需提及的重要人物和他们的作品有尼科拉·科斯特拉克的《首映之夜》,瓦特洛斯拉夫·密密卡的《孤独》、《检察官回乡》、《天天编年史》和《伤寒》及瓦拉多·克里斯托的《钻石盗窃大案》和《愚侠先生》。

1958年对萨格勒布学派而言是有着重要意义的一年。他们先是在奥伯豪森折桂荣归。接着,瓦特洛斯拉夫·密密卡的作品《孤独》赢得了威尼斯电影节的荣誉奖。同年,全部的萨格勒布动画影片被评论家和观察家视为当年戛纳电影节的夺金热门而引起轰动。电影史学家乔治·萨杜尔此时第一次用萨格勒布学派来称呼这一动画创作群体,很快,这一称谓在世界动画影坛声名鹊起。

四、20世纪60年代中后期

萨格勒布学派在世界出名后,萨格勒布电影公司开始实施新的管理制度——艺术指导制。这种做法的优势是使整体的作品创作更加有效率,但负面影响也随之而来且不可小觑。一些年轻的艺术家不得不压抑自己的个性来服从整体的风格要求。这项不甚合理的制度造成的后果是,动画片的创作渐渐走向低谷,大量优秀人才在不断流失中。直到20世纪60年代中后期,南斯拉夫国内要求言论自由的运动此起彼伏,在此压力下,艺术指导制不得不告一段落。

萨格勒布学派的艺术家提出的"动画片必须是艺术电影"的观念成为该时期南斯拉夫动画片创作的理念。因此,一批电影语言更自由,表现更大胆的带有浓厚个人色彩和实验色彩的动画短片纷纷涌现出来。

(一)纳德里耶科·德拉季奇

纳德里耶科·德拉季奇是这一时期最具代表性的人物。生于1936年的德拉季奇曾经是一位著名的卡通画家,他的第一部影片《挽歌》就取材于自己之前一本卡通读物。1966年,德拉季奇完成了他的一部重要作品《驯服野马的人》,该片的剧作是密密卡。影片中的野马隐喻当时占据主导的工业文明,既表现了对工业化社会发展力量的赞美,同时更表现出对这种

力量任之发展后可能出现的局面的担忧。

德拉季奇的作品中虽然也能见到沿袭之前萨格勒布学派经常使用的造型手法，如：拼贴、抽象的图案等等，但这些因素并没有成为他的标志。他的电影语言创新之处在于大胆挑战了人们司空见惯的事物。在德拉季奇的影片中，每一件物体都可以随意改变自身的物理特性，充满着作者无限的想象与主观色彩。比如在《无限可能》中，主角看到天空和星星流泻进一扇窗户，想将他淹没；在《日记》中，观察家们被浸泡在下落的文件图形中；在他1982年拍摄的影片《我戒烟的那一天》中，片中的环境甚至为了体现主角的轮廓线而不时被擦去。正是这个不断活动的、夸张变形的世界成为德拉季奇影片最大的共同特点，丰富大胆的创想使影片不仅出乎人意料，而且充满了逗笑的噱头。

德拉季奇的卓越之处还在于他影片中的想象——折射出人性冷漠和贪婪的一面，创造出一种非同寻常的气氛，来表达更为深刻的主题，荒唐中隐藏着悲凉。从这个角度看，德拉季奇的创作动机与乌科提克、密密卡是一脉相承的。

如果说德拉季奇的幽默是带着悲剧色彩的，那么同一时期另一位杰出的艺术家左兰托科·格里吉科的幽默则充满喜剧色彩。

（二）左兰托科·格里吉科

1956年，左兰托科·格里吉科完成了处女作《魔鬼的工作》。同年，他还拍摄完成了《音乐猪》，影片讲述的是一只有音乐天赋的不幸的小猪的故事，表现出其他作者所没有的生机和活力。1966年到1979年是格里吉科创作的高峰期，他相继拍摄了《小与大》、《鞋的发明者》，以及好评如潮的《乐观与悲观》、《鸟与虫》等多部作品。

格里吉科特别善于制造荒唐场面，从人们的不良情绪中发掘笑料，比如敌对、焦虑等等。格里吉科的喜剧带有浓厚的斯拉夫民族特色：对生命本身的冷眼旁观以及笑中带泪的结局。比如在影片《小与大》中，接二连三地出现一些滑稽的热闹情节，叙事主线其实就是一场追斗。纵观格里吉科15年的动画片创作生涯，他可以称得上是萨格勒布学派最有想象力的作者，影片风格一以贯之，特色鲜明，使人一望而知是格里吉科的作品，成为最具明显标签的"作者电影"。

同为喜剧动画艺术片作者，博日维奇·多夫尼克维克的风格与上两位有所不同，他不太看重影片的噱头和幽默感，而是侧重主题自身的变化发展。

（三）博日维奇·多夫尼克维克

博日维奇·多夫尼克维克最有名的作品《无题》，这部拍

第五章
南斯拉夫动画与
萨格勒布学派

摄于1964年的影片为他赢得了许多奖项。《无题》讲述一个小角色想在电影里好好地露个脸，但是总是被电影开始和结尾是那些没完没了的字幕挤兑出局的故事。当那些不厌其烦出现的题名终于结束的时候，影片也结束了。

（四）波尔多·耶多夫尼科维奇

波尔多生于1930年，是萨格勒布学派的创始人之一，于1949年参与制作了南斯拉夫第一部动画艺术短片《大会》。

波尔多曾经从事过报纸漫画的创作，他将鲜明的简笔漫画风格带入到他的影片中。1965年的影片《好奇心》（图5-2-2）是他的代表作品。《好奇心》是第一部使用空白作为背景的动画短片，也是尝试表现心理动画的代表作之一。空白在作品中作为一个不确定性的中性背景出现，通过人物或物件瞬间的行动与变化，空白的背景随着剧情的变化经过观众的想象转化成一条小路、一片草地、一片大海等。导演还把漫画这种带有讽刺意味的创作方式延续到了他的动画制作中。《好奇心》以鲜明的简笔画风格，夸张幽默的情节设置，挖苦、嘲讽了"好奇心"这种人类由来已久的特性，给了人们耳目一新的视觉感受。这部短片的镜头从始至终几乎没有变化，就如同一个舞台，人们在台上走来走去。虽然同样都是匆匆的过客，有着同样的好奇心，但却演绎着不尽相同的情节。片中有一个贯穿始终的骑自行车的人，就像串糖葫芦一样把每一段小情节连到了一起，使短片看似形散而意不散，并让人们在不经意间感受到了时间的流动。这也可能是导演煞费苦心，要保持全片完整性最关键的一笔。

图5-2-2 《好奇心》

波尔多的创作一直很活跃，从1960年代到1980年代都有杰出的作品问世。他的影片通常表现社会中最普通的人，关注这些人的心理与人性是他一贯的主题内容。他的作品充满智慧，用含蓄的方式昭示芸芸众生的命运与足迹。如1970年作品《爱花者》讲述一种新的发明——会爆炸的花问世后，受到了人们的追捧，但最终的结果是越来越多的花把整个世界炸开了花。1978年的作品《学走路》（图5-2-3）讲述一个个想当然的人都试着教会一个男孩走路的故事，最终孩子明白了自然走路方式才是适合自己的。相对其他萨格勒布学派的艺术家的"作者电影"，波尔多的作品并没有时代的特色，他关心的不只是此刻的世界，而是人类永远的命运难题。

除了动画片之外，波尔多还设计制作卡通、插图、漫画和平面设计作品。在他50年漫长的艺术生涯中，波尔多为萨格勒布现代动画电影作出许多贡献，其独立动画影片获得过一系列国际奖项。

图5-2-3 《学走路》

随着萨格勒布学派在国际动画界知名度的不断攀升,1972年,第一届萨格勒布世界动画电影节成功举办。因有计划经济强大的资金支持,该电影节自设艺术委员会而不受赞助商影响,更看重作品在艺术上的表现力,追求动画的实验性,商业氛围较淡。1980年,萨格勒布世界动画电影节接待了以上海美术电影制片厂为主的中国动画艺术家,这也是"文革"后中国动画界参加的第一个国际电影节。

之后,由于内忧外患的困扰,萨格勒布世界动画电影节曾经有六年时间陷入停顿。同样的原因,20世纪80年代末,萨格勒布学派的艺术创作也开始步入低谷。但是萨格勒布动画艺术的光辉已经载入世界动画史册。

第五章
南斯拉夫动画与
萨格勒布学派

小 结

整个萨格勒布的动画历史都体现了一种实验精神。计划经济环境下的强大资金支持成为前南斯拉夫实验动画走向辉煌的最有力保证。

萨格勒布学派的动画家勇于尝试各种新的方式,为世界贡献了充满先锋实验精神、独特而深具个性的作品。采用有限动画的方式使萨格勒布学派彻底摆脱了迪士尼的创作模式,产生了独特的视觉效果,在世界动画舞台上奠定了自己独特鲜明的地位。

无论斯拉夫民族在政治上经历怎样的变革,萨格勒布学派在世界动画史上的地位及其为连接东西方动画艺术家所作出的杰出贡献,都是不容忽视的。南斯拉夫人不仅通过自己的努力为动画艺术涂抹了一笔重彩,同时还把世界各国艺术家联系起来,使他们相互帮助、相互鼓励、相互协作。正如国际动画影片协会会长、英国电影联合会会长约翰·哈拉斯所评价的那样,"毫无疑问,欧洲动画中最饶富趣味的鲜花之一绽放于南斯拉夫这个国家,而这必须归功于萨格勒布电影制片厂的显著成就","萨格勒布学派成就的辉煌,迄今亦无人能逾越"。

第六章
中国动画与中国学派

中国动画电影始于20世纪20年代,"万氏兄弟"在上海拍摄了中国最早的一批动画片,其中影响较大的是1941年的动画长片《铁扇公主》(图6-0-1)。后由于无人投资,《铁扇公主》之后的动画制作被迫在1942年终止创作。40年代初,钱家骏(图6-0-2)等在重庆摄制了动画短片《农家乐》,但也未获得进一步的发展。1947年,陈波儿(图6-0-3)与日本动画专家方明(持永只仁)(图6-0-4)在东北解放区拍摄的木偶片《皇帝梦》和动画片《瓮中之鳖》揭开了新中国动画电影的序幕。

图6-0-1 《铁扇公主》

图6-0-2 钱家骏

图6-0-3 陈波儿

图6-0-4 方明

第一节 中国学派

世界动画领域，各流派比比皆是，但被誉为学派的全球范围只有两个国家的动画。中国学派是除南斯拉夫萨格勒布学派之外的另一个。

中国学派是对中国动画的赞誉，也是具有浓郁中国民族特色动画作品的代名词。

尽管中国学派的内涵难以界定，但它的含义还是明确的。中国学派是指在特定时期内具有鲜明特色的中国动画作品，提及中国学派的作品必然会涉及它们的创作者，因此，中国学派不仅仅是指作品，同时也包括从事这些作品的创作者们。

1949年，专门摄制美术片的机构——美术片组在长春东北电影制片厂成立，漫画家特伟与画家靳夕成为主要领导人。1950年，片组迁至上海，成为上海电影制片厂的一部分。随着人员的不断扩大，1957年建立了上海美术电影制片厂。从此，中国动画电影就以上海为基地，迅速繁荣发展起来。动画生产长期只有上海美术电影制片厂一枝独秀的局面直到1978年才被打破。随着中国改革开放的到来，从1978年到80年代末，全国各地陆续建立了几十家动画拍摄基地。

1937年，世界上第一部彩色影院片《白雪公主和七个小矮人》诞生了，并获得了非常好的商业回报。因此，中国一些电影厂的资本家也萌生了制作大型动画的念头。当时的新华联合影业公司专门成立了卡通部，聘请中国动画的先驱者之一万古蟾为主管，决定拍摄动画影院片《铁扇公主》，并于1941年9月最终摄制完成。

《铁扇公主》是亚洲的第一部动画长片，时长80分钟。《铁扇公主》编剧为王乾白，由万籁鸣、万古蟾联合执导，情节出自《西游记》，万氏兄弟经过慎重考虑选择了《西游记》中孙悟空三借芭蕉扇的片段，颇有深意。在当时抗日战争的时代背景下，孙悟空这个深入人心的抗争形象无疑很恰当地传达了作者反抗侵略的意图。在文艺作品中注入符合时代需求的精神、寓教于乐、文以载道的中国文艺作品的一贯传统在这部动画作品中已经清晰地呈现，它影响了之后中国动画的发展道路。

影片故事曲折生动，极具想象力与夸张手法的运用，使得该片引人入胜。如孙悟空变小虫钻进铁扇公主腹内大闹、孙悟空化作牛魔王的模样从铁扇公主手中骗到真扇、牛魔王又化作猪八戒的模样从孙悟空手中骗回扇子等许多情节，都处理得妙趣横生。影片吸收中国戏曲造型艺术的特点，赋予孙悟空、猪八戒、铁扇公主等人物以鲜明的个性特征。更难能可

贵的是，孙悟空在万籁鸣的创作中获得了延续和成长。从钻入铁扇公主的肚子小打小闹一番，到上至天庭大大搅和一场，万籁鸣将《西游记》原著中孙悟空被收复的下场改为孙悟空最终获得胜利的结局，表现出万籁鸣作为一位艺术家追求自由表达的自觉性。

第六章
中国动画与中国学派

万籁鸣在回顾《大闹天宫》(图6-1-1)创作过程时曾说："孙悟空的外形和内在品质方面包含了他所具有的猴、神、人三者的特点，缺一不可。"万籁鸣运用他独特的动画创作，赋予了中国人民千百年来十分熟悉的孙悟空充满人性化的诠释和全新的命运，因此，获得了几代中国观众的强烈共鸣。

日本动画大师手冢治虫深深地被《铁扇公主》的艺术魅力所感染，由此决定终身从事动画事业，《铁扇公主》在当时世界范围造成的影响力可见一斑。

图6-1-1 《大闹天宫》

在1937年之前，中国动画的创始人"万氏兄弟"本为兄弟四人：万籁鸣、万古蟾、万超尘和万涤寰。1937年抗日战争全面爆发以后，为投身抗日宣传工作，万氏兄弟的老大、老二、老三离开上海来到设在武汉的中国电影制片厂，老四万涤寰被留下以开设照相馆为业照顾万氏家小。从此，中国动画事业的"万氏四兄弟"就成了"万氏三兄弟"。

从万氏兄弟初步掌握动画制作原理(1921)到中国第一部动画片《大闹画室》(1926)、中国第一部有声动画片《骆驼献舞》(1935)、中国第一部动画片长片《铁扇公主》(1941)，以及中国第一部剪纸片《猪八戒吃西瓜》(1958)的诞生，万氏兄弟倾入了大量的智慧与汗水，开创了中国的动画并迅速将其推向世界领先的水平，成就了中国动画一度的辉煌。

万籁鸣、万古蟾、万超尘和万涤寰的父亲做绸缎生意，略懂美术；母亲心灵手巧，会绣花剪纸。兄弟们自幼就爱东涂西画。晚上妈妈常借着烛光为他们做"兔儿拜月"、"老农晚归"和鸡、狗、羊等各种手影逗乐，他们常常看得入迷。以后他们又迷上了皮影戏，还在家里扯起白布幔，剪上几个小纸人，自演"影戏"取乐。18岁那年，大万考入上海商务印书馆美术部。接着，古蟾、超尘、涤寰也陆续从美专毕业，考入商务印书馆影戏部工作。从此，四兄弟就挤在亭子间里不断地为书报杂志绘图。当他们看了外国的动画电影片后，最大的心愿就是如何让画稿中的人物活动起来。

就在20世纪20年代初的一个夏日的晚上，万氏兄弟挤在一间狭小闷热的亭子间里，在一本厚簿子的每一页的角上一口气画了几十页猫捉老鼠的图画。他们故意把猫和老鼠的距离越画越近，然后急速翻动簿子的页角。只见猫儿飞跑着

中外动画史略

去捉老鼠，老鼠也在拼命地奔逃。当时，外国人谁肯把卡通电影的秘密向外公布？万氏兄弟靠着自己不断努力的尝试与钻研，终于破解了动画的奥秘，找到了开启我国制作动画电影大门的钥匙。

第二节　中国学派发展历程

一般认为，20世纪60年代是中国动画电影的最高峰，"文革"结束后，动画片开始复苏，并在20世纪80年代重新达到高峰。两个高峰的发展历程也即是中国学派的发展史。

一、1955—1958，民族化的开端时期

1956年毛泽东提出"百花齐放，百家争鸣"以及"古为今用、洋为中用"的文艺方针，创作氛围比较宽松。1956年《骄傲的将军》开始了全面进行民族化探索，中国学派开始酝酿和创立。这一时期，"创民族风格"成为全体动画创作者有意识的追求。民族性元素融入到了不同片种中，从木偶片发展到了动画片，在作品的视听形式上大量借鉴中国传统戏曲元素。

（一）《骄傲的将军》与特伟

1.《骄傲的将军》

《骄傲的将军》(图6-2-1)在中国动画史上占有重要的地位，为日后出现的彰显中国民族风格的动画起了带头作用。这是一部全面进行民族化探索的影片，在创作上借鉴了中国的传统戏曲尤其是京剧的许多因素。作品在人物造型、背景设计、动作设计、对白等方面都极具中国民族特色。片中音乐大量运用京剧锣鼓；人物造型采用了京剧脸谱，将军是大花脸，食客师爷则是二花脸；场景安排上强调舞台感和空间感，颇有特色；动作设计吸取了戏曲艺术中程式化的表演；许多人物的语言和动作是动画设计师们依照演员的表演设计的。

2. 特伟

特伟(图6-2-2)原名盛松，1915年生于上海，中国水墨动画片的创造者之一，中国学派的创始人。他自幼爱好绘画，但家境贫寒，无法上学，凭着天赋与毅力自学成材。1949年特伟在长春电影制片厂负责组建美术片组。1950年该组迁至上海，并于1957年建成上海美术电影制片厂，特伟任厂长。

特伟作为上海美术电影制片厂首任厂长，摆脱模仿，力主创新，积极拓宽动画片种，坚持走民族化道路，掀起百花齐放的高潮。从《骄傲的将军》到《金猴降妖》，特伟的民族主义主张

(a)《骄傲的将军》剧照

(b)《骄傲的将军》工作照

(c)《骄傲的将军》分镜

(d)《骄傲的将军》剧照

图6-2-1

图6-2-2 特伟在法国安纳西获ASIFA大奖

一以贯之。他的代表作在国内外连连获奖。在他鼎力支持下，剪纸片和折纸片等富有民族特色的新片种成功开发，《金色的海螺》享誉国际，《大闹天宫》《哪吒闹海》等一系列经典作品也相继诞生，确立了中国学派在世界动画中的重要地位。特伟先生可说是新中国动画的泰山北斗，1989年第一届中国电影节组织委员会授予他"中国电影节荣誉奖"，日本广岛电影节邀请他担任评委，英国剑桥名人录将他收录其中，特伟先生还是至今唯一获得ASIFA（世界动画学会）所授"艺术成就奖"的中国人。

特伟主要作品还有《好朋友》(1954,导演)、《小蝌蚪找妈妈》(1960,艺术指导)、《牧笛》(1963,与钱家骏合作导演)、《金猴降妖》(1984,与严定宪、林文肖合作导演)、《山水情》(1988,与阎善春、马克宣合作导演)。

（二）《渔童》与万古蟾

1.《渔童》

《渔童》（图6-2-3）是继中国第一部剪纸片《猪八戒吃西瓜》（图6-2-4）之后的第二部剪纸片。为了增强剪纸动画片的空间感，作品进行了以下探索。第一，影片使用了多层景的处理，改观了剪纸动画纯粹平面的不足。第二，充分运用电影的多景别交替处理的手法，增强剪纸动画的表现力。第三，在剪纸片中使用了动画的手段，丰富了视觉效果，如：金鱼的游动、水珠的滚动及波浪的处理。片中人物性格鲜明，正义的可爱渔童、白胡子老翁，还有势利眼县官都各具特色。渔童头扎双髻，身穿红衣绿裤，浓眉大眼，活泼可爱，平面化的舞蹈性动作呈现出强烈的装饰美感。其中夜里渔童钓鱼那幕堪称动画经典，优美的歌曲、灵动的动作、绚丽的色彩，让人难忘。片中外国传教师蹩脚的中国话处理，如："捞头（老头），愚盆是窝们国家地（渔盆是我们国家的）"的处理使人物呼之欲出。

图6-2-3 《渔童》

图6-2-4 《猪八戒吃西瓜》（导演万古蟾）

撇开作品的政治观点,《渔童》从艺术形式上而言,应是一部传世的经典之作。

2. 万古蟾

万古蟾生于1899年,与万籁鸣是孪生兄弟。万古蟾1956年起任上海美术电影制片厂导演,并开始剪纸动画的研究创制工作。在他的领导下,经过一年多的反复试验,1958年中国第一部独具特色的剪纸片《猪八戒吃西瓜》拍摄完成,剪纸片的诞生为中国美术电影增添了一个新的表现形式。

万古蟾的主要作品还有《铁扇公主》(1941,与万籁鸣、万超尘、万涤寰合作导演、动作设计)、《猪八戒吃西瓜》(1958,导演)、《渔童》(1959,导演)、《人参娃娃》(1961,导演)、《金色的海螺》(1963,与钱运达合作导演)。

二、1958—1961,民族化的发展时期

这一阶段的动画创作处在"大跃进"的时代背景下,动画作品的数量上确实体现了"跃进",但作品质量良莠不齐。

1960年的"美术电影展览会"在北京、上海等八大城市展出后产生了广泛的影响。同年,该展览又在香港成功展出,使中国动画在海外获得了更大的声誉。至此,中国动画的创作呈现出求精求新的趋势。

(一)《聪明的鸭子》(导演:虞哲光,1960)(图6-2-5)

这部童话题材的影片讲述了黑头、绿头、红头三只小鸭机智、巧妙地战胜小黑猫的故事。这是中国第一部折纸片,它的诞生又为中国动画增添了一个片种。折纸动画片与剪纸片相比,更具有鲜明的立体感。影片深受少年儿童特别是幼儿的喜欢。该片于1981年参加意大利第十一届吉福尼国际儿童电影节,受到好评。

(二)《大闹天宫》与万籁鸣

1.《大闹天宫》

《大闹天宫》(导演:万籁鸣、唐澄)(上、下集)(图6-2-6)分别于1961年、1964年出品于上海美术电影制片厂。影片荣获第一届中国电影"百花奖"最佳美术片奖、第二次全国少年儿童文艺创作评奖委员会一等奖、捷克斯洛伐克第十三届卡罗维发利国际电影节短片特别奖、英国伦敦国际电影节本年度杰出电影。

《大闹天宫》根据《西游记》改编,写孙悟空龙宫借宝、天庭为官、不满被贬、大闹天宫、回花果山称王的故事。影片汲取中国传统的绘画、音乐和表演等艺术特点,具有鲜明的民族风格。配乐也使用了京剧的锣鼓点,是非常能体现中国传统艺术的一

图6-2-5 《聪明的鸭子》(导演虞哲光)

图6-2-6 《大闹天宫》

部佳作。

《大闹天宫》是一部在中国动画史上极为著名的影片,因为这部影片代表了中国动画片制作的一个高峰,同时也是中国动画片民族化成熟的标志作品。其民族化的成熟表现在剧本、造型、音乐、表演地等各个方面。剧本改编自中国古代神话故事《西游记》。为了让影片的故事更加通俗、更加国际化,动画片将孙悟空在文学作品中的反抗精神发扬光大,但修改了小说中孙悟空最后皈依佛门的处理。影片的美术设计有着鲜明的民族特色。影片以浓郁民族风格和奇妙的神话色彩,刻画出孙悟空天不怕地不怕,敢于和天庭抗争的叛逆性格。他既有人的思想感情,又流露猴子的机灵,具有猴、神、人三者统一的特点。同时,片中也塑造了各具特色的反面人物:貌似端庄,眉宇间却流露杀机的玉皇大帝;口蜜腹剑的太白金星;不可一世的巨灵神等等。背景设计突出神话的幻境,丰富了神话气氛和色彩。人物表演吸取京剧程式化动作和对白形式,以民乐伴奏,运用锣鼓打击乐来加强效果,浓郁的京剧韵味使影片的民族特色体现得淋漓尽致。影片的色彩设计汲取了中国民间艺术的特点,以红、黄、青、黑、白等浓重鲜明、富有装饰性的颜色为作主体,凸显出中国人独有的审美取向。

2. 万籁鸣

万籁鸣(图6-2-7)生于1899年。1954年,万籁鸣从香港回到上海,在上海美术电影制片厂任导演,是中国影协的第三、第四届理事。

万籁鸣的主要作品还有《铁扇公主》(1940,与万古蟾、万超尘、万涤寰合作导演、动作设计)、《野外的遭遇》(1955)、《大红花》(1956)、《墙上的画》(1957)、《美丽的小金鱼》(1958)、《美妙的颜色》(1958)等。

(a) 万籁鸣（中）与手冢治虫（左一） (b) 手冢治虫赠予万籁鸣的画 (c) 孙悟空与阿童木在一起（万籁鸣与手冢治虫）

图6-2-7 万籁鸣

图6-2-8 《小蝌蚪找妈妈》

（三）《小蝌蚪找妈妈》（导演：唐澄等，1961）

《小蝌蚪找妈妈》（图6-2-8）是中国第一部水墨动画片，创作者充分发挥了中国传统水墨画的特点，将"笔墨情趣"成功地搬上了银幕，其视觉效果比一般的单线平涂动画要丰满得多。影片中小蝌蚪的形象造型取自齐白石的《蛙声十里出山泉》一画，面对没有任何表情器官的小墨点，创作者巧妙地利用其游动时队形的变换和快慢节奏来表达细腻的情感。本片的背景设计采用了中国传统绘画的"留白"处理。画面上形象极少，传递出无限的空间感受，具有独特的艺术风格和鲜明的中国民族特色。影片的音乐也十分出色，古琴和琵琶弹奏出乐曲的超然美感。摄影是水墨动画片制作的关键。与单线平涂动画的动画片相比，水墨动画片摄影工作量大、技术精度要求更高。

《小蝌蚪找妈妈》获1961年获瑞士洛迦诺国际电影节短片银帆奖、1962年第一届中国电影"百花奖"最佳美术片奖、1964年获法国戛纳国际电影节荣誉奖、1978年获南斯拉夫萨格勒布国际动画片电影节一等奖、1981年获巴黎蓬皮杜文化中心国际儿童和青年节二等奖。

三、1961—1965，民族化的成熟时期

1961年，上海美术电影制片厂创造出了第一部水墨动画《小蝌蚪找妈妈》，把典雅的中国水墨与动画电影相结合，形成了最具中国特色的艺术风格。1963年上海美术电影制片厂又完成了第二部水墨动画《牧笛》的创作。《小蝌蚪找妈妈》和《牧笛》以优美的画面和诗的意境，使动画艺术进入更高的审美境界，令人耳目一新。

第六章
中国动画与中国学派

1963年的大型木偶片《孔雀公主》以其生动的情节、恢弘的场景，表现了中国傣族地区的美丽神话。影片的精湛技巧标志着木偶片艺术的成熟。同年的剪纸片《金色的海螺》是这一时期剪纸片中最出色的作品，它发挥了镂刻艺术的特色，将剪纸这门古老的民间传统艺术表达得绚丽多彩。此外，《小鲤鱼跳龙门》《谁唱得最好》《济公斗蟋蟀》《人参娃娃》《没头脑和不高兴》《红军桥》《草原英雄小姐妹》等，都是这一时期摄制的一批优秀影片。

总之，1961年到1965年的民族化成熟时期的中国动画佳作群集，片种、风格多样。不少作品成为中国动画至今都无法超越的经典。

（一）《没头脑与不高兴》（导演：张松林，1962）

《没头脑和不高兴》（图6-2-9）中有两个孩子，一个叫"没头脑"，做起事来丢三落四，总要出点差错；一个叫"不高兴"，老是别别扭扭，和别人唱反调。人家劝他们改掉坏脾气，两个孩子都听不进去。为了帮助他们改正缺点，影片导演让他们变成了大人。整部影片格调轻快、活泼，动作夸张，使人百看不厌，回味无穷，上映后受到孩子的欢迎。

《没头脑和不高兴》充分发挥了动画片高度假定性的特质，成为一部现代儿童题材的经典动画。人物造型采用了简洁稚扑的儿童漫画风格，简练夸张并融入装饰性等因素，给人一种可爱的印象；背景设计都以单线勾勒轮廓，以突出儿童画的方、直、平面性与简单性。

（二）《牧笛》与特伟、钱家骏

1.《牧笛》

《牧笛》（导演：特伟、钱家骏，1963）（图6-2-10）用水墨的方式、抒情的笔调，向观众呈现出一幅清丽淡雅的田园风光。一个善于吹奏短笛的牧童一次早出放牧，歇在一棵大树上朦胧地进入梦乡。梦中他似乎醒了，却找不到自己的水牛。于是他沿着山路寻入深谷旷野，一路上询问顽童、樵夫和渔翁。在他们指引下，他来到一个风景迷人的幽境。那里峰峦雄奇，飞瀑从悬崖上奔泻而下，直落在岩石上，铮铮作响，组成奇妙的乐声。激流奔向碧绿深潭，牧童看见自己的水牛正匍伏在潭边欣赏着美景。他要水牛跟他回去，水牛却流连忘返，甚至与小主人反目。牧童又气又急，忽然想起了短笛，就折竹制成笛子，吹奏他那动人的乐曲。水牛听到这熟悉的音乐，循声而去，慢慢依偎在牧童身边。牧童欣喜地拥抱着水牛。梦醒了，时已黄昏，他牵着牛，迎着夕阳归去。

图6-2-9 《没头脑和不高兴》

中外动画史略

影片故事简单,通过牧童"失牛、找牛、得牛"的情节,抒发牧童与水牛间的亲密关系,最后牧童用竹笛的音乐战胜了代表大自然的瀑布,赢得水牛归来,从而完成影片的主题:"艺术高于自然"。与中国第一部水墨动画片《小蝌蚪找妈妈》相比,该片弱化叙事,突出视听的美感。通过镜头语言的运用展示出一幅幅幽远、清淡、柔美的画面,传达出一种宁静纯然的喜悦。片中音乐烘托渲染着画面,成为影片中重要的独立元素,而非背景音乐。影片中水牛是根据画家李可染的风格绘制的。李可染画的水牛,气宇轩昂,质朴无华,有独特的风姿。为了这部影片,他特地画了十四幅水牛和牧童的水墨画,给绘制组作参考。影片聘请山水画家方济众担任背景设计。创作者并没有因为水墨的写意而使片中所有的东西都写意起来,而是正确把握了作为电影来体现水墨情趣的分寸感。*

《牧笛》将电影、绘画、音乐等艺术形式完美地结合在一起,是一部具有纯艺术电影风格的影片之一。《牧笛》1979年获丹麦顾登塞国际童话电影节金质奖。

2. 钱家骏

钱家骏1916年出生,江苏吴江人。原名钱云林,笔名田丁。美术片导演、电影教育家、电影总技师,创研水墨动画制片工艺人之一。

钱家骏1937年毕业于苏州美术专科学校,同年任南京励志社美术股干事。1940年在重庆编写并主绘中国早期的有声动画片《农家乐》。1941年后在国立社会教育学院电化教育系任动画课讲师、副教授、教授。1946年任励志社卡通股主任。1948年任中国电影制片厂编导兼美工室主任。建国后,历任苏州美术专科学校教师兼动画科主任,北京中央电影学校动画专修科教授兼主任,上海电影专科学校动画系主任、教授。1957年起任上海美术电影制片厂总技师、导演。

钱家骏先生是中国动画专业的创始人,他创办了动画科并任主任职务,培养了大量动画人才,为中国动画发展作出了卓越的贡献,是我国动画电影事业发展的重要人物之一。撰写了中国最早系统论述动画理论的学术文章,提出用"动画"一词替代"卡通",沿用至今(见《一个动画者的足迹》香港 龙动画 2016年 珊朱)。

钱家骏通过一次次的不懈努力,试验、开拓、研制与解决了动画的关键技术问题,如:动画上色专用彩色颜料配方,为中国

图6-2-10 《牧笛》

* 见聂欣如《动画概论》(第二版),上海复旦大学出版社,2009年9月。

彩色动画片的发展奠定了基础;20世纪60年代初,与特伟以及唐澄、阿达、段孝萱等共同创研水墨动画制片工艺,解决了水墨动画关键技术难题,1985年获文化部科技成果一等奖、1987年获国家科技成果二等奖。

钱家骏的主要作品还有《农家乐》(编剧、造型、分镜头绘制,1940),该片是中国第一部有声抗日动画短片,是最早向海外发行的动画片、《乌鸦为什么是黑的》(1955,与李克弱合作导演)、《一幅僮锦》(1958,导演)(图6-2-11)、《小蝌蚪找妈妈》(1960,技术指导)、《九色鹿》(1981,与戴铁郎合作导演)。

(三)《孔雀公主》(导演:靳夕,1963)

《孔雀公主》(图6-2-12)是中国第一部大型木偶片,全片长90分钟。作品根据傣族长篇叙事诗《召树屯》改编,讲述王子召树屯爱上了美丽的孔雀公主,为奸臣所妒。奸臣设计使王子远征,公主被迫出走。经过千山万水,两人终于重获团圆的故事。

影片情节曲折,人物众多,有孔雀独舞和众人共舞的场面,富有傣族风情。著名书画大师程十发为该片做造型设计。片中人物姿态各异,并能做出多种表情。动作复杂灵活,甚至连手指关节都可以伸展自如,显示出高超精湛的中国木偶技艺,是木偶片中一部具有代表性的作品。创作者选择爱情作为该片的主题,这在当时的中国动画作品中是极为罕见的,它突破了中国动画以儿童为受众的定位。

图6-2-11 《一幅僮锦》(导演钱家骏)

图6-2-12 《孔雀公主》

图6-2-13 《金色的海螺》

（四）《金色的海螺》（导演：万古蟾，1963）

影片《金色的海螺》（图6-2-13）是根据阮章竞的同名抒情长诗改编，描述打渔青年经过种种考验，终于与珊瑚岛上的海螺姑娘共同生活的故事。影片在叙事上采用了叙事诗的方法，将诗化的语言、诗化的美术形式与诗化的表演完美地融合在一起。

该作品是传统镂刻工艺表现抒情题材的典范。片中人物造型以雕镂刻剪的工艺为主，兼具皮影、窗花、剪纸等表现技巧，将静止的剪刻形象变得栩栩如生、色调斑斓；背景设计色彩优美，镂刻精细，海底珊瑚仙岛的景色尤为迷人，成功地体现了剪纸片的艺术特点和民族风格；动作设计充分借鉴了中国传统戏曲的表演程式，尽量发挥绘画、皮影、木偶的表现优势，成功地创作出了具有中国民族特色的剪纸片的表演技巧。这部影片在造型和表演上都表现出成熟的风格。与以往的剪纸片相比，该片的装饰性和民族特征更加浓烈，堪称中国剪纸成熟民族风格和高超艺术技巧的代表作。

（五）《草原英雄小姐妹》与钱运达

1.《草原英雄小姐妹》

《草原英雄小姐妹》（导演：钱运达，1965）（图6-2-14）是我国第一部写实的动画片，从内容到形式都是仿真的。影片根据内蒙古乌兰察布盟达茂联合旗两位蒙族小姑娘龙梅和玉荣冒着风雪抢救公社羊群的真实事迹改编，描写姐妹俩为保护集体财产与暴风雪作斗争的惊人毅力。

《草原英雄小姐妹》根据真人真事改编，从造型和场景上均采取写实的手法，是中国写实动画领域中一次了不起的尝试，是写实题材动画的大制作。

图6-2-14 《草原英雄小姐妹》

影片在人物造型、动作设计与音乐方面获得了成功。这虽然是一部写实的作品，但创作者还是根据动画艺术的特点进行了必要的夸张，既考虑到动画艺术的特点又兼顾到了写实风格与民族地方色彩，有效结合了各人物的性格特征，调动各种艺术手段去刻画人物、渲染气氛，取得了很好的效果，创作出了不少感动观众的场面。影片主题曲富有时代感，因其优美明朗的旋律和轻快动感的节奏而成为我国较早流传的动画歌曲。

但遗憾的是，今天的写实流派风靡日本，甚至在全世界范围内异军突起，而我国的写实动画在1965年的《草原英雄小姐妹》后却没有再继续进一步进行探索与实践。

2. 钱运达

钱运达（图6-2-15）1929年生于扬州。1950年于中南文艺学院美术系专科毕业。1954年赴捷克留学，在布拉格工艺美术学院实用绘画系学习动画专业。1959年回国，进入上海美术电影制片厂，先后任动画设计、副导演、导演、厂艺术委员会主任。1978年起在北京电影学院任客座教授。1986年曾任《电影艺术辞典》美术电影分科主编暨主要撰稿人。1988年、1991年、1997年曾被聘为第八、第十一、第十七届中国电影"金鸡奖"评委。1988年被聘为第一届上海国际动画电影节评委。中国电影家协会会员，上海电影家协会理事，中国动画学会常务理事。

图6-2-15　钱运达

钱运达的主要导演作品还有：《丝腰带》(1962)、《红军桥》(1964)、《金色的海螺》(1963，与万古蟾合导)、《张飞审瓜》(1980)、《天书奇谭》(1983，与王树忱合导)、《女娲补天》(1985)、《邋遢大王奇遇记》(1986—1987，与凌纾合导)、《白雪公主与青蛙王子》(1995)。

四、1978—1979年，中国动画复苏时期

随着1976年"文革"的结束，中国动画开始复苏，创作者被压抑了十年的创作热情与艺术激情在宽松的创作环境中迸发了出来，中国动画电影又进入了一个再度繁荣的新时期。在1978—1979年的复苏时期，创作者努力纠正被"文革"扭曲的创作理念与模式，尽情表达动画艺术的美感，表现出唯美主义的倾向，其中《哪吒闹海》、《狐狸打猎人》等作品是出色的代表。1979年《哪吒闹海》是一部宽银幕动画长片，这部被誉为"色彩鲜艳，风格雅致，想象丰富"的作品，在国外深受欢迎，它以浓重壮美的表现形式再一次焕发出民族风格的光彩。

（一）《哪吒闹海》

《哪吒闹海》(王树忱、严定宪、徐景达合作导演，1979)（图6-2-16）根据古典小说《封神演义》的部分章节改编。

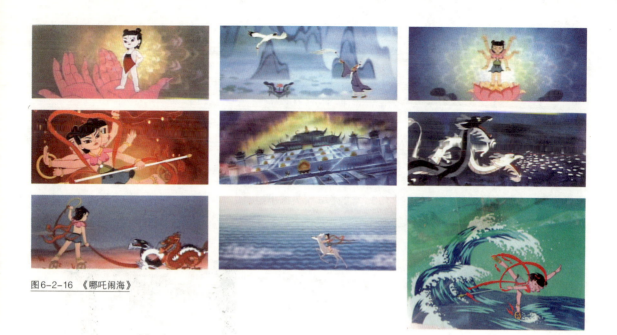

图6-2-16 《哪吒闹海》

　　《哪吒闹海》是中国第一部彩色宽银幕长篇动画,为庆祝建国三十年而摄制,是《大闹天宫》问世15年后的又一部惊世之作。《哪吒闹海》制作时大师们的定位是"奇、绝、壮、美"。此片在剧本的改编、故事铺陈、造型、动作设计、画面、音乐、动画技术等方面都已经达到了超水准的水平。

　　创作者在剧本改编时考虑到该片的主要受众儿童,有意识地弱化了原著中的人伦冲突。影片的叙事结构秉承了中国文学与戏剧的叙事传统,起承转合自然流畅,故事情节跌宕起伏,正剧、闹剧和悲剧相互渗透,统一于严谨缜密的结构之中,极富艺术观赏性。张仃为剧中的主要角色设计了造型,参考了大量敦煌壁画、永乐宫壁画和民间门神画,采用装饰的风格和简练的线条,配以民间绘画常用的青、绿、红、白、黑等色彩,塑造出有鲜明民族特点的艺术形象。影片的动作设计延续了中国动画重视程式化的特点,除借鉴传统戏曲中的招式外,还参考了民间舞蹈、杂技,以及艺术体操中优美舒展的动作,动作表演既有民族特点又富现代气息。对电影语言的自觉把握是《哪吒闹海》的又一重要的艺术价值。《哪吒闹海》对电影语言的尝试与拓展达到的广度与高度是空前的,它真正实现了用电影的思维方式来进行动画片的创作。丰富的镜头语言的运用,使得该片的"电影性"十足。影片的音乐也很具民族特色,创作者既借鉴了以前成功的民族表现技法,又注入了创新元素,采用传统民族乐队与部分西洋管弦乐队配合的方式进行音色编排,并运用了编钟为整体音响效果增添了厚度。创作者在摄影技巧上也下足了功夫,在没有计算机参与动画制作的年代创作出了

360度的旋转镜头,如哪吒复活见到师父这一情节的处理,实属不易。《哪吒闹海》成为中国唯美主义动画的巅峰之作,它的艺术、娱乐、教育和技术都高于以往作品。该片耳目一新的民族传统艺术集翠。

《哪吒闹海》荣获菲律宾马尼拉国际电影节特别奖、法国布尔波拉斯青年童话电影节宽银幕电影奖、1979年文化部优秀美术片奖、第三届中国电影"百花奖"最佳美术片奖。

第六章
中国动画与中国学派

(二) 王树忱

王树忱(1931—1991)(图6-2-17)1948年进入东北大学文艺学院美术系和鲁迅艺术学院美术部学习,1949年先后在东北电影厂美术组、上海电影制片厂美术片组工作,1957年后任上海美术电影制片厂编导,1958年起独立执导美术片。王树忱又是一个著名的漫画家,他曾以六幅漫画作品连获8次不同的奖项。王树忱曾经担任过上海美术电影制片厂副厂长和艺术委员会主任、中国电影家协会理事上海分会常务理事、中国少年儿童电影学会理事、中国动画学会副会长、中国美术家协会会员、上海漫画学会副会长、上海市文联委员、国际动画协会(ASIFA)会员、《漫画世界》编委。1980年率中国电影代表团参加法国戛纳电影节任团长、1985年担任日本广岛动画电影节评委、1987年任法国昂西动画电影节评委。

王树忱主要作品还有《过猴山》(1958)、《黄金梦》(1963)、《天书奇谭》(1983)、《选美记》(1987)、《独木桥》(1988)、《山水情》(导演,1988)。

图6-2-17 王树忱

图6-2-18
王树忱(左)阿达(中)华君武(上左图)
王树忱(左一)昂西电影节评委(上右图)
王指导小演员为《哪吒闹海》配音(下左图)
与国际同行交流右一日本动画家川本喜八郎(下右图)

（三）严定宪

严定宪（1930— ）（图6-2-19）1953年毕业于北京电影学校动画班，是解放后培养的动画艺术家。20世纪60年代，他担任动画片《大闹天宫》主要动画设计，塑造了美猴王孙悟空的动画形象。1980年，他是文化部"青年优秀创作奖"的获得者之一。他写的有关美术电影的专著《美术电影动画技法》出版后获得好评，是培养动画人才的优秀教材。1984年，严定宪担任上海美术电影制片厂厂长职务，之后又任中国电影家协会理事、中国动画学会副会长、国际动画协会会员和（ASIFA）中国分会负责人，1985年被聘担任第五届中国电影"金鸡奖"评委。

严定宪主要作品还有《人参果》（1981，导演）、《金猴降妖》（1985，与特伟、林文肖合作导演，获1985年广播电影电视部优秀美术片奖、1986年第六届中国电影"金鸡奖"最佳美片奖、1987年获法国布尔昂莱斯文化俱乐部青年动画节青年评选委员会长片奖大众奖、1989年美国芝家哥国际电影节动画故事片一等奖）、《舒克和贝塔》（1989—1990，与林文肖、胡依红、王加世、闫善春、姚光华、沈寿林、薛梅君、彭戈合作导演）。

图6-2-19　严定宪

图6-2-20　阿童木与孙悟空握手（手冢治虫严定宪合作完成）

（四）徐景达

徐景达（图6-2-21）艺名阿达，原籍江苏武进，1934年生于上海。中学时期受老师启蒙，喜爱文艺，对漫画杂志更是爱不释手。1953年，于北京电影学校动画班毕业后，进入上海美术电影制片厂，从事绘景、美术设计、编导。曾担任法国安纳西电影节评委，还应邀去美国访问、讲学。他的漫画作品也在国内多次得奖。他生前曾任国际动画协会（ASIFA）理事、中国电影家协会理事、上海美术家协会理事、中国动画学会副会长。

长期以来，阿达潜心学习中国的传统艺术，不断地从民间艺术中吸收营养，同时还大胆借鉴西方艺术的表现手法和技巧，博采众长，为己所用，融汇于创作之中。他勇于探索，锐意创新，他的每一部作品，都带有某种新意。他是中国动画史上

图6-2-21　徐景达

图6-2-22　徐景达参加加拿大汉密尔顿国际动画电影节

一位风格独特的导演与漫画家。

阿达的每一部作品在内容与形式上都有创新,其跨度之大在中国动画界是非常罕见的。他以出奇制胜的创作追求为作品赢得了生命力,多项创新让他成为践行上海美术电影制片厂"不模仿别人,不重复自己"创作理念的典范。作品《三个和尚》中,他让银幕首次成为"演员"。为了让空白背景的画面构图更饱满,他把银幕尺寸首次设计成正方形,但随着剧情的需要,在和尚闹别扭时,为了增大两和尚之间的距离,正方形银幕又变回6∶4的比例,这时银幕也成为"演员"。作品《三十六个字》中,他首次让象形文字动了起来,文字成为主角。作品《蝴蝶泉》首次以动画片的形式演绎了爱情悲剧故事。作品《猴子捞月》首次打破剪纸片光边造型。作品《画的歌》是首部无法确定片种的影片。他还提出水墨动画工艺的最初设想,是水墨动画工艺最早的试制者之一,并试验成功,获得国家颁发的发明证书。

遗憾的是1987年,这位天才导演在母校辅导毕业设计时猝然去世,年仅53岁。

阿达主要作品还有《画廊一夜》(1978,与林文肖合作导演)、《三个和尚》(1980,导演)、《蝴蝶泉》(1983,与常光希合作导演)、《三十六个字》(1984,导演)、《三毛流浪记》(1984,与朱康林、熊南清合作导演)、《超级肥皂》(1986,马克宣合作导演)(图6-2-23)、《新装的门铃》(1986,与马克宣合作导演)。

五、1979—1985,民族化的收获时期

这一时期,改革开放逐渐深入,中国动画人在进一步解放的时代背景中创作。作品在题材内容、艺术形式和制作技巧等方面都取得了新的成果。

开放政策的实行,使中国动画电影的国际影响日益扩大,国内外各种奖项纷至沓来。动画的本体语言开始受到重视,创作者有意识地运用多样化的电影语言和视听形象来传递思想。如:动画片《三个和尚》,甚至没有一句对白,完全依靠形象、动作、表情和蒙太奇叙事,将动画艺术强化视觉形象的优势发挥到了一个新的高度。*作品既继承了传统的艺术形式(造型、动作设计、音乐均具浓郁的民族特色),又吸收了外国现代的表现手法(蒙太奇的运用),是发展民族风格的一次成功尝试。动画片《雪孩子》体现出一种高尚的精神,感人肺腑的情节、抒情的音乐、丰富的镜头语言、活泼生动的人物形象和清新淡雅的画面,构筑出一部诗意盎然、意境幽远、格调新颖,具有强烈唯美

第六章
中国动画与
中国学派

图6-2-23 《超级肥皂》(导演阿达)

* 见朱剑《中国动画发展史》,中国文史出版社,2006年6月。

倾向的动画作品。收获期的作品在视听形式上继续向前发展。《南郭先生》表现了汉代的艺术风格，格调古雅。《猴子捞月》用拉毛方式使剪纸片造型产生了毛茸茸的质感，创造了一种新的形式。然后在《鹬蚌相争》中发明了水墨拉毛的技术，创造出一种可以乱真的水墨画效果，带有极强的绘画性。这部水墨剪纸片墨韵优美清新，诗情画意洋溢，极富民族特色。《火童》把装饰性造型和民族艺术特点熔于一炉，风格绮丽新颖。同期的优秀作品还有《阿凡提的故事》、《真假李逵》、《崂山道士》、《天书奇谭》、《假如我是武松》、《蝴蝶泉》、《西岳奇童》(上集)、《夹子救鹿》等等。

总之，收获期的影片精耕细作，比起20世纪60年代的影片更为精致，在艺术上更为风格化，是继20世纪60年代之后中国动画片的又一高峰。

(一)《阿凡提的故事》与曲建方

1.《阿凡提的故事》

系列片《阿凡提的故事》(图6-2-24)1979年首播，1988年完成。

该作品是一部系列动画影院片，是根据1979年靳夕与刘蕙仪合作导演的短片《阿凡提的故事》基础上发展而来的。其整体风格延续了短片《阿凡提的故事》明快、轻松、诙谐、风趣的特点，影片中的人物造型、动作设计、背景设计和色彩基调也与短片《阿凡提的故事》保持一致。整个系列片由13个故事组成(卖树荫、兔子送信、神医、比智慧、吝啬鬼、驴说话、巧断案、偷东西的驴、狩猎记、寻开心、宝驴、奇婚记、真假阿凡提)，讲述了阿凡提与财主伯克、巴依甚至国王之间的较量。每个故事最终都以阿凡提出众的智慧战胜诡计多端的贵族这一模式为结局，歌颂了小人物的睿智与乐观，大长了普通民众的志气。

图6-2-24 《阿凡提的故事》

《阿凡提的故事》系列(1979—1988)的制作之所以能够延续近10年，主要是这个系列影片在剧作与风格化的处理上较之前的木偶片均有突破。这个系列的影片大量使用悬念推理的结构方法，并使之与诙谐幽默的结果联系在一起，从而使影片能够在充分发挥动画片所长的同时也牢牢吸引住观众。在木偶的表演上，这部影片充分发挥银丝木偶形体柔软的特性，使阿凡提的形体动作呈现出不同于其他影片的节奏与风格。具体地说，是将戏剧化、舞蹈化的表演风格恰到好处地融入阿凡提这个传奇人物的动作中去，从而造就了这个人物的独特个性。影片在场景的处理和调度上也表现出独特的风格。另外，该系列影片的音乐创作也值得一提，片中大量体现维吾尔民族风情的音乐片段出色地渲染了

场景气氛、强化了戏剧效果、烘托了人物性格。可以说,《阿凡提的故事》是20世纪80年代木偶片的一个高峰,也是中国木偶史上的一部杰作。*

2. 曲建方

曲建方(图6-2-25)1957年毕业于鲁迅美术学院油画系,1957年到1988年在上海美术电影制片厂任一级美术设计师兼导演,1989年到2003年任大连阿凡提国际动画公司董事长、总经理兼艺术总监,1998年起任上海阿凡提卡通艺术有限公司董事长兼艺术总监。他还是国际动画协会ASIFA会员、中国电视艺术家协会卡通艺术委员会副主任、中国动画学会常务理事(退休)、杭州市动漫发展顾问、第八届西班牙国际电影节评委、第11届开罗国际儿童电影节评委、第19届中国电视金鹰奖评委。

图6-2-21 曲建方

曲建方主要作品还有木偶片《阿凡提——种金子》(1979,任美术设计,获1980年文化部优秀影片奖)、动画片《猫》(导演)、中美合拍SR立体声动画影院片《马可·波罗回香都》(1999,任出品人、制片人兼艺术总监)、中美合拍52集动画系列片《大草原上的小老鼠》(1999,任出品人、制片人兼艺术总监)。

(二)《三个和尚》(导演:徐景达,1980)

《三个和尚》(图6-2-26)是一部蜚声中外、多次获奖的动画短片。它从一则家喻户晓的谚语演绎发展而成,以隐喻寄寓哲理,针砭时弊,具有深刻的现实意义。导演手法简洁流畅,游刃有余。《三个和尚》比《红高粱》更早一步登上柏林电影节领奖台,拿到了银熊奖,成为中国动画史上的传世经典,并成为"中国电影百年百部名片"当中的三部入选动画电影之一。

影片在造型、动作、音乐、音响等艺术元素的构成上,和谐统一,相得益彰,并具有浓郁的民族风格。人物造型一反传统的做法,用简洁的线条勾勒,令人耳目一新;动画全篇没有一句对白,只有木鱼敲击等效果声音及幽默生动的配乐。阿达自己概括总结,该影片在艺术处理上有十大特点——中国的、寓意的、大众的、现代的、漫画的、幽默的、精炼的、喜剧的、动作的和音乐的。

(三)《真假李逵》(导演:詹同,1981)(图6-2-27)

本片根据古典小说《水浒传》有关章节改编。改编很有特色,采用了"藕断丝连"的创作办法。所谓"藕断",即另编故

图6-2-26 《三个和尚》

* 见聂欣如《动画概论》(第二版),复旦大学出版社,2009年9月。

事,有利于创新;所谓"丝连",即保持原作的立意、特色、风格等。用这个办法突出李逵的耿直、憨厚、嫉恶如仇、勇猛英武的形象和性格。

这是一部融入了中国戏曲元素的木偶片,画面极具质感。几何化的人物造型、带有戏曲化的动作表演,都给观众留下了深刻的印象。

(四)《崂山道士》(导演:虞哲光,1981)(图6-2-28)

影片通过一位书生拜崂山道士学艺的故事,告诉人们真才实学只有经过艰苦劳动才能获得,如果想不劳而获只能以失败告终。

影片尝试用中国山水画作背景,开创了人物活动的立体空间(木偶构建的立体空间)与平面的国画山水背景有机结合的先例,而且完成得非常妥帖,实属不易。片中的背景山峦起伏、云雾缭绕、茂林修木、虚虚实实,对表现这一题材起了很好的衬托作用。其中人物的某些动作和对白还借鉴了中国戏曲的表现手法,令人耳目一新。全片还充满了谐趣,最精彩的是学习穿墙术和嫦娥伴舞赏月饮酒的情节,稚拙的木偶把神话幻想演绎得活灵活现。

(五)《南郭先生》(导演:钱家骍、王柏荣,1981)(图6-2-29)

影片改编自家喻户晓的寓言故事《滥竽充数》,该作品完美地将传统艺术与现代审美融合在一起。战国时期,齐宣王爱听吹竽,要300人合奏。南郭先生不会吹竽,混进竽乐队里,滥竽充数。后来新王继位,喜欢听独奏,南郭原形毕露,逃之夭夭。

图6-2-27 《真假李逵》

图6-2-28 《崂山道士》

图6-2-29 《南郭先生》

作品在忠实于原成语的基础上,增加了如"斗鸡"、"杂技"和"醉梦"等细节,使南郭先生的性格又有了进一步的发展。

影片主创人员选用汉代画像砖和石雕作为人物造型背景设计的依据,显示出浓郁的民族风格和民间色彩,既古朴又大方,既典雅又浑厚,既有古代艺术气氛又符合现代审美趣味。影片的音乐采用了中西合璧的创作思路,为不同的情节创作了风格迥异的配曲,古今中外的乐器汇聚在一起,达到了情景与音乐的完美契合。

(六)《天书奇谭》(导演:王树忱、钱运达,1983)

《天书奇谭》(图6-2-30)根据明代小说《平妖传》的部分章节改编,讲述了神奇小子蛋生斩妖除魔的传奇故事。天宫"秘书阁"执事人员袁公私取天书下凡,将天书文字刻在云梦山白云洞的石壁上,触犯了天条,玉帝罚他终身看守石壁天书。一天,袁公路遇蛋生,为了将天书传于人间,他嘱咐蛋生拓下洞中石壁上的天书,又指点蛋生勤学苦练,运用天书为民造福。蛋生同盗取天书招摇撞骗的三只狐精展开了较量。

由童话家包蕾编剧的这部动画情节曲折,妖精并非无能之辈,与主人公的几次斗争都充满了悬念。全剧风格幽默风趣,是一部集艺术性和观赏性于一体的动画佳作。

《天书奇谭》的叙事结构严谨而立体,富于层次感。情节十分曲折,常常一波未平,一波又起,引人入胜。更难得的是,它具有当时中国动画片中难得的幽默。如:寺院里为争狐狸精大打出手的方丈和尚、聚宝盆里不断冒出来的县太爷爸爸等,都令人捧腹不已。影片在人物造型,场景设计等方面都表现出了浓郁的民族特色,在人物脸部色彩的运用上大量借鉴了中国戏曲脸谱与传统民间年画的色彩配比;而人物服饰的色彩上吸收了中国壁画以及戏曲舞台服饰色彩的诸多元素;场景色彩的设

图6-2-30 《天书奇谭》

计上也融合了中国工笔重彩画、敦煌壁画和一些不同时期的壁画色彩，设计出既具有装饰意味又带有民间、民族特色的色彩，具有典型的中国特色。

剧中人物塑造得惟妙惟肖，无论正面还是反面人物个个都刻画得栩栩如生，个性鲜明。片中十多个人物造型以江浙一带的民间玩具和门神艺术形式为基础，结合漫画的夸张手法，设计得生动有趣，特点鲜明。袁公严肃的眉宇衬托出正直不妥协的性格，蛋生虎头虎脑的造型惹人喜爱。配角也设计得各有千秋，如：皇帝的荒淫、钦差的腐败、狐妖的狡猾、县令的欺软怕硬、和尚的花心，都让人过目不忘。在场景设计上，该片与之前的长片相比，平面性的装饰意味被削弱，写实性的纵深感被加强，写实性的背景与装饰性的人物造型融合得十分自然。动作设计则成功地运用了舞台表演的流畅性。影片的字幕段也设计得独具特色，让片中所有的动画造型都随着字幕一一亮相；再加上丁建华、毕克、尚华等老一辈配音艺术家的集体献声，更使得这部影片在视听上达到一定高度。影片还在结尾上作了大胆的尝试，突破了那个时代动画片常有的"大团圆"结局模式，以袁公被擒拿问罪的悲剧性结尾收场，悲剧的力量增强了影片的感染力。可以说，《天书奇谭》超越了时代与潮流，是一部经得起时间考验的艺术杰作，堪称中国影院片中的经典。

（七）《蝴蝶泉》与常光希

1.《蝴蝶泉》

《蝴蝶泉》（导演：徐景达、常光希，1983）（图6-2-31）取材自云南民间传说，讲述青年人霞郎与蝶妹相爱，但又被虞王追杀、逼死，最终双双化为美丽的蝴蝶，自由飞翔。这是继《金色

图6-2-31 《蝴蝶泉》

图6-2-32 《蝴蝶泉》分镜

的海螺》《孔雀公主》之后上海美术电影制片厂再度拍摄的少数几部爱情题材影片之一。全片没有任何对白，全部用音乐表现了矛盾的起承转合，是一部经典、唯美的音乐动画。导演为了使人物动作和音乐配合流畅自如，采用了先期录音的制作方法和"节省动画、叠化原画"的技巧，使影片给人以和谐有序、张弛有致的悠然美感。影片的美术风格则采用了装饰画的线条风格。

2. 常光希

常光希（图6-2-33）1962年毕业于上海电影专科学校动画系，同年进入上海美术电影制片厂，历任动画、原画、美术设计和导演，曾参加过30余部动画片的制作；1987年至1994年曾任该厂副厂长、厂长职务；2002年退休；2003年任吉林动画学院副院长、教授；现为中国动画学会常务理事、中国美术家协会动漫艺委会副主任、国际动画协会（ASIFA）会员。

常光希担任导演的主要作品还有《夹子救鹿》（1986，与林文肖联合导演）、《学院变体立达》（1986，与ASIFA国际联合创作）、《奇异的蒙古马》（1989）、《自古英雄出少年》（1995，集体导演）、《宝莲灯》（1999）、《回想》（2002）。

图6-2-33 常光希

（八）《西岳奇童》（上集）（导演：靳夕、刘蕙仪，1984）

《西岳奇童》（上集）（图6-2-34）改编自著名的民间神话《劈山救母》。作为一部木偶片，作品的艺术成就无论当时还是现在都可被视为榜样，情节、造型、背景、渲染、配音的水准都达到了相当的高度。在当时，风格化表演的木偶片大多选用喜剧的方式，而《西岳奇童》则是一部正剧，感动了许多观众。1984年，该片以"上集完"三个字结尾，由于种种原因下集没有继续制作，给无数小观众留下了悬念，小观众们因"小沉香是不是救出了妈妈"而牵肠挂肚。甚至10年、20年后，特别是每到暑假，上海美术电影制片厂就会不断收到小观众及其家长的来信来电，询问《西岳奇童》下集什么时候可以拍完，什么时候能播映。这一切足以说明这是一部广受观众好评与喜爱的作品。

图6-2-34 《西岳奇童》（上集）

（九）《火童》（导演：王伯荣，1984）

《火童》（图6-2-35）取材于云南哈尼族的民间故事，描写深明大义的明扎为了千百万乡亲的生死存亡，一人进入深山与妖魔搏斗，夺回了被抢走的火种。当他带回火种时，全身着了火。他以自己生命换来了人民的光明世界。哈尼族人民为了纪念这位小英雄，以"明扎"作为火的代称。

整部片子里充满了少数民族的绘画风格，为动画片提供了一种令人耳目一新的视觉风格和审美趣味。影片把敦煌壁画、

图6-2-35 《火童》

民间剪纸与现代绘画的表现技法糅合在一起,形成一种色彩浓重、线条流畅、画面饱满的装饰画的艺术风格。该作品聘请画家刘绍荟设计造型,吸取了壁画、油画、现代装饰画的绘画技巧,别开生面地运用线条分离形体的手法,把线条的感情语言发展到了一个新的高度,丰富了剪纸片的表现形式。影片在处理人物心理的手法上也颇为成功,对角色心理和行为的准确把握使得人物的情感丰富细腻,真实动人。

(十)《夹子救鹿》与林文肖

1.《夹子救鹿》

《夹子救鹿》(1985)(图6-2-36)取材于敦煌佛教故事,画面颇具敦煌壁画风格。描写夹子在大自然中与鹿、鸟建立了纯真的友情。为保护鹿群,他被国王射死。鹿和鸟为报答夹子救命之恩,用仙草使夹子死而复生,使其重新回到了朝夕相处的朋友中间。

《夹子救鹿》在动画片的抒情风格方面进行了一次较为成功的探索。影片中没有夸张变形的人物和惊险离奇的情节,而是以温婉含蓄的感情、朴素淡雅的画面、优美动情的音乐和平缓流畅的节奏来塑造主人公夹子的美丽心灵,将动画片创作成一首淡雅、抒情的散文诗,让观众感受到佛教故事所强调的天地万物息息相通的博爱思想。

2. 林文肖

林文肖毕业于北京中央电影学校动画科,后任上海美术电影制片厂动画设计与导演。她擅长于表现富有儿童情趣、抒情而优美的风格。

林文肖主要导演作品还有《画廊一夜》(1978,与阿达合作

图6-2-36 《夹子救鹿》

导演)、《金猴降妖》(1985,与特伟、严定宪合作导演)、《雪孩子》(1980)(图6-2-37)。

(十一)《鹬蚌相争》与胡进庆

1.《鹬蚌相争》

《鹬蚌相争》(1983)(图6-2-38)根据《国策·燕策二》中"鹬蚌相持"的寓言改编。描述鹬蚌原是好朋友,老渔翁几次都没有捉到它们,后来它俩为了一条鱼争吵翻了,鹬啄住了蚌,蚌夹住鹬,各不相让,老渔翁因而捉住了鹬和蚌。

影片突破了剪刻技法,采用水墨拉毛风格,制作出鹬毛茸茸的感觉。在鹬一寸长的脖子上装有36个薄型关节,使之活动自如。整个影片墨韵清新优美,洋溢着诗情画意,既富于哲理又具有中国艺术特色。

图6-2-37 《雪孩子》

图6-2-38 《鹬蚌相争》

《鹬蚌相争》代表了剪纸片在这一时期的最高水准。这部影片的主要特点如下:① 延续了20世纪80年代初确立的剪纸片对于中国绘画艺术的借鉴。② 加强了剪纸片在工艺美术方向上的探索和创新。③ 人物行为动作趋向写实(大量使用动画的手段)。④ 摄影机的空间调度基本保持在二维平面内。

《鹬蚌相争》荣获第四届中国电影金鸡奖最佳美术片奖、1983年度文化部优秀影片奖、第三十四届西柏林国际电影节短片银熊奖、南斯拉夫第六届萨格勒布国际动画片电影节最佳动画片、英国伦敦国际电影节本年度杰出电影。

2. 胡进庆

胡进庆,江苏常州人,1953年毕业于北京电影学校动画,毕业后进入上海美术电影制片厂任造型、动作设计,1963年任导演兼动作设计,1984年兼任艺委会副主任和北京电影学院的客

图6-2-39 胡进庆家书柜中的奖杯与荣誉证书

座教授,享受国务院特殊津贴,1985年任中国影协理事,2007年任中国动画学会理事。

胡进庆对中国剪纸片发展有着较大贡献。早期他和著名导演万立蟾共同创研了中国第一部剪纸片,其后又试制创作了"拉毛"剪纸新工艺,水墨风格的剪纸片是他的首创。胡进庆导演的动画作品在国内外屡次获奖,故有上海美术电影制片厂"得奖专业户"的美誉(图6-2-39)。

胡进庆导演的主要作品还有《草人》(图6-2-40)、《螳螂捕蝉》(图6-2-41)、《强者上钩》、《淘气的金丝猴》。

六、80年代末开始由计划经济向商品经济转型

1955年的木偶片《神笔》和1956年的动画片《骄傲的将军》是中国学派的开山之作,但哪部作品是中国学派的收山之作呢?要讨论这个问题,首先要搞清楚中国学派是在怎样的环境下存在的。朱剑认为,衡量一部作品是否属中国学派有三个衡量标准:① 计划经济时期创作;② 作品体现较多中国传统艺术元素;③ 以作品的艺术性为创作追求的目的。* 有时也有可能并不一定同时满足以上三个衡量标准。中国的改革开放始于1978年底,但中国动画真正开始走向市场经济是从1986年的上海美术电影制片厂将生产的重点从艺术短片和精雕细琢的长片转向了电视系列片的生产为起始点的,这时的中国动画片的制作开始有了商业的概念。但是,在这段从计划经济向市场经济转型的过渡时期中,商业导向的电视动画并没有全面占领市场,具有鲜明中国学派特色的艺术短片,如:1986年的《超级肥皂》、1988年的《山水情》、1989年的《毕加索与公牛》等佳作依然让我们耳目一新。直到20世纪90年代,中国动画片才从真正意义上开始了商业化的转型,走上了有别于之前计划经济传统的道路。

图6-2-40 《草人》

因此,综合作品的特征与中国动画发展的进程,笔者认为中国学派到1989年结束了,因为孕育中国学派作品成长的土壤(制作环境与制作人才)已不复存在了。

20世纪80年代开始,中国南方出现的外资与合资的动画公司以诱人的高薪挖走了一大批优秀的中国动画人才。以上海美术电影制片厂为例,自1986至1989年,流失的创作人员竟达百人之多,使得之后的中国动画影片的制作质量和数量都明显下降,1988年的生产利润仅有48万,较之1987年下降了95万。1986年起,中国动画生产重点转向了商业动画,艺术短片制作的投入自然缩减。认定中国学派到1989年结束了,是

图6-2-41 《螳螂捕蝉》

* 见朱剑《中国动画发展史》,中国文史出版社,2006年。

因为它是中国动画发展过程中特定时期的产物,要界定一个时期必然会有起始点与终结点。但值得注意的是中国学派作品并非在终结点戛然而止,它会有一缓冲阶段,会延续一段时间,如:1991年创作的《雁阵》,依据中国学派衡量标准,我们依然把它认定为中国学派的作品。

第六章 中国动画与中国学派

(一)《山水情》与阎善春、马克宣

1.《山水情》

《山水情》(1988)(图6-2-42)是中国水墨动画的巅峰之作。作品赋予了水墨动画中国诗画般的心灵,向世人展现了中国的美。本片采用散文式的结构,来表达师生之情,讲述了老琴师与一个渔家少年结为师徒的故事。老琴师循循善诱,少年聪颖好学,终成大器。高山流水间,琴师将爱琴赠给少年,少年独自飘然而去,用悠扬的琴声送别消失在茫茫山野中的老师。

图6-2-42 《山水情》

《山水情》既具民族风格,又富有现代纯艺术气息,以传统水墨画形式,寄寓了现代人的情绪与意识。

这部作品充满了隐喻性,充满了中国式的优美韵味。融入了中国的道家师法自然、与世无争思想和禅宗明心见性的灵感。那把琴是文士某种精神品质的物化;文士在最后离开走向茫茫前途时,除了水墨画出的重重山峦,还有呼呼的风响彻耳际,这也是非常明显的比喻。*

影片的风格是空灵飘逸的,从画面、音乐到情思意趣,都充分体现出了空灵感。影片没有任何对白,只有古琴浑厚,富有时空感的声音使影片充满了中国式的优美韵味。本片以音乐作为叙事基础,让主题在音乐中得以升华。

《山水情》在创作过程中,水墨动画的制作技巧也有了新的发展。创作者打破了水墨动画片逐格拍摄的模式,对准原幅背景进行拍摄,再与逐格拍摄的动画合成,在空灵的山水之间更加重了写意的笔墨,画功也显得更加纯熟,进一步发挥了中国水墨动画的特色。

《山水情》1988年获首届上海国际动画电影节大奖、广播电影电视部优秀影片奖、第一届莫斯科国际少年儿童电影节勇与美奖、保加利亚第六届瓦尔纳国际动画电影节优秀影片奖;1989年获第九届中国电影金鸡奖最佳美术片奖、第一届中国电影节组织委员会授予的中国电影节荣誉奖;1990年获加拿大第十四届国际电影节最佳短片奖。

2. 阎善春

阎善春(图6-2-43)1934年生于辽宁大连,1958年毕业

图6-2-43 阎善春

* 参见朱剑《中国动画发展史》,中国文史出版社,2006年6月。

于辽宁鲁迅艺术学院，后入上海美术电影制片厂任动画设计。他扎实的绘画基本功及对动画规律的理解为水墨动画片试验拍摄作出显著的贡献。阎善春自1980年担任导演工作，1989年以中国动画专家身份赴摩洛哥教学。

阎善春导演的主要作品还有《网》（1985）、《漠风》（1992，第十三届中国电影金鸡奖评委特别奖、1993年广岛国际电影节入围奖）、《邂逅大王奇遇记》（1986，与钱运达合导）、《老狼请客》（1980）、《妖树与松鼠》（1997，1998年获得华表奖）、《秦·兵马俑幻想曲》。

3. 马克宣

马克宣（图6-2-44）1959年于浙江美术学院附中毕业后，进入上海美术电影制片厂任动画、动画设计、美术设计、导演。他是国际动画协会（ASIFA）会员、中国动画学会理事、中国电影家协会会员、原上海美术电影制片厂导演，1994年后在深圳太平洋动画有限公司和安利动画有限公司任职，后任吉林艺术学院动画学院教授、副院长，北京大学软件与微电子学院教授。马克宣从事动画创作、动画本体研究、动画教学50余年，于2015年因病去世。

马克宣主要导演作品还有《新装的门铃》（与阿达合作）、《超级肥皂》（与阿达合作）、《十二只蚊子和五个人》。

图6-2-44　马克宣

（二）川本喜八郎（日）与《不射之射》

纪昌是中国古代传说中的人物，在《列子》等古籍中皆有记载，日本人把相关传说改写成《名人传》一文，而《不射之射》就是根据《名人传》改编而成的。

影片讲述了纪昌刻苦练习箭艺的故事。老师告诉他，使用弓箭不过是"射之射"，不用弓箭却能使苍鹰落地，这才是"不射之射"。多年后纪昌技艺学成，人们见到的是一个温和慈祥、与世无争的纪昌，他甚至已经不认识弓为何物。纪昌死后，邯郸城内的武士们也都耻于张弓舞剑了。本片中蕴涵着中国传统哲理的精华，即对"无"之境界的认知和体悟。

影片的人物造型逼真精致，动作设计细腻畅达，冷峻的叙事风格尤其符合影片所要表达的主题。

这部作品是"中国学派"作品中国际合作的新尝试。

第三节　中国学派产生的土壤

从1956年到1989年之间，中国动画出现了中国学派。中国学派的经典作品是中国动画特定历史时期的产物。

首先，中国学派处在社会主义计划经济体制时期内，政府

和电影部门始终给予动画创作以资金的资助和热情的支持,这在很大程度上保证了作品在艺术上的质量。创作者不需要也没必要为作品的商业性操心,无需考虑作品的投入产出,他们把所有的精力投入到作品艺术性的探索上,可以不计成本地静心地从事艺术创作,作品的商业追求退于次要地位也就变得顺理成章了。

其次,在计划经济的体制下,在动画创作力量的配备上可以集中中国最优秀的艺术人才和动画精英,不存在支付巨额酬劳的问题,如:《小蝌蚪找妈妈》的造型取自齐白石的画;《等明天》、《长发妹》的美术设计是黄永玉;《牧笛》中的水牛则根据李可染的画风绘制,李可染为摄制组特意提供了14幅水墨山水画作为参考,此片的背景设计是长安画派画家方济众;《孔雀公主》的造型设计与《鹿玲》的美术设计是程十发;《大闹天宫》的造型与背景设计是张光宇、张正宇兄弟;《三个和尚》、《超级肥皂》的造型设计是韩羽;《哪吒闹海》的美术设计是张仃,方成、柯明等为动画片做美术设计。名画家甘为幕后的盛景为中国学派的超一流绘画品质奠定了基础。文学家包蕾、著名漫画家华君武为动画片写剧本,著名作曲家陈歌辛、吴应炬等为动画片作曲,一流的配音演员毕克、丁建华、尚华等为动画片配音等等,这样的人力资源整合与组织的能力,是其他国家难以想象的。同时,上海美术制片厂这一时期集中了中国动画界一批优秀的人才和精英:特为、靳夕、王树忱、段孝萱、钱家骏、严定宪、徐景达等,基本不存在人才短缺的问题。他们艺术素养高,大多曾受过深厚的中国古典文化的熏陶,或者留洋接受过西洋艺术教育的新思想,有着较强的创新意识和探索精神,无疑对中国动画片的飞跃发展起到了很大的推动作用。总之,由各专业的优秀艺术人才组成的动画创作团队为中国学派的建设起到了非凡的作用。

第三,不论是"百花齐放,百家争鸣"的60年代,还是创作热情与艺术激情迸发的80年代,动画创作都有一个宽松、良好的创作环境,这大大调动了动画创作者的创作积极性,使得动画片的题材和形式得到了进一步的发展。

最后,计划经济时期创作者的创作热情、高度的敬业精神以及荣誉高于报酬的价值观也使得作品的质量有了强有力的保障。

艺术作品是时代的产儿,它总是不可避免地打上鲜明的时代烙印。正像中国学派的出现是由众多的因素决定一样,其最后的沉寂亦是内外因共同作用的必然结果。中国学派最终随着产生学派的土壤改变而退出历史舞台。

第 六 章
中国动画与
中国学派

第四节 中国学派作品的特点

中国学派以强烈的民族化特征著称于世,民族化特征的主要表现集中在作品的题材选择和作品的视听形式上。题材的选择重视寓教于乐,同时强调思想性,以健康的内容引导观众,这是中国动画片突出的传统;视听形式上坚持从民族绘画、民族音乐等传统中汲取养料,这是中国动画片显著的艺术特点。

一、题材的教化性

综观"中国学派"各个时期的作品,无论是开端时期的《骄傲的将军》,还是发展时期的《猪八戒吃西瓜》、复苏时期的《哪吒闹海》,至收获时期的《三个和尚》,几乎所有的题材都体现出强烈的寓教于乐精神。从总体上看,中国学派在20世纪50年代中后期与60年代初期的动画作品,"教"与"乐"的关系处理得比较和谐。同样,20世纪80年代的作品,"教"与"乐"的关系也基本处于平衡状态。

优秀的动画作品无一不承担着教化的功能,它们都对作品的题材进行了思想、道德和信念的选择。美国迪斯尼主流动画作品中积极向上的主题定位是教化。宫崎骏也曾经说过:"我希望能够再次借助有一定深度的作品,拯救人类堕落的灵魂。"所以,他的每部作品,题材虽然不同,但都将自然、人生、生存等令人反思的大命题融入其中,引发观众的思考。他的作品历来以人文关怀和深刻的思想著称,思想性、艺术性和商业性三者完美结合。

好的艺术作品都应该具有高度的思想性。关键问题在于如何处理好寓教于乐中的"教"与"乐"的关系。宫崎骏为了让深刻思想的作品有很好的观赏性会加入一些调味剂,如:幽默的成分、异国情调及打动观众的细节等的处理,使人在欣赏作品时,不致因主题的凝重而感到压抑。与只追求艺术而不注重商业的动画艺术家不同,宫崎骏懂得作品商业化性的重要,知道如何把这些艺术性和思想性很强的内容用观众喜闻乐见的形式去表现,如春雨润物一般。

中国学派的动画经典作品中有不少叫好又叫座的(当然当时并没有票房的概念)的作品,如:《大闹天宫》、《天书奇谭》和《三个和尚》。创作者在创作《天书奇谭》时就有了"怎么好玩怎么来"的理念。导演阿达在总结《三个和尚》创作时说过,三句话(注:是指一个和尚有水吃,两个和尚抬水吃,三个和尚没水吃)本身就很幽默,影片也要搞得风趣,并注意含蓄,而不能去搞"硬噱头"和追求低级趣味……可见中国学派作品的导演不仅认识到作品要"寓教于乐",而且还在避免"硬噱头",认为"噱头"有高低之分,那些"硬噱头"、为"噱头"而"噱头"是

不可取的。"噱头"要健康一些、高雅一点、幽默一点,要恰到好处,不能滥用,不能离开人物和主题而追求低级趣味。

因此,对体现出强烈"寓教于乐"精神的中国学派的作品,只要在"教"与"乐"的关系上达到平衡,应该予以肯定。教化特征并不是"中国学派"的不足,如何在作品中用好的方式去教化才是重要的问题。

二、以民族艺术传统为本

中国学派坚持民族绘画传统,注重对传统艺术形式的挖掘和利用,外观呈现出鲜明的民族风格,其获得的声誉首先在于民族化的题材的选择;第二归功于作品在美术方面的出色表现;第三,背景音乐多运用中国传统民乐,使作品具有浓厚的民族韵味。

万氏兄弟制作的中国第一部动画厂片《铁扇公主》就选用了中国传统的神话故事,这为中国动画片日后发展在选题上指明了一个重要方向。分析经典动画作品的题材,我们发现:影片《骄傲的将军》来自"临阵磨枪"这个中国成语;影片《渔童》取材于中国民间故事;影片《聪明的鸭子》和《小蝌蚪找妈妈》是由童话题材改编而成的;影片《孔雀公主》则根据傣族长篇叙事诗改编;影片《大闹天宫》、《哪吒闹海》和《真假李逵》根据中国古典小说改编;影片《阿凡提的故事》来自维吾尔族的传说;影片《三个和尚》从一则家喻户晓的谚语演绎发展而成;《南郭先生》和《鹬蚌相争》改编自耳熟能详的寓言;《天书奇谭》根据明代小说《平妖传》的部分章节改编;《蝴蝶泉》取材自云南民间传说;影片《西岳奇童》(上集)改编自著名的民间神话《劈山救母》;影片《火童》取材于云南哈尼族的民间故事;影片《夹子救鹿》则取材于敦煌佛教故事。因此,可以说中国学派作品力求拥有自己国家的文化底蕴,才使得影片丰富内涵有了真正的保证。

有着悠久历史的中国绘画、雕塑、建筑、服饰,乃至中国传统的戏曲、民乐、剪纸、皮影、年画等民族民间艺术,都为中国动画片提供了取之不尽的借鉴养料,如:《鹿铃》、《山水情》等水墨动画片,脱胎于中国画中的写意花鸟和写意山水;《大闹天宫》、《哪吒闹海》、《天书奇谭》等传统动画片,借鉴了中国古代寺观壁画;《渔童》、《金色的海螺》等剪纸片,吸取了中国皮影和民间剪纸的外观形式;《南郭先生》、《火童》融合了汉代画像石和画像砖的刚健风格;《骄傲的将军》则将京剧脸谱赋予角色。

在音乐制作上,中国学派作品则使用中国独特的艺术种类戏曲音乐和民乐,雅俗共赏,别具韵味。

《骄傲的将军》开片表现将军昂首阔步进入府邸的动作,就

第 六 章
中国动画与
中国学派

是直接借鉴了戏曲动作的程式化,夸张而生动。有板有眼的锣鼓点,则把将军凯旋的踌躇满志、骄傲自信的特点表现得淋漓尽致。在将军四面临敌,抱头鼠窜的场景,配以经典的琵琶曲《十面埋伏》来处理。

《大闹天宫》中孙悟空与哪吒、二郎神的交锋,《哪吒闹海》的哪吒与龙王、三太子的交战,紧锣密鼓的"咚咚锵锵"紧随交锋双方的动作的幅度、节奏变化起伏,时而紧凑,时而舒缓,一波三折,扣人心弦。

《三个和尚》中在三个和尚出场时,伴以节奏欢快的主题音乐或其变奏,把人物急切赶路的情绪渲染得有声有色,木鱼、钹等打击乐器的运用丰富了音乐色彩,加强了节奏感。进入寺庙后,音乐的旋律发生变化,在原有旋律的基础上,节奏变慢并发生变化,渲染了人物进入寺庙后庄重的气氛。此外还有念经时取自佛教音乐素材的音乐,烘托了浓郁的寺院气氛;以及救火时紧张的音乐等等。音乐或用于制作噱头,或用于叙事抒情,都追求与故事情节的配合,与画面风格的和谐。

《山水情》以古琴这种幽深的旷古之声,配合水墨的浓淡、虚实、节奏,与山水意境水乳交融,传达了琴师"志在高山,志在流水"的意念,表达了道家"天人合一"的哲学思想。

《三个和尚》和《山水情》的作曲都出自金复载(图6-4-1)之手。金复载1942年出生在上海一个职员家庭。1957年考入上海音乐学院附中攻读作曲专业。1961年升入本科作曲系,1966年毕业,于次年分配到上海美术电影制片厂任作曲。此后三十五年中主要从事电影音乐的创作。动画片音乐主要作品有《小号手》、《金色的大雁》、《哪吒闹海》(1979年文化部青年优秀创作奖)、《三个和尚》、《雪孩子》、《夹子救鹿》、《蝴蝶泉》、《舒克与贝塔》、《金猴降妖》、《山水情》(1988年第九届全国飞天奖)、《大盗贼》、《宝莲灯》(与董为杰合作,2001年第九届中国儿童少年电影童牛奖)。

图6-4-1 金复载

三、意象化的表达

正是对优秀传统绘画、戏曲、民族民间艺术的借鉴,使中国的动画片呈现出地道的中国风貌。中国的传统艺术深受中国哲学、美学思想的影响,在中国历代绘画中讨论得最多的问题是"形"与"意"在绘画中的关系。"写意"是中国绘画独特的艺术观,《辞源》"写意"条释为"以精练之笔勾勒物之神意,注之艺术家的主观灵魂意向"。东方绘画艺术更偏向写意而非写实,设计灵感来自古代绘画、壁画及民间艺术的中国动画片中的造型和背景处理较其他国家的动画"装饰性"更强。如会飞的角色,在西方动画的造型中会添上翅膀;但中国动画表现神

话中的人物造型则写意得多，人物形象用意象处理来表达：如衣带飘逸的飞天、一个跟头就十万八千里的悟空、踏上一片云就上天的菩萨，他们没有翅膀却照样飞翔。写意在中国学派特有的水墨动画片中体现得尤为强烈。

水墨动画片是中国学派的特有片种，是中国动画的一大创举。它将传统的中国水墨画引入到动画制作中，那种虚虚实实的意境和轻灵优雅的画面使动画片的艺术格调有了重大的突破。与一般的动画片不同，水墨动画没有轮廓线，水墨在宣纸上自然渲染，浑然天成，一个个场景就是一幅幅出色的水墨画。角色的动作和表情优美灵动，泼墨山水的背景豪放壮丽，柔和的笔调充满诗意。它体现了中国画"似与不似之间"的美学，意境深远。中国的水墨画不仅仅是一种技法，更是一种对自然的观照和审美。齐白石说："我画实物，并不一味刻意求似，能在不求似中得似，方得显出神韵。"

如1988年的水墨动画《山水情》就融入了中国的道家师法自然、与世无争的思想和禅宗明心见性的灵感。整部作品充满了诗情画意。无论是静景还是活物都完全融入国画的写意之中，让人心旷神怡。

同样，中国动画片中人物动作设计也多在真实动作基础上加以了写意的描绘——动作的意象表达。设计者重视动作的节奏和韵律，表现飘逸、优美的姿态，用意象化的线条将生活中的动作转化为写意的表演。创造者较少用西方动画中常用的夸张和变形，更多地选择写意的夸张，如在《三个和尚》中，和尚的表情以及上山、下山、舀水的动作都是高度写意化的结果。

四、多元化

动画作品形式的不拘一格也是中国动画片的特点之一。五千年悠久文明史形成的丰厚的文化底蕴，造就了不同风格的中国动画家，带来了中国动画片百花齐放的格局。即便同是水墨动画片，《小蝌蚪找妈妈》用的是齐白石的画意，《牧笛》取的是李可染的笔法，而《雁阵》掇的是贾又福的墨趣。中国动画片在形式上千姿百态，独树于世界动画之林。

"不重复别人，不重复自己"是上海美影厂的厂训，即便是同一导演的作品依然呈现多元化的特点。阿达不同时期的作品在主题与形式上呈现出的多元化的特点就是一最好的佐证。

阿达动画片的创作，从1978年到1986年可分为三个阶段：

第一阶段的《画廊一夜》主题是对现实的批判及讽刺，以童话的形式批判"四人帮"的文化专制。

第二阶段的《哪吒闹海》《三个和尚》《蝴蝶泉》都是中国传统文化的题材，是对传统文化的发掘。其中《哪吒闹海》

第 六 章
中国动画与
中国学派

取材自《封神演义》,《三个和尚》属民间谚语。

第三阶段的《三十六个字》、《新装的门铃》与《超级肥皂》是对现实批判题材的回归。《三十六个字》以36个汉字的形象化,讲述了中国汉字是如何从图画式的象形文字演变而来的故事。《超级肥皂》和《新装的门铃》都是取材自同时代作家周锐现代题材的超短篇小说。《超级肥皂》以一个荒诞的现实意境,辛辣地讽刺了生活中人们不弄清缘由就一窝蜂争相去做同一件事的社会现象。《新装的门铃》则是中国美术片中第一次从心理分析的角度去表现一个现代都市市民的日常心理病态。

阿达的动画片多以漫画风格的造型为主。他认为"漫画的特点是一目了然,讲究形象比喻"。《画廊一夜》中夸张的棍子和棒子造型,《三个和尚》中可爱的高、胖、小和尚的漫画造型,《超级肥皂》中韩羽简练、"土极而洋"的造型。这些当代漫画式的造型设计,使阿达的作品在民族风格中具有了现代气息。

但在影片《蝴蝶泉》中阿达则采用了唯美的装饰画风格。在人物造型上,阿达在装饰画风格的基础上,对其进行了适合动画片表达的改变。如弱化装饰画的平面感和装饰线,让人物比例等更偏向写实;女性造型更通俗甜美,男性造型则更脸谱化。在竹林、榕树等场景上,阿达用了概括外轮廓成几何形式的处理方式,把复杂的自然秩序化、个性化了。

阿达生前导演的作品并不多,但每部作品都呈现出他的创新意识,一以贯之地实践了"不重复别人,不重复自己"的上海美影厂厂训。中国学派的创作者们正是在"不重复别人,不重复自己"的理念的激励下,创作出了有鲜明特色的动画经典作品。

然而由于历史的局限,中国学派作品也有所欠缺。如对动画片的制作目的不够明确,作品处于既不是纯商业也不是纯艺术的中间状态;部分作品"教"与"乐"不平衡,太过注重说教、缺乏娱乐性,使作品商业性有所欠缺;太注重作品的美术性而对影视性有所忽视;意象化的表达带来作品叙述性的减弱;等等。

链接　中国学派作品的主要导演及主要作品

万籁鸣:《铁扇公主》(1940,合作)、《大闹天宫》(1961—1964,合作)。

万古蟾:《铁扇公主》(1940,合作)、《猪八戒吃西瓜》(1958)、《渔童》(1959)、《人参娃娃》(1961)、《金色的海螺》(1963,合作)。

万超尘:《铁扇公主》(1940,合作)、《机智的山羊》(1956)。

图6-4-2 《济公斗蟋蟀》(导演万古蟾)　　图6-4-2 《谢谢小花猫》(导演方明)　　图6-4-3 《人参娃娃》(导演万古蟾)　　图6-4-4 《瓮中之鳖》(导演方明)

图6-4-5 《皇帝梦》(陈波儿编导)　　图6-4-6 《黄金梦》(导演王树忱)

图6-4-7 《冰上遇险》(导演邬强)　　图6-4-8 《半夜鸡叫》(导演尤磊)

图6-4-9 《人参果》(导演严定宪)　　图6-4-10《画廊一夜》(导演阿达)

图6-4-11 《愚人买鞋》导演方润南　　图6-4-12 《好猫咪咪》(导演何玉门)　　图6-4-13《黑公鸡》(导演浦家祥)

图6-4-14 《黑猫警长》(导演戴铁郎)　　图6-4-15 《抢枕头》(导演何玉门)　　图6-4-16 《大扫除》(导演马克宣)　　图6-4-18 《水鹿》(导演周克勤)

中外动画史略

靳夕：《小小英雄》(1953)、《小梅的梦》(1954)、《神笔》(1955)、《孔雀公主》(1963)、《画像》(1965)、《西岳奇童》(1984,合作)等。

特伟：《骄傲的将军》(1956,合作)、《小蝌蚪找妈妈》(1960,艺术指导)、《牧笛》(1963,合作)、《金色的大雁》(1976,合作)、《金猴降妖》(1984,合作)、《山水情》(1988,合作)。

钱家骏：《乌鸦为什么是黑的》(1955,合作)、《一幅僮锦》(1959)、《牧笛》(1963,合作)(1963)、《九色鹿》(1981,合作)。

王树忱(王往)：《过猴山》(1958)、《哪吒闹海》(1979,合作)、《天书奇谭》(1983,合作)、《选美记》(1988)、《独木桥》(1989)。

何玉门：《木头姑娘》(1958)、《小鲤鱼跳龙门》(1958)、《小溪流》(1962)、《渡口》(1975)、《好猫咪咪》(1979)、《善良的夏吾冬》(1981)、《长大尾巴的兔子》(1987)、《狐狸列那》(1989)。

钱运达：《丝腰带》(1962)、《红军桥》(1964)、《张飞审瓜》(1980)、《天书奇谭》(1983,合作)、《女娲补天》(1985)、《邋遢大王奇遇记》(1986—1987,合作)。

唐澄：《小蝌蚪找妈妈》(1960,合作)、《大闹天宫》(1961,合作)、《草原英雄小姐妹》(1965,合作)、《鹿铃》(1982,合作)。

虞哲光：《聪明的鸭子》(1960)、《湖上歌舞》(1964)、《三只狼》(1980)、《小鸭呷呷》(1980)、《崂山道士》(1981)。

张松林：《蜜蜂与蚯蚓》(1959)、《小燕子》(1960)、《谁的本领大》(1961)、《没头脑和不高兴》(1962)。

胡雄华：《萝卜回来了》(1959)、《等明天》(1962)、《差不多》(1964)、《东海小哨兵》(1973)、《狐狸打猎人》(1978)、《咕咚来了》(1981,合作)、《狐狸送葡萄》(1982)。

尤磊：《半夜鸡叫》(1964)、《小八路》(1972)、《大橹的故事》(1975)、《愚人买鞋》(1978)、《喵呜是谁叫的?》(1979)、《蛐蛐》(1981)、《老猪选猫》(1983,合作)。

严定宪：《我们爱农村》(1965)、《放学以后》(1972)、《试航》(1976)、《两只小孔雀》(1978)、《哪吒闹海》(1979,合作)、《人参果》(1981)、《金猴降妖》(1985,合作)、《舒克和贝塔》(1989—1990,合作)。

徐景达(阿达)：《哪吒闹海》(1979,合作)、《三个和尚》(1980)、《蝴蝶泉》(1983,合作)、《三十六个字》(1984)、《三毛流浪记》(1984,合作)、《超级肥皂》(1986)、《新装的门铃》

（1986,合作）。

林文肖：《雪孩子》(1980)、《摔香炉》(1981)、《金猴降妖》(1985,合作)、《夹子救鹿》(1985,合作)、《不怕冷的大衣》(1987)、《舒克和贝塔》(1990,合作)。

浦家祥：《黑公鸡》(1980)、《盲女与狐狸》(1982)、《松鼠理发师》(1983)、《没牙的老虎》(1985)。

周克勤：《猴子捞月》(1981)、《小熊猫学木匠》(1982)、《长了腿的芒果》(1983)、《水鹿》(1985)、《葫芦兄弟》(1986—1987,合作)。

常光希：《蝴蝶泉》(1983,合作)、《夹子救鹿》(1985,合作)、《奇异的蒙古马》(1989—1990)。

詹同：《真假李逵》(1981)、《假如我是武松》(1982)、《擒魔传》(1987)、《八仙与跳蚤》(1988)、《一半儿》(1990,合作)。

胡进庆：《长在屋里的竹笋》(1976,合作)、《丁丁战猴王》(1980)、《淘气的金丝猴》(1982)、《鹬蚌相争》(1983)、《草人》(1985)、《葫芦兄弟》(1986—1987,合作)、《葫芦小金刚》(1989—1990,合作)、《螳螂捕蝉》(1988)、《强者上钩》(1988)。

曲建方：《阿凡提的故事》(1981—1988)。

戴铁郎：《母鸡搬家》(1979)、《我的朋友小海豚》(1980)、《小红脸和小蓝脸》(1982)、《黑猫警长》(1984—1987,合作)、《森林小鸟和我》(1990)。

钱家骍：《南郭先生》(1981,合作导演)、《邦锦美朵》(1988,合作导演)。

王柏荣：《抬驴》(1982)、《老鼠嫁女》(1983)、《火童》(1984)。

阎善春：《老狼请客》(1980)、《网》(1985)、《邂逅大王奇遇记》(1987,合作)、《山水情》(1988,合作)。

马克宣：《大扫除》(1986)、《新装的门铃》(1987,合作)、《超级肥皂》(1987,合作)、《山水情》(1988,合作)、《十二只蚊子和五个人》(1992)。

方润南：《愚人买鞋》(1979)、《瓷娃娃》(1982)、《鱼盘》(1988)、《大盗贼》(1990)。

川本喜八郎：《不射之射》(1988)。

钟泉：《牛冤》(1989)、《雁阵》(1991)。

中国学派的主要创作者来自上海美术电影制片厂，但也不排除其他的创作者，甚至是外国动画创作者，如：川本喜八郎。可以说中国学派的发源地就是著名的上海美术电影制片厂。

第六章

中国动画与中国学派

中外动画史略

小结

1941年万氏兄弟创作的《铁扇公主》为新中国动画的发展揭开了序幕。20世纪60年代是中国动画电影的最高峰,"文革"结束后,动画片开始复苏,并在20世纪80年代重新达到高峰。处在两个高峰时期,中国动画取得了辉煌的成就,在国际上频频获奖,在内容和形式上具有浓郁中国民族特征风格的作品更是收获了"中国学派"的美誉。

中国学派的经典作品是中国动画特定历史时期的产物。随着中国改革开放进入新的高潮,中国动画片经历了一次重大转折。20世纪90年代中期,电影创作从计划经济被纳入了市场化的体制。1995年,动画片结束了统购统销的计划经济模式,开始被全面推向市场。此时的上海美术电影制片厂面对政府投资的减少与主创人员流失的困境,影片制作的质量开始出现了明显的滑坡,中国学派也由此逐渐衰弱下去,中国动画片就此一蹶不振。同时,动画片的制作也不再是上海美术电影制片厂的一家天下,一些以电视台为背景的制作公司纷纷开始崛起。

改革开放的另一变化是一批优秀国外动画片开始引进中国,观众开始接触到了风格更多样的来自不同国家动画片。最早进入的日本动画片是1981年底引进的《铁臂阿童木》,之后还有《聪明的一休》、《花仙子》、《七龙珠》、《圣斗士星矢》、《哆啦A梦》等。美国著名的动画片《米老鼠和唐老鸭》也在1985年来到中国,之后还有《变形金刚》、《忍者神龟》等等。随着越来越多国家的动画片进入中国,不同风格的作品让不同年龄段的观众有了更多的选择。与此同时,这些让中国观众耳目一新的作品不仅培育了中国观众对外国动画片的喜爱,而且也影响到了中国动画片的画风,促使中国动画制作和运作方式与国际接轨,使得基于市场的大制作、数字化、多元化成为主流,电脑绘制技术渐渐取代了传统手绘,在制作数量上出现了大的飞跃,但对票房急功近利的追求造成影片质量良莠不齐。

中国动画的转型之路走得并不顺利,在市场化产业化之下,剧本的原创性不够,影片观众定位依然偏低幼,模仿美国、日本和韩国的弊端成为转型时期的主要问题。如何在新的创作环境中走出一条具有中国特色的动画发展之路,中国动画界正在探索与尝试的努力中。

第七章
日本商业动画

日本是一个生产动画片的大国，同时也是一个动画片输出的大国。日本的动画片之所以能够与强大的美国商业动画相抗衡，是因为日本动画片在发展的过程中逐渐摆脱了美国动画片的影响，形成了自身鲜明的民族特色，走出了一条适合自己发展的东方风格之路。

当今世界上，没有哪个国家比日本更适合"卡通王国"这个名称。研究日本动画，很难把它孤立地来看待，因为日本的卡通已经渗透到了生活的方方面面，而动画、漫画、玩具等都已经成为整个卡通工业产业链中环环相扣的环节了。

第一节 战前草创期（1917—1945）

动画片对于20世纪初的日本人来说是地道的舶来品。那时在电影院播放的影片都是由国外输入的，如1909年最初被公开的电影是美国的《变形的奶嘴》，其后1910年上映的法国人拍摄的《凸坊新画》系列则促成了日本动画电影的诞生。此系列影片在日本的畅销让"何不制作我们自己的影片呢"的想法开始在日本扩大，同时，许多人非常惊讶"为什么静止的动画可以动起来？"渐渐地，"动画"名声大噪，为了与真人影片相区别，日本人开始用"漫画映画"来称呼动画片。

1917年，下川凹天（图7-1-1）完成日本第一部动画片《芋川椋三玄关》（图7-1-2）。同年，北山清太郎（图7-1-3）完成《猿蟹合战》（图7-1-4），幸内纯一（图7-1-5）完成《埚凹内名刀》（图7-1-6）。

随着有声电影时代的到来，日本动画进入一个新的阶段，便于制作动画长片的透明材料赛璐珞也在业内开始使用。1935年，被日本动画界称为"日本动画史上空前杰作"的《森林的妖精》上映。后期，由于日本军国主义猖獗，动画题材不离宣传、夸耀日本军国主义的路线，如：1942年的《桃太郎的海鹫》（图7-1-7）、《桃太郎·海之神兵》（图7-1-8）即为此类。不过这些动画也造就了战斗、爆炸画技的进步，是日本动画最引以为傲的技术之一。

图7-1-1
下川凹天

图7-1-2 《芋川椋三玄关》

图7-1-3
北山清太郎

图7-1-4 《猿蟹合战》　　　　　　　　　　　　　　　　　图7-1-5 幸内纯一

图7-1-6 《埚凹内名刀》　　图7-1-7 《桃太郎的海鹫》　　图7-1-8 《海之神兵》

第二节　战后的复兴与探索期（1945—1974）

图7-2-1 《太阳王子大冒险》

图7-2-2 《无敌铁金刚》

日本战败后，鉴于战争的教训，反战题材开始运用在这个时期的动画作品上。这类题材造成了深远的影响，直到现在还颇为流行。同时，其他各种不同的动画题材尝试不断，动画题材从很有意义的到很低级的，应有尽有。如1968年《太阳王子大冒险》(图7-2-1)就是一个成功的例子，成为后来高水准动画的基础。但像1970年《无敌铁金刚》(图7-2-2)则是一部典型的烂卡通，不但暴力而且剧情很差，给日本动画造成了不良的影响。

这段时期内仍有些划时代的作品出现，如：1958年薮下泰司导演的日本第一部彩色剧场版动画《白蛇传》(图7-2-3)，这部作品的上映开创了日本动画的新纪元。东映公司也借此确立了在业界的地位。

20世纪60年代，随着电视的普及速度大大加快，电视动画成了日本各大动画企业逐鹿的新舞台。与剧场版动画相比，电视动画以剧情为重点，更加注重角色塑造和内容的娱乐性，且多用连续剧形式播出，更具制作的灵活性和与观众良好的互动性。

在电视动画发展的过程中，手冢治虫扮演了开拓者的角

图7-2-3 《白蛇传》

图7-2-4 《铁臂阿童木》

图7-2-5 《森林大帝》

色。1963年,由手冢治虫任社长的虫制作公司推出日本第一部电视动画《铁臂阿童木》(图7-2-4),1966年完成第一部彩色电视动画《森林大帝》(图7-2-5),由此开创了日本电视动画时代。

一、东映动画公司——日本动画王国

1956年,东映动画开始以东映动画有限公司的商号制作彩色动画电影。1958年日本首部长篇彩色动画电影《白蛇传》上映。作品以充满幻想的中国传统故事及优美的东方画风与细腻的品质,造成极大的轰动。这部作品甚至让许多年轻人立志想成为动画家,观众一改对战前动画品质低劣的手工短片印象。紧接着又推出动画影院片《少年猿飞佐助》(图7-2-6)(1959)和《西游记》(图7-2-7)(1960)等,为东映公司奠定下了在日本动画界屹立不倒的根基。之后的动画影院片多以世界童话题材为主,用日本人的喜好与价值观来重新诠释西方故事,以迎合观众的口味。

20世纪70年代,随着电视普及,日本转入电视动画时代,东映在动画电影投资方面大幅缩减开支。此外,因竞争对手"虫制作公司"的挖墙脚及员工待遇等问题,都使得东映作品的品质开始整体下落。在社长大川博1971年去世后,宫崎骏与高畑勋等人也相继离开了东映。但是东映为日本动画电影事业作出的贡献和它曾经的辉煌却是无法被后人遗忘的。

图7-2-6 《少年猿飞佐助》

图7-2-7 《西游记》

二、东映主要作品

（一）《白蛇传》(1958)

《白蛇传》是日本的第一部彩色动画长片。《白蛇传》以迪士尼的制作模式在日本首开了剧场版动画的先河，但已经有了些日本动画自己的特色，如题材、人物设置等。

（二）《少年猿飞佐助》(1959)

影片讲述了一个男孩跟一个隐士学习法术，并最终击败了一个夜叉，而以这个夜叉为首的一伙强盗正威胁着村子的安全的故事。片中的动物表现极其有趣。

（三）《西游记》(1960)

这是手冢治虫在50年代晚期和60年代早期在东映制作的为数不多的影片之一。影片侧重于制作有趣的对白和夸张的动作等搞笑噱头。让观众在流畅和细致的动画风格中享受到乐趣。

（四）《安寿与厨师王丸》(1961)

这是一部改编自当时著名小说《山椒大夫》的作品。

（五）《辛巴达历险记》(1962)

《辛巴达历险记》是东映首次改编西方的神话故事，影片不仅于当年的暑期上映后和其他早期影片一样获得了成功，还在第一届意大利国际动画电影节中获得最高荣誉奖。这也增加了东映从世界各地的文化（特别是西方文化）中汲取营养来制作动画片的信心。为了达到逼真的打斗动作效果，东映公司特地邀请了武师来模拟拍摄。

（六）《顽皮王子战大蛇》(1963)

故事改编自日本神话作品《日本手记》与希腊神话中关于飞马和海怪的传说，这样的结合是为了让日本观众对于早已熟知的神话保持兴趣。影片最后的战斗段落精彩至极，该片获得了当年的大藤奖（第二届），这也是东映公司首次获得这一奖项。

（七）《四十七名犬忠臣藏》(1963)

这部影片的剧本由手冢治虫改编自日本江户时代的木偶戏《名手本忠臣》。《名手本忠臣》一直是传统歌舞伎和木偶剧的保留节目，在日本广受欢迎，这个故事后来被改编成许多部电影。而在手冢治虫编剧的这部动画片中，47名武士被演绎成了47条小狗。

（八）《卡利巴博士的宇宙探险》(1965)

这个故事是英国作家斯威福特的著名小说《格列佛游

记》的科幻续集：一个叫作泰德的男孩（在美国上映的版本里叫作瑞奇）和格列佛教授乘坐火箭来到宇宙，去拯救一个机器人的星球。在这个故事的结尾，星球上的公主冲破她的机器外壳，变成了一个真人。这个著名的结尾后来也曾影响了包括宫崎骏在内的许多日本动画家，并在他们的影片里留下痕迹。

（九）《安徒生童话》（1968）

影片将《安徒生童话》中的故事有趣地交织起来，使诸多故事集中在一部影片里。影片充满了丰富的想象力和流畅的动画，特别是在最后30分钟根据《卖火柴的小女孩》改编的故事里，将这特点呈现得更为鲜明。但造型设计与叙事结构略显逊色。由于东映的精心制作，影片仍不失为一部美丽的动画片。

（十）《太阳王子大冒险》（1968）

这部影片突破了原本日本动画风格，尤其在镜头的运用上，为后来日本动画原创化打下了基础。由于故事有些复杂，低幼年龄层的观众难以理解，造成当时票房成绩并不很理想，但之后得到高年龄层的观众重新认可。现在它和《顽皮王子战大蛇》、《穿长靴的猫》、《动物宝岛》等并列东映动画电影的杰作之一。

（十一）《穿长靴的猫》（1969）

影片由法国作家夏尔·佩罗的小说改编，这部动画被普遍认为是日本动画史中最好的喜剧动作动画片之一。这部影片除了有东映的干将森康二担任动画导演之外，还有包括宫崎骏和小田部羊一在内的许多动画家参与，这部影片的成功也为这些动画家日后个人事业的成功打下了良好的基础。

（十二）《忠犬与孤儿》（1970）

影片讲述了孤儿雷米被卖给了流浪艺人维塔利斯和他的动物乐队的故事。整个影片贯穿着那个时代东映电影典型的音乐元素，有一些搞笑元素。影片情节剪接扣人心弦，动画设计流畅自然。从技术层面讲，这是一部非常值得一看的电影，但在故事叙述方面还是留下了一些遗憾。

（十三）《动物宝岛》（1971）

这是最早一部融入宫崎骏个人风格的影片，宫崎骏担任创意顾问，森康二担任导演。影片根据史蒂文森的小说《金银岛》改编。但除了作为男女主角的两个孩子之外，其他角色全部是由动物来扮演。影片延续了《穿长靴的猫》中的搞笑风格，娱乐观赏性极强。

第七章
日本商业动画

中外动画史略

(十四)《阿里巴巴和四十大盗》(1971)

这是一部欢闹的动作电影,影片暴力的动画风格打破了东映一贯的传统模式。影片的制作班底阵容强大,包括森康二、宫崎骏、小田部羊一等许多知名的动画家都加盟其中,影片所叙述的故事主旨和《阿里巴巴与四十大盗》其实完全相同,但用了一种出人意料的有趣方式来表现。

(十五)《长靴三铳士》(1972)

这部影片看上去很像一部有趣的好莱坞动画片,片中搞笑的舞蹈设计片段在日本动画片中可以说是最优秀的,另外片中四轮马车追逐的一场动作戏也称得上是日本动画片中最经典的片段之一。

(十六)《穿长靴的猫80天环游地球》(1976)

这是第三部,也是最后一部以穿长靴的猫为主角的电影。到了这个时候,穿长靴的猫已经被视为东映的吉祥物了。影片改编自法国科幻作家儒勒·凡尔纳的小说《80天环游地球》,尽管影片节奏快而充满乐趣,但是较前两部"长靴猫"电影而言还是略显逊色。

(十七)《龙子太郎》(1979)

《龙子太郎》是东映这个曾经一度辉煌的公司最后一部经典作品。其经典程度几乎可以和东映以前的许多作品——比如《穿长靴的猫》、《太阳王子大冒险》等影片媲美。影片的灵感来源于日本的传统神话故事,唯美的带有神秘气氛的水彩背景的处理和由多名明星担任配音等做法,为影片的成功在视听上打下了基础。

三、手冢治虫与虫制作公司

(一) 手冢治虫

手冢治虫(图7-2-8)1928年11月3日诞生于日本关西大阪,本名手冢治,1939年改名为手冢治虫。他自小有两大爱好——昆虫和看电影。他中学时便开始漫画创作。1942年,手冢治虫观看了中国动画片《铁扇公主》,受到很大的震撼,促成他以后走上漫画创作的道路。1945年,17岁的手冢进入大阪大学附属医学专门部学习。

手冢治虫在漫画领域作出的杰出贡献在于他创造的"情节漫画"并在漫画中运用电影的语言,改变了过往日本漫画的局面;1947年,他发表了生平第一部重量级作品——《新宝岛》(图7-2-9)。他借用电影拍摄手法,如:变焦、广角、俯视等,配合故事发展来表现漫画画面;开始尝试运用电影的构图和分镜

图7-2-8 手冢治虫

的概念与手法,将大小不同的画格排列起来,造成镜头推移的效果;在画面上绘制拟声词以表现音响效果,从而让凝固的漫画"活了"。《新宝岛》非常成功,销量达50万份,是当代日本漫画的起点。1951年,手冢治虫自大阪大学医学部毕业,迁居东京,全情投入漫画创作。1952年,《铁臂阿童木》(又名《原子小金刚》)问世,轰动日本。手冢治虫赋予了小机器人纯真、善良、勇敢、百折不挠的精神内涵。配合当时战后日本人急需精神重建、渴望摆脱外国势力干预的时代背景,他成功改变了日本国民认为漫画"幼稚"的偏见。阿童木漫画以及后来的动画TV版断续连载了13年,手冢治虫凭借一个小小的机器娃娃,奠定了自己在日本漫画界的地位。1953年,他创作了日本第一部少女漫画《蓝宝石王子》,在《少女组》上连载。1958年,手冢加入著名的东映动画工作室,担任画面设计一职,这是他进入动画界的开始。1961年,获医学博士学位。同年,手冢治虫创建手冢治虫动画制作部,第二年更名为虫制作公司,意为永不凋零。从此,手冢开始了自己的动画生涯。1962年,制作公司首部剧场版动画《街头故事》,获艺术节奖励奖、每日映画观摩演出大藤信郎赏及亚洲电影节蓝绶带教育文化电影奖。1963年,创作第一部黑白电视动画连续剧《铁臂阿童木》,并创记录地取得47%的收视率。日本动画业接受"手冢式"动画制作理念,并发展成为一种行业标准。之后,日本漫画界形成了将成功漫画作品改编为TV动画的做法。1966年,制作完成了日本第一部彩色动画片《森林大帝》,获1967年威尼斯国际电影节银狮奖。

图7-2-9 《新宝岛》

1971年,手冢辞去虫制作公司社长工作,1973年虫公司因经营困难而倒闭。手冢没有因为结束公司而消沉,他开始了漫长的旅行,足迹遍布全球,以推广自己"梦一般诗意"的创作理念。其间创作的主要作品如下:

1972年《佛陀》在《希望之友》上开始连载,一改以往的童话风格,以严肃写实的笔法描绘。1975年获文艺春秋漫画奖。

1973年《怪医秦博士》在《周刊少年CHAMPION》上连载。1975年获日本漫画协会特别奖。

1977年《怪医秦博士》和《三眼神童》一起获讲谈社漫画奖。同年,《手冢治虫漫画全集》发行。

1979年,因在漫画领域的杰出贡献获严波小谷文艺赏。

20世纪80年代初,《铁臂阿童木》进入中国。

1984年,漫画《向阳树》获小学馆漫画奖。

1985年获东京市民荣誉奖章。实验漫画《跳》获广岛国际动画电影节冠军奖。

1986年,漫画《控诉阿道夫》获讲谈社漫画奖。

1988年,获朝日奖。同年,《森林传说》获每日映画观摩演

出大藤信郎奖和国际动画电影节少年电影院奖。

这段时期，有分量的两部重要作品是《怪医秦博士》和《火鸟》。1973年的漫画《怪医秦博士》是个新的里程碑，手冢第一次将一个反传统、反社会的性格复杂的问题人物作为漫画的主角。对当时一片温馨的日本漫画世界造成了不小的震撼。1980年的剧场版《火鸟2772》(图7-2-10)是根据手冢漫画《火鸟》改编的，先后获拉斯维加斯电影节动画部门奖和智利的主都漫画展览奖。

1989年2月9日手冢治虫因胃癌去世，享年61岁。

手冢治虫在漫画与动画的结合上成绩斐然，他在日本动画与漫画史上创造出很多的第一。他在漫画与动画领域作出的杰出贡献在于以下几个方面：

1. 多样性

手冢治虫的动画作品涉及的题材有童话的，代表作为《森林大帝》；科学幻想的，代表作为《铁臂阿童木》；民间传奇的，代表作为《火鸟》；音乐动画的，代表作为《展览会的画》(图7-2-11)；神魔喜剧的，代表作为《孙悟空大冒险》；推理惊悚的，代表作为《怪医秦博士》；知识故事的，代表作为《阳光之树》；以及宗教故事的，代表作为《佛陀》。

图7-2-10 《火鸟2772》

图7-2-11 《展览会的画》

2. 首创性

1947年发表的漫画作品《新宝岛》中首创了日本漫画的叙事方式，用电影的表现手法来叙事。

1953年，创作日本第一部少女漫画《蓝宝石王子》，在《少女组》上连载。

1963年，制作第一部黑白电视动画连续剧《铁臂阿童木》，由此日本动画业接受"手冢式"动画制作理念，并发展成为电视动画的行业标准。

1966年，制作第一部彩色动画片《森林大帝》。

1969年的动画片《一千零一夜》(图7-2-12)，作品主题首次向成人世界进军，大大拓展了之前动画作品所涉及的主题范围。

图7-2-12 《一千零一夜》

1981年，创作日本第一部知识故事的漫画《阳光之树》。

3. 哲理性

手冢治虫的动画作品不仅故事性非常强，而且还内涵深刻，在作品中进行哲学层面的思考，这也是手冢作品的一个主要特点。如在《铁臂阿童木》中表现了人与机器的关系，在《森林大帝》中对人与动物的关系的考虑，都流露出对"终极问题"的思考，这对日本动画有着深刻的影响，深刻主题的表现一成为日本动画的主要内容。

（二）虫制作公司

手冢治虫于1960年代初期成立了虫制作公司。

1963年，该公司的首部动画——《铁臂阿童木》在富士电视台播映，成为日本最受欢迎的动画，并创下了高达47%的收视率。随后，日本动画终于找到了一条属于自己的道路，而后异军突起，成为能与美国相抗衡的第二大商业动画片的大国。1937年迪士尼的影院片《白雪公主与七个小矮人》，给迪士尼公司带来了丰厚的利润，且由其所派生出来的一些有关主题、人物、结构、风格、样式的经验，不但成为迪士尼公司奉行的金科玉律，同时也成为以后大部分商业动画电影制作所仿效的重要典范。但其也有不能回避的局限性：高昂的制作成本保证了质量但限制了数量，而且一旦一部影片收不回成本，有可能导致整个制作公司的破产。针对这样的局面，日本动画在发展过程中逐渐摆脱了美国模式的影响，手冢治虫探索出了一条适合日本动画发展的制作理念。手冢治虫认为，与其关注人物的动作，不如关心人物的内心，故事本身最为重要。这样故事好，就算两张纸片也一样可以吸引人。手冢开发了一整套的制作流程，最大限度地节省制作成本：他尝试着为典型人物制作典型动作（这样可以在不同的背景下重复使用）；尝试用眨眼三帧，口动三帧的模式（迪士尼要求口型与说话内容结合）节省资金。

《铁臂阿童木》的成功吸引了世界各国的注意，美国的电视台在1964年把《铁臂阿童木》引入，成为首部在美国上映的日本动画作品。手冢治虫为《铁臂阿童木》量身制作的周边产品，在短短四年间成功创下了近5亿日元的收入，成为卡通角色商品化的创始者。在1960年代虫制作公司还制作了很多作品，如横山光辉的《铁人28》、手冢治虫的《小白狮》和吉田龙夫的《飞车小英雄》。

1960年代后期，日本动画开始向不同故事题材发展，手冢治虫开始制作以成人为观众定位的动画长片。《一千零一夜》(1969)、《埃及妖后》(1970)及以欧洲中世纪魔女传说为背景的《哀伤的贝拉透娜》(图7-2-13)(1973)在柏林影展获得佳

图7-2-13 《哀伤的贝拉透娜》

图7-2-14 《少女革命》

图7-2-15 《鲁邦三世》

图7-2-16 林重行

评,三部作品都由受手冢治虫欣赏的山本暎一导演。《哀伤的贝拉透娜》为当时最成功的电影,并为1997年制作的《少女革命》(图7-2-14)带来灵感。第一部原创成人电视动画《鲁邦三世》(图7-2-15)亦同时在1960年代推出。

随着其他电视动画影片的出现,动画市场被瓜分,虫制作公司历经经营上的几次危机,最终因与工作人员理念不合等原因,在1973年宣布关闭。手冢治虫又重新转入漫画界专心发展他的漫画事业。

虽然虫制作公司只有短短10年的历史,但手冢治虫不仅用"有限动画"的制作理念创立了日本电视动画的行业标准,虫制作公司也培育出了日本重要的动画人才。如林重行(后改名为林太郎)(图7-2-16),代表作品有《魔幻大战》、《迷宫物语》(图7-2-17)和《大都会》等;富野由悠季(图7-2-18),代表作品有《机动战士高达》(图7-2-19);金山明博(图7-2-20),代表作有《小拳王》、《一千零一夜》;八卷盘,在《Speed》、《大都会》(图7-2-21)中担任特殊摄影指导;杉井仪三郎(图7-2-22),代表作品有《杰克与豌豆》、《银河铁道之夜》(图7-2-23)、《羊与狼》(图7-2-24)。

图7-2-17 《迷宫物语》

图7-2-18 富野由悠季

图7-2-19 《机动战士高达》

图7-2-20 金山明博

图7-2-21 《大都会》

图7-2-22 杉井仪三郎

图7-2-23 《银河铁道之夜》

图7-2-24 《羊与狼》

四、手冢治虫的艺术动画

手冢治虫是日本动画界划时代的大师级人物。他在商业动画收获利润的同时尝试实验艺术动画的创作且同样收获满满。在虫制作公司期间制作的《街角物语》(图7-2-25)(1962)、《展览会的画》(1967),以及在20世纪80年代时制作的《跳跃》(1984)和《老胶片》(图7-2-26)(1985)等都是他的短篇动画杰作。在《跳跃》这部影片中,手冢担当了策划和分镜头剧本绘制工作,而且最大限度地发挥了全片一个镜头第一人称视点叙述的结构特点。《跳跃》在海外获得了很高的评价,1984年在萨格勒布国际动画电影节上获得了最高大奖。《老胶片》也荣获了广岛国际动画电影节的最高奖。

图7-2-25 《街角物语》

图7-2-26 《老胶片》

第三节 题材的确立期(1974—1982)

20世纪70年代日本经济稳定,电视机已经成为每个家庭的必备,甚至家庭成员各人一台,因此观众对动画片有了分众

化、个性化的要求。同时,年轻的一代不再内向保守,出现勇于追求个性的"反传统"的趋势。应对分众化个性化的要求,这一时期出现了不少风格各异的作品。

1974年的由松本零士负责脚本及人物设计的《宇宙战舰大和号》(图7-3-1)(1974)在电视上播出后立即造成"松本零士旋风",有别于之前作品的剧情构筑让该作品成为日本动画史上第一部"超级剧情片"。影片中悲惨英雄牺牲式的剧情,则掀起了观众对太空题材的无限想象。松本零士的《银河铁道999》(图7-3-2)(1979)又造成了另一波热潮,原因是剧中女主角打破了传统女性角色的朴素感,而给人冷艳华丽的印象;男主角也不再是英勇的勇者,而是懦弱的男孩。该片独特的个性刻画开创了动漫迷把特定动画角色当成明星般崇拜的现象。

1972年的《变形金刚》(图7-3-3)和《铁人28号》(图7-3-4)掀起了日本动画界对"机械人"的狂热浪潮,结合影片角色与玩具业界联合推出的周边商品也获得可观的商业回报。同时,也出现了观众定位设定为女性的动画作品,如1966年开始上映的《魔法少女莎莉》(图7-3-5)、手冢治虫的《缎带骑

图7-3-1 《宇宙战舰大和号》

图7-3-2 《银河轨道999》

图7-3-3 《变形金刚》

图7-3-4 《铁人28号》

图7-3-5 《魔法少女莎莉》

图7-3-6 《缎带骑士》

图7-3-7 《东洋魔女排球队》

图7-3-8 《美少女战士》

士》(图7-3-6)、《东洋魔女排球队》(图7-3-7),及最具代表性的《美少女战士》(图7-3-8)等诸多动画。

由富野由悠季原作小说改编成的《机动战士》(图7-3-9)在1979年开始上演,由于剧情结构复杂而严密,受到动画迷热烈的响应。该片后来的三部电影亦非常卖座。该片的出现标志一个新动画时代的到来。观看动画片不再是小孩子的专利,而是成为一种大众化的休闲娱乐方式。日本动画界经过探索期,确定了分众化、(按年龄、性别等)个性化的各类动画题材。动画业的巨大商业潜力得到充分释放。此时,动画业的发展也带来了声优热的不断升温,当时的名声优的声望绝不亚于任何当红影星。

图7-3-9 《机动战士》

第四节 画技突破期(1982—1987)

该时期自1982年《超时空要塞》(图7-4-1)上演至1987年为止。

由于人们热衷追求视觉享受成为风潮,因此力求突破动画画技成为影片追求的目标。如1982年《超时空要塞》在视点快速移动效果上进行了创新,造成极佳的动感效果;1984年《风之谷》和1986年《天空之城》(图7-4-2)努力在精细写实的背景处理上下功夫;1986年《机动战士Z》(图7-4-3)和《机动战士ZZ》的强调反光,明暗对比等处理的尝试,都对后来的动画作品在技术上经验的积累作出了很大的贡献。由于在上一时期题材已确定,加上画技的突破,使得佳作迭现。1987年《风之谷》参加金马奖国际影展,不但标志着宫崎骏的大师地位得以确立,还意味着剧场版动画在日本重新崛起。

该时期的日本动画,在剧情、内容、画技皆已达到极高的水准,进入了成熟期。

这一时期的动画不但在数量和质量上有了提高,而且在制作发行体制上也取得了重要突破。1983年,押井守指导

图7-4-1 《超时空要塞》

图7-4-2 《天空之城》

163

图7-4-3 《机动战士Z》

图7-4-4 《DALLOS》

了第一部OVA（Original Video Animation，简称OVA）动画《DALLOS》（图7-4-4）。OVA动画的出现对日本动画业的发展产生了重要影响。

随着漫画业和动画业蓬勃发展的同时，两者的互动性也更加加强。越来越多的漫画作品被改编成动画片，漫画业和动画业走向全面合作。周边产品的开发使得日本"大卡通"的产业链条日趋完善，卡通产业步入良性循环的发展阶段。

一、宫崎骏、高畑勋与吉卜力工作室

（一）宫崎骏

宫崎骏（图7-4-5）于1941年1月5日出生在东京。1958年，正在读高三的宫崎骏观看了由东映动画公司制作的日本电影史上的第一部全彩色剧场动画片《白蛇传》，被这部动画片深深地打动了。从此，当个动画家成了宫崎骏的梦想。

高中毕业之后，宫崎骏进入东京学习院大学就读，主修政治经济学。

1963年，从大学毕业后的宫崎骏，如愿以偿地进入了东映动画公司工作，并参与制作了剧场版动画片《汪汪忠臣藏》和TV版动画《狼少年肯》（图7-4-6）等多部作品。

1964年，年轻的宫崎骏当上了东映动画劳工协会的秘书长。在这期间，他与担任协会副主席的高畑勋建立了深厚的友谊。他参与了《古里弗的宇宙旅行》的制作，并在TV版动画《少年忍者》中任原画。

1965年，在TV版动画《大冲撞》中任原画。1966年，在TV版动画《彩虹战队罗宾》中任原画。

1968年，与高畑勋合作剧场版动画片《太阳王子赫尔斯的冒险》（图7-4-7），任原画和场景设计。

1969年，在剧场版动画《长靴里的猫》和《幽灵飞船》中任原画。

图7-4-5 宫崎骏

第 七 章
日本商业动画

图7-4-6 《狼少年肯》

图7-4-7 《太阳王子赫尔斯的冒险》

1970年,在TV版动画《神秘的阿寇》中任原画。发表漫画《沙漠之民》。

1971年4月,与高畑勋、小田部羊一等离开东映,转投到"A制作公司"。

1973年,在高畑勋导演的短片《熊猫家族》(图7-4-8)中任原案、脚本、场景设计和原画。这是第一部体现宫崎骏整体风格的动画片。6月,宫崎骏与高畑勋、小田部羊一再次离开"A制作公司"。

1974年,在高畑勋导演的52集TV版动画片《阿尔卑斯山的少女海蒂》(图7-4-9)中任场景设计。

1976年,在高畑勋导演的51集TV版动画片《寻母3000里》(图7-4-10)中任场景设计。

1978年,宫崎骏任总导演和人物设计的26集TV版动画片《未来少年柯南》(图7-4-11)播出。

1979年,与高畑勋再次合作50集TV版动画片《红发安妮》(图7-4-12)。加入东京电影新社。导演剧场版动画片《鲁邦三世》。

图7-4-8 《熊猫家族》

图7-4-9 《阿尔卑斯山的少女海蒂》

图7 4-10 《寻母3000里》

图7-4-11 《未来少年柯南》

图7-4-12 《红发安妮》

1982年，漫画《风之谷》在德间书店《ANIMAGE》上连载。历时12年。

1984年3月，《风之谷》上映，片长116分。宫崎骏任脚本和导演，高畑勋任制作人，久石让任音乐制作。影片的成功使宫崎骏和高畑勋坚信剧场版动画的价值。

在动画的创作道路上，宫崎骏尝试过不同类型动画的制作，电视动画、OVA动画和剧场版动画；在制作流程中，宫崎骏承担过各种专业，制片、编剧、导演、造型设计、背景设计、原画和动画等，这些综合的专业能力为宫崎骏成为日本动画界的翘楚打下了良好的基础。

1984年，宫崎骏与高畑勋合伙成立二马力制片厂。

1985年，二马力更名吉卜力工作室。

（二）高畑勋（图7-4-13）

图7-4-13 高畑勋

1935年10月29日出生于日本三重县伊势市，东京大学文化科毕业后，进入东映动画。早期作为演出助理，参加了《安寿与厨子王丸》（图7-4-14）、《顽皮王战争大蛇》等剧场动画的制作。

图7-4-14 《安寿与厨子王丸》

在1964年完成首部电视《狼少年》获得肯定后，在1968年与宫崎骏、大冢康生等当时东映动画的新锐成员合作《太阳王子大冒险》，初次担任了导演一职。该剧成为日本动画的转折点，成为摆脱传统风格与开创未来形式的里程碑。

1971年，高畑勋离开东映动画，和宫崎骏、小田部羊一等人一起进入"A制作公司"工作。1972与宫崎骏再度合作制作《熊猫家族》与《熊猫家族续集》，担任分镜与原画。六月的时候，高畑勋、宫崎骏和小田部羊一离开"A制作公司"，加入"Zuiyo Picture"，并在1974年开始制作《阿尔卑斯山的少女海蒂》，担任场面设计与画面构成。1976年制作了《寻母3000里》的电视动画，担任场面设计。其间也参与过宫崎骏《未来少年柯南》与《小英的故事》（图7-4-15）等部分集数的分镜设计。1979年的《红发安妮》描写了青春期少女的感性与活泼，并忠实地呈现了原作的幽默感，获得极大好评，再次表现高畑勋对人物描写的高深功力。

图7-4-15 《小英的故事》

1981年，执导电影版动画《小麻烦千惠》（图7-4-16），描写大阪市井小民的生活与人物关系的清新趣味之作。第二年完成了《大提琴手高修》（图7-4-17），这部根据宫泽贤治的原作小说改编的动画，围绕在剧情中的古典配乐，猫和少年成长的幻想场面，描写出原作的细腻和幽默，从中可看出高畑勋高超的音乐造诣。1983年担任宫崎骏的电影《风之谷》（图7-4-18）的制作人。

图7-4-16 《小麻烦千惠》

图7-4-18 《风之谷》

图7-4-17 《大提琴手高修》

1984年，高畑勋与宫崎骏合伙成立二马力制片厂。

1985年，二马力更名吉卜力工作室。

1999年在导演了《我的邻居山田君》（图7-4-19）之后，高畑勋便退居幕后，负责吉卜力工作室及美术馆的相关工作与翻译工作。

（三）吉卜力工作室

吉卜力工作室原则上只制作原创或由原著改编、剧场放映的长片，不制作电视动画。在日本，吉卜力的动画电影常常成为迪士尼的有力竞争者并多次获奖。

1986年，吉卜力的第一部剧场版动画《天空之城》（图7-4-20）上映，片长124分。影片的灵感来自小说《格列佛游记》。宫崎骏一人兼任了编剧、脚本、导演和角色设定四项重任，使得这部影片从头到尾注入了纯粹的宫崎骏理念。影片完美地刻画出故事发生时代的场景，激烈紧张的情节贯穿整部电影，让观众感受到科幻与神话的气氛。片中人物性格鲜明，情感的表达更多地依靠动作而非台词。高畑勋担任《天空之城》的制作人。

1988年，《龙猫》上映，片长83分。囊括当年日本电影大部分奖项。宫崎骏任编剧、脚本、导演。《龙猫》（图7-4-21）带有宫崎骏一贯的魔幻现实主义风格，讲述了一对姐妹结识了住在森林里的龙猫，并在它的帮助下去探望生病的母亲的故事。龙猫的造型非常可爱，有点像猫，也有点像兔子，脚和尾巴又有其他可爱小动物的特征，把人们心目中各种可爱整合到了一起。龙猫也成为吉卜力的标志。作品将充满了大自然气息的

图7-4-19 《我的邻居山田君》

图7-4-20 《天空之城》

图7-4-21 《龙猫》

乡间日本作为影片的背景，把一些自然景物融入主角的意识之中，让观众得到最真切的共鸣。

同年，高畑勋执导了《萤火虫之墓》（图7-4-22），该影片获奖无数，在海内外有很高的知名度。影片充满人文关怀，描述战火之下兄妹的情感，控诉战争的残酷，是高畑勋一直倡导的真实再现日常生活的写实风格的佳作。

1989年，《魔女宅急便》（图7-4-23）上映，片长105分，创当年最高票房纪录。宫崎骏任脚本、导演。

1991年，高畑勋导演的，宫崎骏制作的《回忆点点滴滴》上映，片长119分。该影片是吉卜力工作室转型时期的作品。作品融合了写实与回忆，人物刻画细腻，对日常生活进行了真实描画的风格。

1992年，《红猪》（图7-4-24）上映，片长93分。宫崎骏任脚本、原作、监督。影片力压迪斯尼大片《美女与野兽》，并打入欧洲市场。在这部作品中，宫崎骏放弃了少年探险情节，选择了1920年代的意大利为背景，以一只面临中年危机的猪面飞行员"波鲁克"作为影片的男主角。宫崎骏在国家、时代、生活意义等严肃的命题中不断剖析与反思着之前作品的主题，这次他塑造出一个充满矛盾的"酷猪"形象以自喻，既不失卡通文化的精髓，又蕴藏着对于自身和所处时代的深刻洞察力。虽然吉卜力从不会因市场考虑制作所谓"国际口味"影片，《红猪》还是在法国、中国台湾等地获得了成功的票房成绩。

1993年，望月智冲监督的《听见浪淘》播出，片长70分。这是吉卜力制作的第一部TV动画。

1994年，《平成狸合战》上映，片长118分。高畑勋导演。作品探讨了现代自然与人的互动关系，作品中将小人物微妙细腻的情感表达得淋漓尽致。这是首部运用CG技术的吉卜力动画作品，参与的创作人员全是20世纪90年代加入的新人。

1995年，成立东小金井动画学院，高畑勋任校长。同年推出《梦幻街少女》，片长111分，近藤喜文导演，宫崎骏任策划、脚本、制作人。同时，还制作了MTV电影《ON YOUR MARK》。

1997年，《幽灵公主》（图7-4-25）上映，片长133分。宫崎骏任编剧、策划、脚本与导演。《幽灵公主》讲述了一个浓缩了日本古代传统文化，以日本开始侵略山林的室町时代为背景，山林中"物化族"与发展中的人类之间的斗争故事。该片成为当时日本电影放映史上票房收入最高的影片。影片继续延续宫崎骏一贯的主题——思考人与自然之间的关系，但本片主题更加深刻，内容更加复杂，影片不拘泥于人类对环境的破坏，而是从人与自然之间无从化解的天然矛盾出发，通过人类自身的生存角度，探寻人类与自然是否能够真正实现和谐共存

图7-4-22 《萤火虫之墓》

图7-4-23 《魔女宅急便》

图7-4-24 《红猪》

图7-4-25 《幽灵公主》

这一终极命题。

2001年,《千与千寻》(图7-4-26)上映,片长130分,采用全数码制作。《千与千寻》打破了日本电影票房记录,荣获第52届柏林国际电影节金熊奖(这是动画片首次在国际三大电影节上获得的大奖)、第75届奥斯卡金像奖最佳长篇动画奖等诸多国际国内奖项,宫崎骏成为手冢治虫之后日本动画界声誉最高的导演。

链接　吉卜力工作室 主要作品

长篇动画

《风之谷》(1984)

《天空之城》(1986)

《龙猫》(1988)

《萤火虫之墓》(1988)

《魔女宅急便》(1989)

《岁月的童话》(1991)(图7-4-27)

《红猪》(1992)

《听到涛声》(1993)(图7-4-28)

《平成狸合战》(1994)

《侧耳倾听》(1995)(图7-4-29)

《幽灵公主》(1997)

《我的邻居山田君》(1999)

《千与千寻》(2001)

《猫的报恩》(2002)(图7-4-30)

《哈尔的移动城堡》(2004)(图7-4-31)

《地海传奇之格德战记》(2007)(图7-4-32)

《悬崖上的金鱼姬》(2008)(图7-4-33)

《借东西的小人阿莉亚蒂》(2010)(图7-4-34)

《来自虞美人之坡》(2011)(图7-4-35)

短篇动画

《On Your Mark》(1995)

《寻找鲸鱼》(2001)

《转转胶卷》(2001)

《吉卜力斯 episode2》(2002)

《幻想的飞行器们》(2002)

《可罗的大散步》(2002)

《Ghiblies》(2000)

《小梅与龙猫巴士》(2002)

《行动机场》(2004)

图7-4-26　《千与千寻》

图7-4-27　《岁月的童话》

图7-4-28　《听到涛声》

图7-4-29　《侧耳倾听》

图7-4-30 《猫的报恩》

图7-4-31 《哈尔的移动城堡》

图7-4-32 《地海传奇之格德战记》

图7-4-33 《悬崖上的金鱼姬》

《飞天都市计划》(2005)
《space station No.9》(2005)
《水蜘蛛MON MON》(2006)
《买下星星的日子》(2006)
《寻找栖所》(2006)

二、押井守（图7-4-36）

押井守1951年出生，毕业于东京学艺大学并加入龙之子动画公司。1981年，由他监制的TV版《福星小子》（图7-4-37）上映，获得不少赞誉。作品中加入大量他自己的制作手法，比如分镜手法及气氛处理，成功表现出独特的个人思想。和众多同行相比，他对艺术的偏爱甚于商业，斧凿的痕迹较少。1983年，押井守导演的第一部剧场版动画《福星小子——Only You》问世，其展现了比TV版更为出色的内容，而1984年的剧场版《福星小子——美丽的梦》更是成为押井守导演生涯中极具代表性的作品，也成为他个人风格完全成型的作品。片中大量运用了明暗对比强烈的静止画面并结合人物的内心独白，形

图7-4-34 《借东西的小人阿莉亚蒂》

图7-4-35 《来自虞美人之坡》

图7-4-36 押井守

图7-4-37 《福星小子》

成了独特的艺术效果。

1983年，日本历史上第一套OVA《DALLOS》在他指导下问世，对以后的动画界产生深刻影响。《DALLOS》打开了OVA市场，日本动画界与动画人又多了一条发行作品的道路。1984年，押井守与德间书店合作，制作实用性相当高的动画长片《天使之卵》（图7-4-38）。1988年，推出《机动警察》（图7-4-39）OVA版。又分别于1989和1993年推出两个剧场版。

1995年完成了被誉为科幻电影的经典之作《攻壳机动队》（图7-4-40），影片在国内外受到极大瞩目，陆续在欧美影院上映，是日本首部进军国际电影界的动画片。曾登上BILLBOARD录像带销售第一位，连《泰坦尼克》的导演卡麦隆都为此片撰写文章，称它为"科幻电影中最美丽、最艺术又最具有风格的作品"。并说自己最崇拜的日本动画艺术家只有大友克洋和押井守。押井守偏重未来题材和机械表现，无论真人实景电影还是动画片，都以虚实交融为特征，擅长表现对政治势力压迫个体的谴责。押井守对动画电影的分镜头、运镜、场面组接等各种手段皆运用自如，甚至比实景电影还地道。视觉节奏极其流畅，富有梦幻的飘逸感。押井守的作品常用暗喻手法来讲述对政治或社会的反思，每每以较长篇幅表达人物的内心独白，阐述他自己关于技术发展和社会问题的思考，虽有加深内涵的效果，但造成节奏有所缓滞。押井守动画影片的与众不同在于哲理的思辨和对人性的深深失望。

《攻壳机动队》获得成功后，押井守得到更大的预算，从此走向大预算、大制作之路。2000年由押井守任编剧与脚本，冲浦启之任监督和角色设计的备受瞩目的电影《人狼》（图7-4-41）问世，这部动画巨片在柏林电影节、伦敦电影节等十几个国家电影节上参展后，给全世界观众和电影人带去了强烈的震撼。

第七章
日本商业动画

图7-4-38 《天使之卵》

图7-4-39 《机动警察》

图7-4-41 《人狼》

图7-4-40 《攻壳机动队》

图7-4-42 大友克洋

三、大友克洋（图7-4-42）

大友克洋1954年出生于宫城县登米市。1973年，年仅19岁的大友以画科学奇幻题材漫画出道，其后集中在杂志中发表多个短篇作品，其细致描写方式和巧妙的故事发展都得到很高的评价。1979年，喜剧漫画《火球》发表，形成细腻精致的艺术风格。1980年，漫画《由她的思想中产生》在《Young》中发表，后来改编成了动画短片《记忆》。1982年，第一部长篇漫画《光明战士》在《Young》杂志上连载。大友克洋的漫画和其他的有很大的不同。大友克洋说："我的漫画，在人物、背景的细微部分都画得非常真实，动画也延续这个特色。我的作品，不会像一般漫画给人平板的感觉，而是有深度的空间，产生慑人的真实感。"

1983年，大友克洋的漫画《童梦》（图7-4-43）获得日本科幻大奖，受到动画界的瞩目。动画电影《幻魔大战》的导演便邀请大友克洋担当该片的角色设计，从此与动画制作结缘。1987年，大友在影片《迷宫物语》中首次挑战导演工作，由此奠定了其在动画制作的基础。

图7-4-43 《童梦》

1988年，大友克洋以导演的身份将《阿基拉》（图7-4-44）动画化，打破了日本动画多项纪录，总作画数15万张，花费10亿日圆，使用先期录音方式，影片更模拟真人嘴形作画，从背景到道具，都体现大友克洋"真实性"这一特色。影片未公映已引起反响。其后，更以6国语言在世界各地公映，仅在美国，票房就过百万。影片在欧美受到极高的评价，并得到了各种电影奖项，轰动一时，被称为"开创了日本动画的未来派"。

对"凡人英雄"的塑造和对机器人的迷恋及追求强烈视觉的风格成为大友克洋的动画影片最突出的特点。大友克洋用虚幻的故事来嘲讽真实世界里的"真实"故事，带给观众虚构与现实交替的幻觉感。他的动画作品追求细节真实，在画工投入上不遗余力，其动画背景和活动主体虽然写实，却刻意制造出粗砺、荒秽、诡异的效果，体现后工业社会的环境畸变，与宫崎骏表现乌托邦、追求工整典丽的写实画风全然异趣。宫崎骏的传统动画主题是人与自然的和谐，而大友克洋的未来主义动画则求解矛盾，题材内容指向操纵社会的政治势力，具有针砭现实的寓意性。

图7-4-44 《阿基拉》

20世纪90年代以来，大友克洋先后参与、策划或执导了《老人Z》（1991，任编剧、机械设定）（图7-4-45）、《回忆》（1995，任编剧、总导演）（图7-4-46）、《完美之蓝》（1997，任制片）（图7-4-47）、《保卫者》（1999，任总导演、机械设定）（图7-4-48）、《大都会》（2001，任编剧）等动画电影，并于2003

图7-4-45 《老人Z》　　图7-4-46 《回忆》(上图)　　图7-4-48 《保卫者》
　　　　　　　　　　图7-4-47 《完美之蓝》(下图)

图7-4-49 《蒸汽男孩》

年推出了历时9年制作完成的《蒸汽男孩》(任编剧、导演)(图7-4-49)。

　　制作商业片的同时，大友克洋也同时创作实验风格的短片，如《回忆》和《大炮街》也非常著名。

第五节　成熟期(1987—1990年代初)和风格创新期(1990年代初—)

　　日本动画进入成熟期后，佳片层出不穷，如《古灵精怪》(1989)、电影《机动战士GUNDAM——逆袭逆袭的夏亚》及

173

《王立宇宙军》(1987)等。同时，日本电视史上第一部以高中生以上为主要对象的文艺动画连续剧《相聚一刻》播出，该剧获得1988年日本动画优秀作品排行榜第二名(该年排行第一是《圣斗士星矢》)；另外还有《天空战记》、《机动警察》等多部佳作(《天空战记》曾获1989年动画排行第一名)出现。

20世纪90年代，在画技、制作手法、构思设计方面都日趋成熟的日本动画，开始追求风格上的创新，试图突破原有的模式，以完善的技巧，加上超越时空的构思，带给观众全新的感官冲击，如押井守的电影《攻壳机动队》(1995)。1987年的影片《王立宇宙军》呈现出的强烈的电影手法与细腻的高品质画面，使日本老牌动画公司大跌眼镜，也让新生代动画家鼓起信心自起炉灶。日本动画界逐渐开始以电影般的摄影手法处理镜头以达到与真人电影相近的逼真效果，新生代导演庵野秀明就很好地在他的作品中运用了此手法。押井守也曾经说过："我只是用动画方式来制作电影。"

1995年的《新世纪福音战士》(图7-5-1)(简称EVA)在日本动画界掀起一阵狂热，深刻的影片内容加之丰富角度的镜头处理，甚至带点暴力美学与冷酷的战斗画面，更增添故事的神秘与戏剧高潮，也打响了庵野秀明在日本动画界鬼才导演的名声。该片的电视版和电影版不仅在日本本国红透半边天，而且在欧美地区也收获了相当好的收视率与票房。在技术与人才方面都达到成熟的阶段，日本动画产业开始在国际上打出品牌。好莱坞电影《黑客帝国》的导演承认，创作时深受三部日本动画的影响，他们分别是大友克洋的《阿基拉》、押井守的《攻克机动队》和川尻善昭的《兽兵卫忍风帖》。从此，"日本动画"取代成寂已久的日本电影而跃上国际舞台。

图7-5-1 《新世纪福音战士》

一、庵野秀明

庵野秀明(图7-5-2)1960年出生。少年时代受到《宇宙战舰大和号》的感染而爱上动画，并于高中开始尝试制作动画。作为一个动画从业员，他初期参与过《超时空要塞》的制作和宫崎骏导演的《风之谷》的设计工作。其后庵野和赤井孝美等四人成立了GAINAX，随后成为GAINAX第一部电影长片作品《王立宇宙军》(1987)的特效导演。在此之后，庵野秀明成为GAINAX的首席动画监督，掌管着GAINAX的大部分作品，例如《飞越巅峰》(图7-5-3)和《冒险少女娜汀亚》(图7-5-4)，在拍摄完《冒险少女娜汀亚》之后，他低沉了将近四年的时间。

在创作作品《新世纪福音战士》时，庵野秀明觉得人们应该自小就接触到生活的现实与残酷的一面，所以《新世纪福音战士》的故事内容变得灰暗和着重内心描写。影片随着情节的

图7-5-2 庵野秀明

图7-5-3 《飞越巅峰》

推移，重点逐渐变成对人物内心世界的精神分析式的叙述，尤其在结局处更将此特点发挥到淋漓尽致。强烈意识流手法，大量宗教、哲学意象的运用，使得它在日本动画界造成了巨大反响与冲击，并成为日本动画史上的一座里程碑。

《新世纪福音战士》之后，庵野秀明担任了大半套《他与她的故事》(1998)(图7-5-5)的导演。《他与她的故事》是GAINAX开业以来的第一套的改编作品。

二、今敏(图7-5-6)

今敏1963年出生。在1982年进入武藏野美术大学的视觉传达设计系求学。毕业前决定要当一位原画师。在1984年，他以大学生的身份投稿个人漫画作品荣获优秀新人赏。1985年正式成为职业漫画家。1987年大学毕业之后，于1990年推出个人第一部漫画单行本《海归线》。

1990年，他第一次接触的动画制作，在剧场版《老人Z》中担任美术设计。大友克洋在该动画中身兼原作者、编剧、机械设计师这三项重要职务，这个工作也促成他和大友克洋的相遇。1991年，他把大友克洋所执导的真人电影《国际恐怖公寓》改编成漫画版。之后，他便走上动画制作之路。1997年他担任导演的第一部作品《完美之兰》引起了普遍的关注，2002年自编自导的剧场版《千年女优》(图7-5-7)更是获得了一片喝彩，并由此收获许多奖项，奠定了他作为优秀动画导演的地位。今敏独立制作的作品并不多，但影片在叙事与剪辑上的技巧却给日本动画界不小的震动。

《千年女优》是一部最能体现今敏风格的作品。今敏的主要成就在于故事的结构和叙事，对动画影片的叙事进行了创新。该作品在叙事上使用了一种梦幻般的手法，将现实和回忆穿插在一起，在交错的时空中天马行空地讲述了一位女演员的

图7-5-4 《冒险少女娜汀亚》

图7-5-5 《他与她的故事》

图7-5-6 今敏

图7-5-7 《千年女优》

图7-5-8 《东京教父》

人生旅程。这部作品的故事架构及镜头运用都有鲜明的电影特色,尤其是对角色的内心描写,达到了实拍电影级的震撼力。继《千年女优》以后,今敏又推出了第二部个人风格鲜明的作品《东京教父》(2004)(图7-5-8)。这是一部现代都市题材作品,是有关几个东京城市底层流浪者的故事,但市场反响平平。2006年改编自筒井康隆同名小说的剧场动画《红辣椒》(图7-5-9)诞生。

三、日本艺术动画

自1956年东映动画的第一部日本彩色长篇动画《白蛇传》诞生之后,日本就开始向着成为商业动画大国不断地迈进。但值得注意的是久里洋二、柳原良平、真锅博在1960年举办的"动画三人会",也可以说是在同时期开启了日本艺术动画崭新的历史里程碑。日本的艺术与独立动画创作与动画工业从不来往,但从事的人数众多。

(一) 久里洋二

图7-5-9 《红辣椒》

久里洋二1928年生于日本福井县靖江市,文化学院美术系毕业。久里的代表作有《人类动物园》(1962,获威尼斯电影节圣马可银狮奖)(图7-5-10)、《LOVE》(1963)、《杀人狂时代》(1966)(图7-5-11)、《寄生虫之夜》(1977)等作品。作品多有浓厚的色情意味,显示了女权张扬时代男性欲玩反被玩的卑琐。简括的线条、粗放的运笔、圆滑的人物外形及艳丽的暖色带有法国动画风格,画面构成和音响运用具有锐利的讽刺性。

(二) 川本喜八郎 (图7-5-12)

川本喜八郎1925年出生。原本学的是建筑,因为对人偶制作的喜好,所以成了业余的木偶师。1963年,他前往捷克,进入杰利·川卡的工作室学习动画的制作。川本是日本最负盛名的木偶动画大师。他所做的人偶,如同真人般灵活,又兼具微妙生动的表情,精致的人偶造型本身就能让人心动,无论是在日本还是在国外,都获得极高的评价。

图7-5-10 《人类动物园》

其人偶动画题材非常丰富,有根据中国古代传说改编的人物传奇如《不射之射》、有日本传统体裁的木偶戏如《鬼》《火灾》,还有西方的内容如《犬儒戏画》《旅行》;在表现方式上,有日本民族戏剧"能剧"和"狂言"的表演艺术,也有西方象征主义的表现方式;在

图7-5-11 《杀人狂时代》

图7-5-12 川本喜八郎

思想主题上,既有同情受压迫者的现实主义,又有追求爱情忠贞的浪漫主义。川本喜八郎的作品受国际推崇的主要原因是无论什么题材,无论什么形式都能做到与日本文化特色相结合。川本先生的人偶动画,曾经多次在世界四大动画节的安锡、萨格勒布、广岛等获奖,1990年在日本国内获得过大藤信郎奖。

他的主要作品有《摘花》(1968)、《犬儒戏画》(1970)、《鬼》(1972)、《旅》(1973)、《诗人的生涯》(1974)、《道成寺》(1976,2006年法国安锡国际动画电影节上,本片被评为"动画的世纪·100部作品")、《火宅》(1979)、《不射之射》(1988,与中国合作)、《自画像》(1988)等等。

(三)新海诚(图7-5-13)

新海诚本名新津诚,1973年2月9日出生。毕业于中央大学文学部国文学专业。1996—2001年就职于Falcom游戏会社,参与制作游戏片头动画。期间开始了个人动画短片创作,包括1997年的黑白短片《遥远世界》(图7-5-14)(1分30秒)、1998年的3D短片《被包围的世界》(图7-5-15)(30秒)、1999—2000年的黑白短片《她和她的猫》(图7-5-16)(5分钟),并获得了不少奖项。

图7-5-13 新海诚

图7-5-14 《遥远世界》

图7-5-15 《被包围的世界》

图7-5-16 《她和她的猫》

中外动画史略

四、日本的电视动画

日本的电视动画是动画片中量最大,最为人们所熟悉的一部分。这和手冢治虫对动画技术的创新有很大关系。日本动画的技术特点使大量制作成为可能。日本电视动画的发展和漫画紧密相连,许多作品都是互相改编,通常在电视上每周播出一集。比较被中国观众熟悉的有《城市猎人》(图7-5-17)、《圣斗士星矢》(图7-5-18)、《灌篮高手》(图7-5-19)、《机器猫》(图7-5-20)、《超时空要塞》(图7-5-21)、《柯南》(图7-5-22)、《新世纪福音战士》(图7-5-23)、《宠物小精灵》(图7-5-24)、《浪客剑心》(图7-5-25)、《一休》(图7-5-26)、《龙珠》(图7-5-27)、《阿拉蕾》(图7-5-28)、《北斗神拳》(图7-5-29)、《机动战士高达》(图7-5-30)、《罗德岛战记》(图7-5-31)、《美少女战士》(图7-5-32)等等。

图7-5-17 《城市猎人》

图7-5-18 《圣斗士星矢》

图7-5-19 《灌篮高手》

图7-5-20 《机器猫》

图7-5-21 《超时空要塞》

图7-5-22 《柯南》

图7-5-23 《新世纪福音战士》

图7-5-24 《宠物小精灵》

图7-5-25 《浪客剑心》

图7-5-26 《一休》

图7-5-27 《龙珠》

图7-5-28 《阿拉蕾》

图7-5-29 《北斗神拳》

图7-5-30 《机动战士高达》

图7-5-31 《罗德岛战记》

图7-5-32 《美少女战士》

中外动画史略

链接　日本动画的视角系

视角系指在唯美主义意识支配下，使作品呈现表层的、完全以娱乐视觉为目的的，由色彩和线条组成的令人赏心悦目的样子。

视角系的内容很广，在工业设计、包装、传媒、建筑等都有存在。日本自古以来在这方面就比较重视。

日本的动漫与美国齐称泰斗，但和美国动画片以流畅的动作、精致的画功、幽默的语言为诉求点不同，日本动画以其画面的独特魅力、视角系的运用领先世界。既然是动画片，就离不开影视作品蒙太奇的本体性。但动画片又基于一张张连接起来的画稿，所以绘画性也是动画片的本体性。美国动画片在主题表现、音效设置方面有很高的成就。但画面只是局限于影视剧构成元素的定位，只是表达导演意图的辅助工具之一，不具备表现的主动性。日本动画因其视角系的作用，画面成为独立的叙事单元，本身就成为艺术，给人享受，使之走出儿童的领域。

绘画是想象在一瞬间的凝结和延展，而影视的故事空间是具有时空的假定性。用摄影机记录下真实的画面内一定会有一些不符合人们审美原则的姿态却无法避免，而动画片的绘画性却可以避免不雅观的画面。绘画性和影视性相结合，既保持绘画中构图、色彩、线条的完善，又构建时空假定性，在其中充分发挥想象，完成真实电影中不可能完成的动作，即变形。

动画片最大的特点就是变形。一种是根据唯美主义对人、物进行修缮；改变人物比例，使之完美；参照现实环境创造全新的视觉环境。二是Q版的处理，用极度夸张搞笑的形象表达主体叙事不太可能表现的动作、形象或者解释剧情、题外话、作者的感受等。

日本动画另一特点是画面的静态处理。动画对于复杂的场面调度、多机拍摄是有局限的。但为了加强观众的视觉冲击，大胆借用漫画的手法，对动作进行静态处理，抓住一系列动作过程中最关键的几幅画面。

动画片中的特技运用远比真实电影丰富。在影视作品中是通过光来造型并统一整片的格调和气氛的，但由于现实的原因，有时不能达到预期的效果，但在动画片中不会发生这种情况。因为片子的基调是预先设定好，并通过颜料来调整的。而且在添加特殊效果方面更加方便。用绘画的手段可以轻易实现文学作品中的抽象描写，如凌厉的眼神、眼光柔和下来等。这在电影中是较难表现的。

小结

日本动画因为日本独有的漫画文化背景、"手冢式"动画制作理念成为电视动画的行业标准。日本动画观众定位的多样性、作品的多样性、发行的多样性、完整的产业链等优势闯出一片属于自己的天地，成为世界第二大商业动画强国。分众化的特点鼓励了导演的个性化创作，极富创新能力的个性化导演的影片层出不穷，新人新作辈出。独立动画运动使得日本的国际电影节盛兴至今，同时也推动了商业动画的创新与开拓。

第七章
日本商业动画

我的读后感

2018年的暑假笔者的拙作《中外动画史略》校样稿终于盼到手了。

2012年,刚完成专著《中国动画与"中国学派"研究》想歇一歇时,接到华东师范大学出版社的约稿。最终欣然答应,首先是因为该社是一家始终坚持教育与学术服务、注重出版物高质量的优秀出版社;其次,华东师范大学是我母亲的母校,有一种亲切感。

在5年多的成稿过程中,遇到的问题与困难超出了预想,可以用好事多磨来解释。于是,笔者在酷暑难耐中迫不及待地以第一读者的身份认真地审读起校样来,产生了这篇读后感。

关于书名——

之所以在书名上用"史略"两字,是符合编写初期的思路:既能达到出版社的要求又保有本书的特色——对中外动画艺术历史的重要内容进行概述。

再谈分期——

从2000年到2018年,动画技术的突飞猛进,让全世界的动画创作者如虎添翼,多姿多彩的作品不断呈现。但对动画作品进行客观的评述,需要一定的时间去发酵。因此,本书的动画作品以2000年作为时间截点。之后的作品期待读者能够用自己的思考去理解、去分析,这也是笔者编写此书的最高目标——让读者能够具备进一步学习中外动画电影史的自学能力,随着时间的推移能够不断在本书的构架上再长出新的枝丫去丰满中外动画电影史。

关于内容的选取——

世界动画是由各个国家、地区的动画作品组成的,宛如由一颗颗闪烁着不同光彩的珍珠串成的璀璨项链,风格迥异的作品都是我们所需要的。但是,作为大专院校的教材,笔者不得不考虑书本容量的限制、内容深度的考量,及笔者的分期考虑。因此,尚有部分国家和地区的作品未被收录,如:意大利、匈牙

利、罗马尼亚、韩国、中国香港与台湾等地区的动画。但是这些未提及的作品并不是不重要!

感谢

笔者从2003年起开始讲授中外动画电影史相关课程,本书可说是课程的衍生品,在成书过程中得到过很多人的帮助。

衷心感谢以下这些人:

首先要感谢各位老艺术家和老师们,他们是——常光希老师、姚忠礼老师、聂欣如老师和顾子易老师。

感谢徐畅先生(徐景达之子)、钱珊朱女士(钱家骏之女)。

还要感谢曾经是同济大学艺术与传媒学院动画专业学生的董易(现为上海绘界文化传播有限公司导演)与易天雅(设计创意学院媒体与传达专业在读),你们俩为书中的插图付出了努力。

感谢贝晓旭先生帮我翻译德文资料。

最后感谢的是用心听我讲课的,每一届的同济大学艺术与传媒学院动画专业的学生,是你们对动画的热爱激励着我认真地备好每一节课。

尽管在编写的过程中我尽了全力,认认真真踏踏实实,但本人学识能力有限,书中依然存在着疏漏与遗憾。但如读者能从拙作中有所收获,那我付出的努力也就值了。

张 颖
2018年12月